上一堂有趣的
戲劇課

下自漁夫上至女王，跨越 2500 年的經典劇作

卡塔玲娜‧馬倫霍茲 Katharina Mahrenholtz
朵恩‧帕里西 Dawn Parisi 著
麥德文 譯

遠流出版公司

國家圖書館出版品預行編目（CIP）資料

上一堂有趣的戲劇課：下自漁夫上至女王，跨越 2500 年的經典劇作 /
　卡塔玲娜‧馬倫霍茲（Katharina Mahrenholtz），朵恩‧帕里西（Dawn Parisi）
　著；麥德文譯 . -- 初版 . -- 臺北市：遠流出版事業股份有限公司，2021.12
　　面；　公分
　譯自：Theater! Dichter und Dramen
　ISBN 978-957-32-9347-7（平裝）

　1. 西洋戲劇　2. 劇評

984　　　　　　　　　　　　　　　　　　　　　　　　110017738

上一堂有趣的戲劇課　　**下自漁夫上至女王，跨越 2500 年的經典劇作**
作者：卡塔玲娜‧馬倫霍茲 Katharina Mahrenholtz / 朵恩‧帕里西 Dawn Parisi　譯者：麥德文
主編：曾淑正　美術設計：丘銳致　企劃：葉玫玉

發行人：王榮文　出版發行：遠流出版事業股份有限公司　地址：台北市中山北路一段 11 號 13 樓
劃撥帳號：0189456-1　電話：(02) 25710297　傳真：(02) 25710197

著作權顧問：蕭雄淋律師　2021 年 12 月 1 日 初版一刷　售價：新台幣 420 元
缺頁或破損的書，請寄回更換　有著作權‧侵害必究 Printed in Taiwan
ISBN 978-957-32-9347-7（平裝）　YL遠流博識網 http://www.ylib.com　E-mail: ylib@ylib.com

整個世界都是舞台，男男女女不過是演員。

——威廉・莎士比亞

這部戲非常成功，可惜觀眾失敗了。

——奧斯卡・王爾德

推薦文
布幕升起，好戲登場

劉晉立

國立臺灣戲曲學院校長
前臺灣藝術大學表演學院院長
戲劇系專任教授

　　這是一本可以讓初學者從零開始的戲劇史入門書，以作品為輻射起點，易學易懂、圖文並茂十分有趣地呈現戲劇與劇場作品，是作者為「普羅大眾——下自漁夫上至女王」而寫的書。

　　此書書寫的時間結構跨度從艾斯奇勒斯（Aeschylus）在西元前 472 年創作演出的《波斯人》（*The Persians*）到 2015 年費迪南・馮・席拉赫（Ferdinand von Schirach）的《恐怖行動》（*Terror*），以作品為輻射起點介紹 158 個作品。書中介紹了每一個作品的情節、作者以及作品中所出現的名言，將當代讀者對此作品可能的連結呈現在「今日呢？」及「小道消息」。筆者認為此書作品中的「小道消息」（猶如英文中的葡萄藤 grapevine）是非常有趣的安排，利用戲劇史中未經證實的事件，來勾起讀者想一探究竟的興趣，當然這個小道消息也能讓讀者順藤摸瓜，找到更多相關訊息及去查證劇中所顯露的資訊。例如，在 1606 年上演的莎士比亞名劇《馬克白》：「……據說各次不同的演出都發生過一些不幸……在莎士比亞時期，對演員而言，這部戲的確相當危險，因為有許多打鬥場面……」；而 1664 年上演的莫里哀《偽君子》：「莫里哀這個虔誠騙子的角色招來許多憤怒，大家一致認為，批評教會不該搬上舞台，國王直接禁止這齣戲……」。

　　此書中另有「聊戲劇——理解專有辭彙」，將劇場的職稱、專有名詞、劇團運作方式，例如：晚場經理、臨演、版權特許費、戲劇顧問……等進行解說，這是針對戲劇入門者來認識戲劇與劇場的安排，而對於大學院校不論是相關科系或一般大學通識中心所開戲劇課程的學生都有助益。

　　此書中的另一個特色是圖文並茂；西方戲劇史的研究是奠基在作品及文獻的梳理與分析，自古希臘、古羅馬及中古世紀以來，戲劇史及劇場演出的研究，許多的面向是從山洞壁畫、器皿、酒器、瓶飾、獸皮……上的圖像與文字而找到線索。此書亦延

續此圖文並茂的傳統，從現象學的觀點來看圖與文的關聯：「圖不是只當作文字內容的插圖，也不是『創意雕琢』；這些圖是『多重模式化』所構成內容的一部分，是各個模式間的符號與語言交互作用，其中文字與視覺扮演了定義明確且同樣重要的角色」*，此書中圖像與文字以雙重奏的方式一起呈現，圖像與文字都是符號也是工具，它們共同承載了劇中社會、文化與歷史的內涵，插圖與文字的交互作用、顏色的意義、角色的肢體語言及視覺的隱喻，使讀者產生認知與情緒反應，一邊閱讀一邊思考與學習，達到相輔相成的效果。將文字和真實、想像的圖畫並置，以有趣的繪圖提供讀者自由詮釋可能的含意。

另外，此書每一個作品都有其創作的年表，從相對微觀的「作品的介紹」輔以較宏觀的「年表」，讓讀者對作品背後的歷史、社會及文化背景（historical, social & cultural context）有所了解，而能對劇中人物、情節與主題（characters, plot & themes）產生感性與理性的聯結，並檢視人物在劇中的行為是否能反映作者所存在的時空背景，以及劇中所設定的年代的社會背景及歷史事件（comparing & contrasting characters, settings & events）；同時能認知及感受劇本所設定的時代背景下，劇中角色所展現的情感與行動（inferring a character's feelings by their actions）。此書的圖文對照，更能提供讀者檢視及想像，如果自己是劇中的角色能不能有不同的作為。

這是一本值得推薦的戲劇與劇場史的入門書，對於戲劇從業人員、研究者及教學者也是一本很好的參考書。

*參見 Gunther Kress & Theo Van Leeuwen 著，桑尼譯，《解讀影像——視覺傳達設計的基本原理》（亞太出版，1999 年），頁 160。

本以為這本小書是為了從 0 開始的讀者，但讀到一半，我就知道自己錯了：它寫作的對象，是給 0.1 的讀者。

事實上，恐怕沒有一本劇場書可以為了從 0 開始的讀者——這樣的讀者根本不存在。總要進過劇場看戲，才能知道舞台與電影的不同，才能知道現場的魅力與黑暗中的銀幕不同，才知道讀者與觀眾不同。所有這本書中的內容，無論多淺顯，都沒有辦法替代要主動踏入劇場的那一小步，也只有在從 0 到 0.1 之後，這本書的閱讀經驗才開始發酵。

踏出 0.1 這一步就是需要動力、體力與熱情。這本書介紹知識的方式，更像是努力延續這份動力與熱情，與讀者共舞。文字親切、圖表清晰、編年順序扼要但準確，這些安排帶來的知識，更像是延續熱情的燃料，藉著觀念與歷史，對劇場中的所見所為，有了判斷，開啟了想像。

喔，對了，對離 0.1 已經有點遠的讀者，閱讀這本書可以帶來一個提醒：0.1 曾經是我們在劇場中最美的時候。

—— 何一梵 國立臺北藝術大學戲劇系助理教授

我們實在花掉太多時間，想要寫出大部頭的艱難著作，其實我們真正需要的是各位手上的這類簡讀本，套用作者的案頭語，才能在這個資訊越來越龐雜的時代，引發讀者基本的好奇。這本小書勾引的對象，雖然是德語區的讀者，但也因此幫助我們快速補足一連串時有所聞，而在中文世界很少被演出的作者名字，及其劇作的相關知識：席勒的《強盜》、豪普特曼的《織工》、波列許的《全球網路貧民窟》……。還有誰被遺漏了呢？閱讀中，我發現對於台灣劇場運動極其重要的象徵主義劇作家，如梅特林克（Maurice Maeterlinck），作者並未收錄，可見得假如有一本從台灣觀點開講的「戲劇課」，會有多麼不一樣。期待更多我們自己的劇場藝術簡讀本能夠面市，作者詞書式的寫法，頗有參考價值。

—— 郭亮廷 自由撰稿者／譯者

上一堂
有趣的
戲劇課

Theater! Dichter und Dramen

戲劇通常是件嚴肅的事情，但也並非總是如此，戲劇還是能夠帶來一些樂趣，不只是小報的喜劇（本書也收錄幾篇）。

前 言

「嘿，劇場這陣子正在公演莫里哀，怎麼樣，一起去看吧？」在現今，一說起週六夜的計畫，並不太會聽到這樣的話，雖然還是有人熱衷於欣賞舞台劇，不會錯過任何新的編排演出。但是許多人一想到舞台劇就想到高昂的票價，或者視之為不得不參加的活動。

學生覺得無聊，因為他們在觀賞舞台上的表演之前，還要先研究演員們的演出資料。不同於小說，舞台劇不是為了閱讀而寫，而是為了上演而創作。（即使一些重量級的知識份子宣稱，他們的床頭櫃上就擺著莎士比亞全集。）

後戲劇劇場（postdramatisches Theater）觀賞起來可能很累，好比很吵，混亂而且粗魯，但是也因此讓人為之驚豔。重新編排的經典戲劇也有類似的效果，通常似曾相識值極低（極度出乎觀眾的意料），但卻因此更有戲劇性，而且能在劇場前廳引發有趣的辯論。不敢冒險就沒有樂趣！

太高級

這是人們視戲劇為畏途的主要原因之一，只要讀一讀劇評專欄就知道，大家顯然一頭霧水，就連戲劇讀本裡的說明也沒有太大的幫助：

> 角色塑造及其用詞遣字出於單一狹隘視角而偏重獨白，劇本結構極度單調；刻板運用及狂想似地重複關鍵辭彙造成僵化念白方式……

這類句子沒完沒了，而且不是特例，我們會因此想看看湯馬斯·貝恩哈特的作品嗎？不太會吧！但是如果我們得知，貝恩哈特以他引發醜聞的作品長期惹怒他的祖國奧地利，並且在他的遺囑裡明文禁止在奧地利上演他的作品呢？我們或許反而會想看看他的

作品吧！

本書就是想引起讀者的好奇——對兩千五百年前在古希臘發明的娛樂媒體產生興趣。在漫長的蟄伏期之後，莎士比亞等人又重新發明戲劇，並且絕對不是為了英文系課程而寫，而是為了普羅大眾——下自漁夫上至女王。

哦——真的嗎？

羅培・德・維加是個大膽妄為的西班牙人，莫里哀去世的時候還穿著戲服，席勒（可能）有三角關係，克萊斯特想和歌德決鬥，杜倫馬特在學校的功課很差，契訶夫的喜劇讓觀眾落淚（讓他非常生氣），《愛情委員會》被禁止上演好幾十年，貝克特自己也不知道果陀等待的是什麼，《陰道獨白》根本不是醜聞劇本。

故事背後通常都有著該傾聽的故事，作者悲慘／瘋狂還是驚人的一生，特別的名言，綜觀整體的目光。

您知道嗎？

第一次 波灣戰爭爆發	約翰・藍儂 被射殺	雷根成為 美國總統	魔術 方塊
		1980	
《世界改良人》 D 湯馬斯・貝恩哈特		《玫瑰的名字》 P 安伯托・艾可	

約翰・藍儂被射殺是在第一次波灣戰爭開始後不久，在同一年，魔術方塊引發風潮。喋喋不休的《世界改良人》首演，艾可發表他著名的小說。這一切都可以從時間線看出，時間線貫穿全書。

時間線

時間線呈現作品標題及其發表年份，就戲劇而言即其原文劇本首演年。時間線下方是文學作品，上方是其他訊息。

分類標示

P ＝散文
D ＝戲劇
L ＝詩
（相關名詞解釋請見第 34 頁）

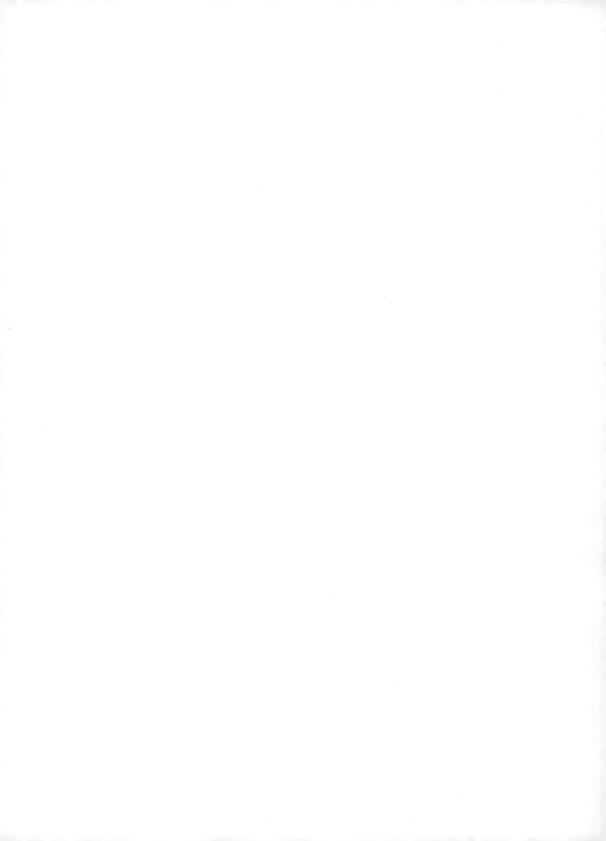

艾斯奇勒斯 Aischylos

波斯人

Persai

情節

首先由歌詠隊（請見下文）吟唱引導觀眾進入劇情：波斯國王薛西斯正帶領他的軍隊對抗希臘人，波斯首都蘇薩的人們等待著薛西斯的消息，他的母親阿托莎有不好的預感，做惡夢，並且看到壞預兆。果然信差捎來消息，希臘人給予波斯人致命的打擊（歌詠隊大聲地哀唱），不過薛西斯逃過一劫。

接下來就像神話一般：阿托莎召喚她死去的丈夫大流士，他的靈魂真的顯現，說明薩拉米斯一役失敗的原因：薛西斯太性急，想要侷限海洋（建築橋樑），破壞了聖域，掠奪了神像。在神的眼裡，他過度高傲而且不知自制，因此這次戰役並非對戰希臘人的最後一次失敗。

最後薛西斯登場，衣衫破爛，悔恨不已。歌詠隊再度吟唱哀歌，薛西斯一起合唱。

小道消息

非知不可：歌詠隊是早期希臘戲劇的重要風格形式，由大約十二名歌者組成，將情節背景資料提供給觀眾，並且評論事件。最初只有歌詠隊和一個主要演員。艾斯奇勒斯引進第二名演員，之後則由索福克勒斯引進第三名演員。

作者

艾斯奇勒斯可說是有史以來第一個劇作家——至少是可知的第一位。他可能寫下超過80部劇本，不過完整保存下來的只有7部。他身為士兵曾親身參與波斯戰役，其中包括馬拉松及薩拉米斯戰役，正是《波斯人》的靈感來源。此外這是希臘古典時代唯一描述歷史事件的戲劇。

今日呢？

在他死後，索福克勒斯和歐里庇德斯長時間以來成為比較受歡迎的劇作家，但是十九世紀時，艾斯奇勒斯再度被發掘（尼采是他的大粉絲！）。海納·穆勒 1991 年改編《波斯人》，時至今日還讓觀眾熱血沸騰——尤其在德國布朗史威格市（Braunschweig）的一場演出，500 個臨時演員組成的歌詠隊轟動一時。

800	波斯戰役爆發	馬拉松戰役	薩拉米斯戰役	孔子逝世	
西元前八世紀《伊利亞德》L 荷馬	西元前 499	西元前 490	西元前 480	西元前 479	西元前 472《波斯人》D 艾斯奇勒斯

索福克勒斯 Sophokles

安蒂岡妮

Antigóni

情節

故事前篇：這部戲其實是《伊底帕斯》的後續（請見第 22 頁），在這部戲當中，伊底帕斯已經死去，他的孩子在他們的（也是他的）舅父克瑞翁所在的底比斯長大，伊底帕斯的兒子波呂尼刻斯與厄忒俄克勒斯反目成仇。波呂尼刻斯攻擊底比斯，兩兄弟在戰役中殺死對方。因為這場攻擊而非常憤怒的新國王克瑞翁，以死刑禁止埋葬波呂尼刻斯的屍體。

現在進入正題：雖然克瑞翁禁止，安蒂岡妮卻想著務必要安葬她的兄弟，也在城門前找到屍體，並且用塵土加以覆蓋。可惜被發現了，安蒂岡妮遭逮捕，被帶到克瑞翁面前，她立即承認，卻自認所作所為完全合理，埋葬死者畢竟是神的律法。

克瑞翁怒不可遏，因為偏偏是個女人違反他的禁令，於是想處以死刑。克瑞翁的兒子，也是安蒂岡妮的未婚夫海蒙想喚醒父親的良知，但就連海蒙威脅要和安蒂岡妮一起死去都無法動搖克瑞翁的心意。直到有個年長的先知預言，禁止葬禮將會為城市帶來不幸，歌詠隊也附和這個警告，克瑞翁終於改變主意。但是一切都太遲了，安蒂岡妮在監獄中自縊。

絕望的海蒙想要殺死自己的父親，但沒有成功，於是自盡而亡。他的母親尤里迪斯自刺雙眼，詛咒她的丈夫，然後也自殺身亡。

名言

神明將理性當作至高的善植入人心。

海蒙為了讓父親慎重考慮時所說的話。

小道消息

古希臘人對戲劇效果就已經很有想法，但是他們沒有太多的選項。為了呈現發生在故事場所以外的情節，他們運用架在輪子上的小型特別舞台（Ekkyklema）。尤里迪斯在幕後被「殺死」之後，應該就是被放在這種車上，然後推上舞台。（小型特別舞台主要用來展示屍體，因為它在不平的地面上只能顛簸前進。）

今日呢？

《安蒂岡妮》是目前最常演出的古典時期戲劇，而且不只是索福克勒斯的版本。

許多作者取用「反抗與威權」此一題材，好比尚・阿諾伊就把他的《安蒂岡妮》套上二次大戰的反抗背景；他的作品在德國只上演過審查後的版本。貝爾托特・布雷希特以及洛夫・霍赫胡特也寫下他們的《安蒂岡妮》劇本；此外還有許多不同的戲劇編排。

希臘古典作家擁有寫作劇本的一切材料，難怪他們歷久彌堅。

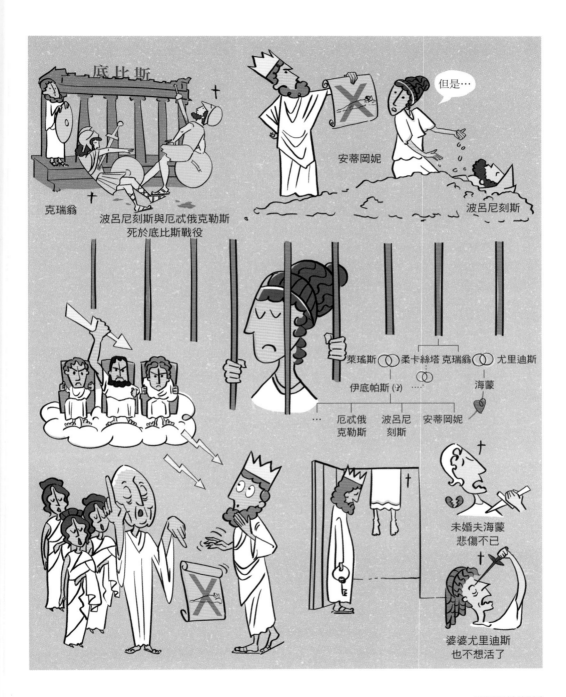

索福克勒斯

古希臘人

★ 西元前 496 年生於希臘
雅典

† 西元前 406 年死於希臘
雅典

索福克勒斯是希臘古
典時期最為成功的詩
人。

「索福克勒斯」這個名字
意思是「因智慧而聞名」
——這人得了個適當的名
字：他的劇作在兩千五百
年後還經常上演，時常被
重新詮釋。

索福克勒斯看起來像個希臘神祇，也幾乎被人像神一樣地崇敬，反正是個大家都會樂於結識的人。

他出身良好世家（父親是富裕的武器鑄造師），獲得全方位的教育，尤其是在音樂和運動（！）方面，在雅典的最上流社會間穿梭。他擁有動人的英俊外表，非常友善，而且——很快就顯現出來——是個絕對的天才。

但是他起初只是個還算成功的演員，因為他的聲音對舞台而言太弱，於是轉向寫作。他向艾斯奇勒斯學習，可能是經由在一邊觀看。西元前 468 年，在詩人競賽＊當中，二十八歲的索福克勒斯勝過五十七歲的艾斯奇勒斯——由此展開令人矚目的生涯。直到他九十高齡逝世之前，他寫作超過 120 部戲劇，其中只有 7 部被完整保留下來。

索福克勒斯另外也擔任財政大臣、政治家、戰爭策略家、祈禱師和靈媒——就像當時在雅典常見的情況。他（前後）有過兩任妻子，有兩個兒子，享有難以置信的聲名。

索福克勒斯對戲劇的後續發展有很大的貢獻：歌詠隊的台詞少一點，增加演員，角色塑造更細緻。此外，他是第一個運用舞台背景以及利用舞台機械做出花招的人。

這偉大的希臘人高齡九十過世，因為他誤吞一顆葡萄，這是廣為流傳的說法。但也有些人宣稱，他因為贏得詩人競賽，興奮過度而死，也有一說他在朗讀《安蒂岡妮》時逝世。

＊詩人競賽在古希臘很常見。例如雅典在戴奧尼索斯慶典（榮耀酒神的慶典）時舉行。每個詩人必須寫出一部四幕劇上演，三幕悲劇和諷刺劇（輕快的結尾劇）。據說索福克勒斯贏得超過二十次的競賽。

波斯戰役結束	伯里克里斯掌權 （雅典）	《歷史》 （希羅多德）
西元前 449	西元前 443	西元前 440
《阿賈克斯》ᴰ 索福克勒斯		

歐里庇德斯 Euripides

美狄亞

Mēdeia

情節

劇情的根據是阿爾戈英雄傳奇，亦即伊阿宋和夥伴們的英雄故事，他們駕著飛快的船隻「阿爾戈號」，從愛俄爾卡斯航向科爾基斯，好竊取埃厄忒斯國王的金羊毛（＝珍貴的超級毛皮）。美狄亞此時登場：她是國王的女兒卻愛上伊阿宋，以她的超感能力協助伊阿宋搶奪金羊毛，背叛了父親和人民！回到愛俄爾卡斯之後，她為了伊阿宋到處設下陰謀，最後不得不逃到科林斯的克瑞翁*那裡去，他們在那裡生下兩個兒子。終於獲得平靜和家庭幸福？可惜沒那麼簡單。

伊阿宋（不知感恩的混蛋）為了年輕的女人離棄美狄亞！他想娶的女人正好是克瑞翁的女兒格勞珂。美狄亞由愛轉恨，也反轉整個規劃：她送給情敵一套有毒的衣服，還有一枚會爆出火焰的戒指——格勞珂和克瑞翁死亡。接著她殺死自己的兩個兒子，因為她不想要孩子落入敵人手中，噫呃。伊阿宋相當震驚，歌詠隊同樣發出驚嘆。美狄亞最終得意地飛走——搭著一艘飛龍戰車，這是太陽神赫利俄斯送她的禮物。

小道消息

太陽神的逃亡車是古代戲劇中頗受歡迎的效果。如果沒有其他出路，「機器跑出來的神」，所謂 Deus ex machina，意為來自天外的救星，就會在最後一刻提供拯救之道。通常也的確會有個演員藉助某種懸吊機械，從舞台上方降下來——在這部戲當中即為飛龍戰車。結尾之前出現這類出乎意料的運用，如今只有從不入流的偵探片和肥皂劇才比較常看到。

作者

歐里庇德斯（約西元前 485-406 年）是希臘悲劇作家中最現代的一位。他重視的不僅是宿命和神祇，他塑造的角色有自己的意志，經歷人類生命的所有深淵。同時代的人並不都喜歡這種做法，歐里庇德斯是個充滿爭議的作者（他也只贏得四次詩人競賽！）。索福克勒斯自認把人描寫成人該有的樣子，歐里庇德斯卻按照原貌描寫人們。在歐里庇德斯漫長的生命當中，他寫下大約 90 部戲劇，只有 18 部流傳下來。

今日呢？

歐里庇德斯依然是世界上最常被改編演出的劇作家之一，《美狄亞》這個素材在過去幾千年啟發了無數作家，首先是塞內加，之後是格里帕策，再來是海納·穆勒，最後是黛亞·羅爾，一點都不足為奇，這個故事的內容豐富（詭計、愛情、激情＋爆炸效果的自我解放），女主角更是一絕（魔法師、瘋子、全心奉獻的愛人以及謀殺兇手）。就連原始劇本也經常被排入演出表——當然是現代演出，好比米歇爾·塔爾海默 2012 年備受推崇的演出。

*科林斯的克瑞翁≠底比斯的克瑞翁，後者出現在《安蒂岡妮》當中。

德謨克利特創出「原子」一詞
（「不可分離的最小分子」）

～西元前 440

帕德嫩神廟建成
（雅典）

西元前 438

伯羅奔尼撒戰爭
爆發

西元前 431
《美狄亞》ᴰ
歐里庇德斯

特別精選
快速瀏覽戲劇作品

索福克勒斯 Sophokles

伊底帕斯
Oidípous Týrannos

故事前篇：底比斯國王萊瑤斯因為德爾菲神諭的預言而感到不安：他的兒子將殺死他，並且迎娶王后柔卡絲塔（也就是母親），國王於是把襁褓中的伊底帕斯丟到山區。伊底帕斯被牧人發現，於是被另一對（和善的）國王夫婦收養。但是命運並未改變。在一場爭鬥中，伊底帕斯殺死一個男人（其實就是他的生父），還從邪惡的獅身人面怪獸腳下拯救了底比斯，他的獎賞就是成為底比斯的國王，並且和柔卡絲塔結婚。但是沒有人發現，此刻預言已然實現。

劇情由此展開：底比斯發生飢荒和瘟疫，伊底帕斯尋求神諭的開釋。神諭表示必須找出殺死萊瑤斯國王的兇手，才能解救底比斯。經過調查之後，事實被揭發，所有的人都震驚不已。柔卡絲塔自縊而死，伊底帕斯自刺雙眼，請求他的舅父克瑞翁放逐他。

索福克勒斯 Sophokles

厄勒克特拉
Ēlektra

另一部充滿宿命、悲劇和複雜希臘人名的戲劇：克呂泰涅斯特拉殺死丈夫阿伽門農之後（據說和依菲根妮在奧利斯發生的事有關，請見右欄），她就和情夫埃癸斯托斯一起統治邁錫尼。她的女兒厄勒克特拉想要復仇，最好是獲得兄弟俄瑞斯忒斯的協助，正如神諭的預言。雖然起初傳聞，俄瑞斯忒斯在駕車比賽時死亡，但這只是個計謀：俄瑞斯忒斯突然出現，殺死他的母親，讓聽到尖叫的埃癸斯托斯錯愕不已，他知道下一個就輪到他。的確：俄瑞斯忒斯強迫他也走進屋子，就在阿伽門農死去的位置。厄勒克特拉跟著兩人走進門，劇終。

阿里斯托芬 Aristophanes
利西翠妲
Lysistrátē

利西翠妲受夠了希臘和斯巴達之間的戰爭，但是她有個絕佳的點子，能強迫這些男人締結和平：拒絕行房！

說到做到，年長的雅典女人佔領衛城，以掌握國家財富，每個女人都參加性抵制。她們成功抵禦丈夫們，並且對抗議院。雖然有些女人很快就無法克制性慾，利西翠妲還是達到目的。因持續勃起而受盡折磨的男人接受和平調停，在利西翠妲的主導下，雅典人和斯巴達人終於達成一致。

阿里斯托芬是最重要的希臘喜劇作家，他大部分的作品誕生於漫長的伯羅奔尼撒戰爭期間，經常表達出對和平的渴望也就不足為奇。但是《利西翠妲》和性解放無關，除了幾個充滿力量的女主角，古代詩人根本沒想過兩性平權。

歐里庇德斯 Euripides
依菲根妮
Iphigéneia hē en Aulídi

有點像是《厄勒克特拉》的故事上集：阿伽門農想派遣艦隊征討特洛伊，卻在奧利斯進退不得。狩獵女神阿提米絲承諾會賜予他順風，只要阿伽門農獻出女兒依菲根妮當作祭品。哼，為了戰勝特洛伊人，又有什麼做不到的事情？即使不樂意，阿伽門農依舊順從阿提米絲的要求，找個藉口要他的妻子和女兒到奧利斯來。當她們得知事情真相，就嘗試擺脫災厄，但是阿伽門農一旦決定就毫不動搖。最後依菲根妮自願犧牲。

在希臘神話裡有另一種版本，結局比較不那麼殘酷：依菲根妮在關鍵時刻用一隻鹿來調換。

大停滯
戲劇安歇

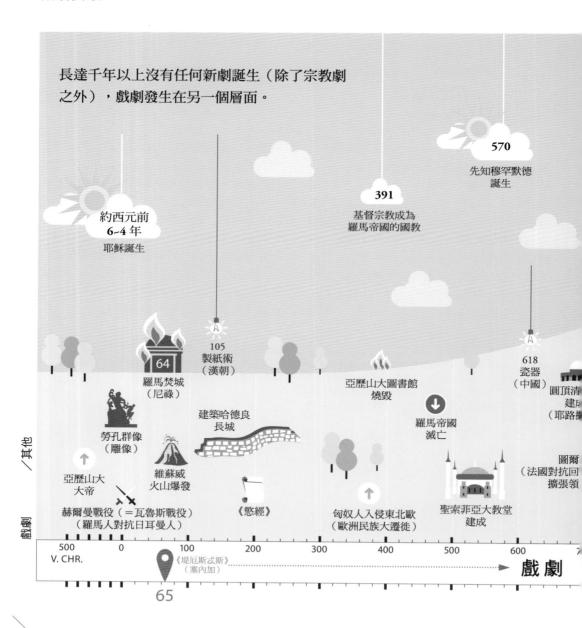

長達千年以上沒有任何新劇誕生（除了宗教劇之外），戲劇發生在另一個層面。

570
先知穆罕默德誕生

391
基督宗教成為羅馬帝國的國教

約西元前
6~4 年
耶穌誕生

105
製紙術
（漢朝）

618
瓷器
（中國）

羅馬焚城
（尼祿）

亞歷山大圖書館
燒毀

圓頂清
建成
（耶路撒

建築哈德良
長城

羅馬帝國
滅亡

勞孔群像
（雕像）

維蘇威
火山爆發

圖爾
（法國對抗回
擴張領

亞歷山大
大帝

赫爾曼戰役（＝瓦魯斯戰役）
（羅馬人對抗日耳曼人）

《慾經》

匈奴人入侵東北歐
（歐洲民族大遷徙）

聖索菲亞大教堂
建成

／其他

戲劇

500	0	100	200	300	400	500	600	7

V. CHR.

《堤厄斯忒斯》
（塞內加）

戲 劇

65

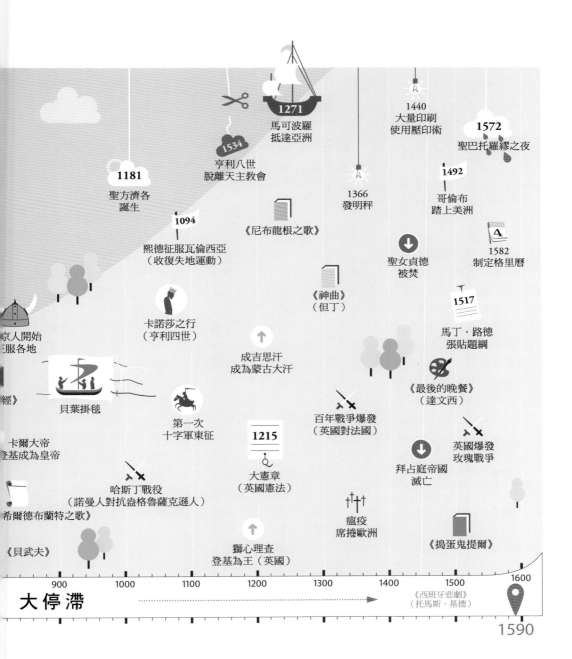

1271
馬可波羅
抵達亞洲

1440
大量印刷
使用壓印術

1572
聖巴托羅繆之夜

1534
亨利八世
脫離天主教會

1181
聖方濟各
誕生

1492
哥倫布
踏上美洲

1094
熙德征服瓦倫西亞
（收復失地運動）

《尼布龍根之歌》

1366
發明秤

聖女貞德
被焚

1582
制定格里曆

卡諾莎之行
（亨利四世）

《神曲》
（但丁）

1517

馬丁・路德
張貼題綱

成吉思汗
成為蒙古大汗

《最後的晚餐》
（達文西）

京人開始
王服各地

貝葉掛毯

第一次
十字軍東征

百年戰爭爆發
（英國對法國）

英國爆發
玫瑰戰爭

經》

卡爾大帝
登基成為皇帝

1215

大憲章
（英國憲法）

拜占庭帝國
滅亡

哈斯丁戰役
（諾曼人對抗盎格魯薩克遜人）

希爾德布蘭特之歌》

瘟疫
席捲歐洲

《搗蛋鬼提爾》

《貝武夫》

獅心理查
登基為王（英國）

900　1000　1100　1200　1300　1400　1500　1600

大停滯

《西班牙悲劇》
（托馬斯・基德）

1590

特別精選
快速瀏覽戲劇作品

克里斯多弗・馬洛
Christopher Marlowe

浮士德博士的悲劇
The tragicall History of the Life and Death of Doctor Faustus

浮士德博士發覺學術研究並不會帶來任何成果，於是他嘗試使用魔法，最後和路西法定下契約：魔鬼梅菲斯托要在二十四年當中滿足他所有的願望，之後浮士德的靈魂就屬於路西法。起初這意味著大量的知識、旅行和樂趣，但是浮士德最後依然一事無成，於是就落入地獄。

這是英國伊莉莎白時期非常受歡迎的戲劇，是莎士比亞戲劇的頭號競爭者，文學史上極受歡迎的浮士德故事改編之一（請見第 58 頁）。

威廉・莎士比亞
William Shakespeare

羅密歐與茱麗葉
The Most Excellent and Lamentable Tragedy of Romeo and Juliet

羅密歐・蒙泰古看到十三歲的茱麗葉・凱普雷，立即深深地愛上對方，但是有個問題：雙方家族有血海深仇，不可能會有結婚生子、從此快樂生活的結局。藉著仇敵之名，茱麗葉的表哥提伯特殺死羅密歐最好的朋友莫枯修，羅密歐出於激憤刺死提伯特，因此被逐出維洛那。羅密歐離開之後，茱麗葉出於絕望想要自殺。但是——等等！有個更好的計畫：她喝下沉睡湯藥，讓她看起來像死去一般，被葬在家族墓穴，然後就能和愛人一起逃走。可惜羅密歐並不知道計畫細節，看著茱麗葉毫無生氣地躺在墓室中，於是喝下毒藥（真的毒藥）。茱麗葉醒來，看到死去的羅密歐，於是自刺身亡。

威廉・莎士比亞
William Shakespeare

仲夏夜之夢
A Midsummer Night's Dream

赫米婭和拉山德是一對戀人，海麗娜和狄米特律斯已經訂婚。然而狄米特律斯突然動搖心意：他比較想娶赫米婭，赫米婭於是和拉山德一起逃到森林裡。

森林裡還有：A）：一群手工匠人，正在排演一齣戲；B）精靈王奧布朗，只想招惹他的妻子提泰妮婭。他的皇室小丑帕克正準備魔藥，好讓提泰妮婭醒來之後就會愛上第一眼看到的生物。結果她愛上了織工波頓，他剛好被帕克變成驢頭人身。拉山德也喝了一口魔藥，於是愛上海麗娜。最後所有的人都被解除魔法，皆大歡喜。

1593

《聖托馬斯的不可思議》（卡拉瓦喬）

1593	1595		1600/01	1601
《浮士德博士》 D 馬洛	《羅密歐與茱麗葉》 D 莎士比亞	《仲夏夜之夢》 D 莎士比亞	《哈姆雷特》 莎士比亞	

威廉・莎士比亞
William Shakespeare

哈姆雷特

*The Tragedy of Hamlet,
Prince of Denmark*

哈姆雷特父親的亡靈來找他，偷偷告訴他，自己是被哈姆雷特的叔父克勞迪謀殺的！哈姆雷特不得不答應亡靈為他復仇。為了掩飾復仇計畫，哈姆雷特假裝發瘋，導致他和摯愛的歐菲莉亞分手。後來他以為叔父克勞迪躲在簾幕後，就殺死他，哎呀，殺錯人了：躲在簾幕後的根本不是克勞迪，而是歐菲莉亞的父親波隆尼爾。情況變得更加撲朔迷離：歐菲莉亞發瘋（真的）自殺，她的兄長雷爾提想為妹妹及父親報仇，和哈姆雷特決鬥，用上各種詭計和許多毒藥。最後舞台上都是死人。

班・強生
Ben Jonson

佛爾蓬納

Volpone

富裕的商人佛爾蓬納（義大利文，意為狐狸）有個絕佳的點子能讓自己更富有。他詐稱自己的死期不遠——身邊的人很快地就帶著各種禮物來巴結他，好分到一些遺產。商人寇爾敏諾（意即烏鴉）甚至把妻子寇隆芭（意為鴿子）送給佛爾蓬納。佛爾蓬納當然樂得接受，但是寇隆芭嚇得大叫救命。佛爾蓬納於是被逮捕，但是妄想遺產的人成功讓他獲釋——畢竟他們很想要他的錢！佛爾蓬納接著指定多個「唯一繼承人」，假裝已經死去，然後看著所有的人如何為了遺產爭吵。法官覺得一點都不有趣，想把騙子的屍體吊起來。佛爾蓬納最後必須歸還所有禮物，好拯救自己一命。

威廉・莎士比亞
William Shakespeare

李爾王

The Tragedy of King Lear

年事已高的李爾王想把王國分給三個女兒，最得他疼愛的女兒將獲得最大的部分。（邪惡的）女兒高納里爾和里根虛心假意地阿諛奉承父親，（善良的）女兒寇蒂莉亞卻說：她的確愛父親，卻非絕對摯愛——什麼大逆不道的話！寇蒂莉亞被剝奪繼承權，李爾王打算和高納里爾及里根住在一起，並且留下一百名騎士在身邊。這可不符合她們的想像——家族紛爭！
李爾王生氣地離開，精神漸漸失常。經過後續的紛爭之後，寇蒂莉亞（已經和法國國王結婚）帶著軍隊前往英國以恢復秩序。她和父親和好，卻打了敗仗，最後被吊死，李爾王因悲傷而死去。

發明瓶裝啤酒	伊莉莎白女王一世逝世	英西戰爭結束	火藥陰謀		
1602	1603	1604	1605	1605/06	
			《堂吉訶德》 P 塞萬提斯	《佛爾蓬納》 D 強生	《李爾王》 D 莎士比亞

威廉．莎士比亞 William Shakespeare

馬克白
The Tragedy of Macbeth

情節

馬克白為蘇格蘭王鄧肯贏得戰爭，和朋友班柯走在回鄉的路上，就在這時遇到了三個女巫，她們稱他是考特勳爵＊，又稱他是未來的國王。馬克白不信這些胡話，直到他得知國王真的封他為考特勳爵。嗯，那麼成為國王那一部分也會成真嗎？馬克白夫人對這個預言燃起相當的期盼，卻擔心需要一些推力才會實現。夫妻兩人於是一起殺死鄧肯國王。

起初一切都很順利，鄧肯已死，他的兒子心生恐懼而逃跑，馬克白被加冕為王。為了確保一切妥當，他也謀害了班柯，因為班柯知道女巫的事情。但這時馬克白卻逐漸心慌起來，尤其是他在一場慶祝會上看到班柯的靈魂。

這期間，鄧肯的兒子們計畫攻打蘇格蘭——聯合英格蘭國王，也就是班柯的兒子，以及死去的鄧肯信賴的麥克德夫。馬克白詢問女巫接下去該怎麼做，女巫們警告他要當心麥克德夫，此外還發出訊號讓他知道應保持冷靜！任何婦人所生的孩子都不能傷害他，只要樹林沒有向他移動就不會發生任何事情。啊哈！馬克白以為萬事安泰，就殺了麥克德夫的兒子們，現出暴君的真面目。馬克白夫人相反地卻對自己的罪行感到愧疚，一再試著想洗去血污，最終喪失理智、自殺身亡。這時敵人接近，以樹枝做偽裝，哎呀，樹林真的動起來了！馬克白因為預言而自以為仍

然無敵，直到麥克德夫說明自己乃是剖腹出生的人——真意外！麥克德夫殺了馬克白，並且為鄧肯的兒子馬爾康加冕成蘇格蘭王。

名言

> Fair is foul, and foul is fair
> 「正即邪，邪即正」

莎士比亞的女巫以揚抑格（trochee）說話，也就是重音落在第一音節，第二音節就不重讀等等。如此一來，女巫的台詞因為本身的旋律聽起來就像咒語，好似具有魔法，製造出絕佳的恐怖感。

小道消息

注意，迷信！還好我們看的只是一本書，在舞台上不能說出這齣戲的真實劇名，演員們基本上稱之為「那部蘇格蘭劇」（The Scottish Play），否則恐怕會發生不好的事情。據說《馬克白》各次不同的演出都發生過一些不幸⋯⋯在莎士比亞時期，對演員而言，這部戲的確相當危險，因為有許多打鬥場面——當時可是真刀實劍上場！

＊「勳爵」（Thane）是蘇格蘭的貴族頭銜。

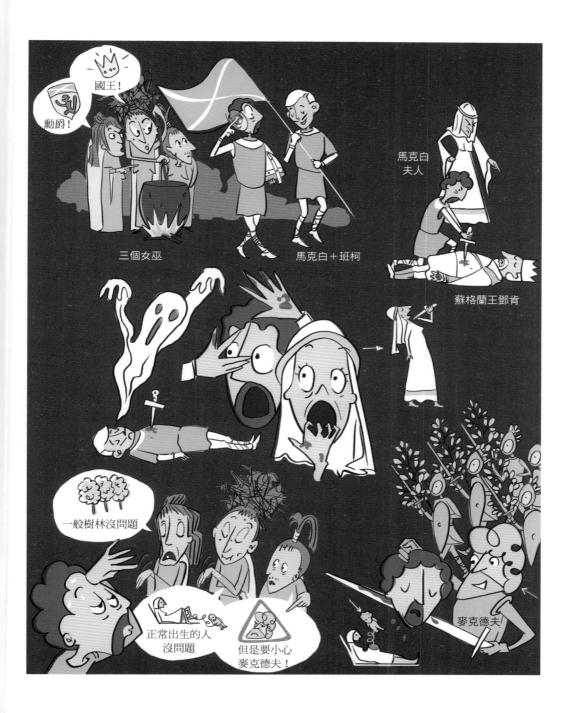

莎士比亞
偉大的詩人

———
★ 1564 年生於英國埃文河畔斯特拉福
† 1616 年死於英國埃文河畔斯特拉福

———
莎士比亞是世界上最偉大的作家——除了《聖經》以外，沒有任何作品像他的一樣充滿生動的語言。＊

———
莎士比亞正確的出生日期無人知曉，只知道受洗的日期是 1564 年 4 月 26 日，不知從何時起，4 月 23 日就被當作他的生日。大約就這麼將就著，而且這個日期也和他逝世的日期很搭：1616 年 4 月 23 日。

威廉·莎士比亞乃世間奇觀，經過幾百年的研究，我們對這個人的了解依然少得可憐——還是有些文學研究家懷疑，莎士比亞最著名的作品根本不是他所寫下。也許他的競爭對手克里斯多弗·馬洛，或是牛津伯爵還是哲學家法蘭西斯·培根才是這些作品的偉大作者，這些人物都被狂野的陰謀論所籠罩，是莎士比亞懸疑故事的一部分。

不管是誰，這個人都完成了一項文學奇蹟：莎士比亞還在世時，他的戲劇就很熱門，人們喜歡這些戲劇，他甚至因此賺了很多錢。但是當時沒有人會相信，莎士比亞居然因此成為世界上空前絕後的戲劇家，而且對英文造成無可比擬的影響。

莎士比亞使用的辭彙非常豐富，而且他還不斷創造出新的字，好比他把名詞轉成形容詞（由血變出血腥 bloody），把動詞用作名詞（例如破曉 dawn 這個詞），或是乾脆發明新的字（如求愛 courtship 這個詞）。

此外，莎士比亞不只是劇作家，他也寫了很多詩。最有名的是他集合 154 首十四行詩的詩集，這又是另一個祕密：這本詩集被獻給一個名字縮寫為 W. H. 的人（直至今日無人知曉這個人是誰），而且訴說的對象是個年輕的貴族（就是 W. H.？或者另有其人？真有其人嗎？）——這在當時非常新穎，一般的情詩都只獻給年輕女性（同性之愛！？）。尤其是第 18 首（〈可否將君比夏日？〉）依舊聞名全球。

充滿祕密，謎般而偉大的存在——威廉·莎士比亞冥壽已經超過四百五十年，尚未完全被研究透徹。

＊「最後一提但同等重要」Last, not least—《李爾王》；「好一聲獅子吼！」Well roared, lion!—《仲夏夜之夢》；「準備勝過一切」The readiness is all—《哈姆雷特》；「丹麥有些腐敗」Something is rotten in the state of Denmark—《哈姆雷特》；「懦夫才有耐性」Patience is for poltroons—《亨利六世》；「歲月的尖牙」Tooth of time—《一報還一報》；「願望是想法之父」Thy wish was father, Harry, to that thought—《亨利四世》；「一切自有其時」There's a time for all things—《錯中錯》；「讓胖子圍繞在我身邊，頂著光頭，夜晚好眠」Let me have men about me that are fat; Sleek-headed men and such as sleep o'nights—《凱薩大帝》；「弱者，你的名字是女人！」Frailty thy name is woman!—《哈姆雷特》。

1613	1619	五月花號抵達鱈魚角	《新工具論》（培根）
《傻大姐》D 羅培·德·維加	《羊泉》D 羅培·德·維加	1620	

菲利克斯·羅培·德·維加·卡爾皮奧 Félix Lope de Vega Carpio

傻大姐

La Dama Boba

情節

注意，愛情迷糊劇：李賽歐原本應該迎娶富裕卻有點傻的菲內雅，很不巧的他卻愛上對方的姊妹妮薩，而妮薩愛的是大學生勞倫齊歐——菲內雅也是。勞倫齊歐和李賽歐差點為了妮薩決鬥，意外的事情卻發生了：愛情讓人變聰明，至少菲內雅是這樣。突然間李賽歐對菲內雅有點意思。雖然她根本不想要李賽歐，但是變聰明的她想出了一個絕佳計畫。她私下速速和勞倫齊歐結婚，而且讓姊妹妮薩不再愛戀勞倫齊歐，轉而愛上李賽歐。最後每個人都很滿意。

小道消息

《傻大姐》是戲劇史上首部武打動作喜劇，也是最好的一部，這個戲劇種類可說就是羅培·德·維加（戲劇圈對作者的稱呼）所發明。他為劇團經理的妻子傑羅妮瑪·德·伯爾戈斯寫下這齣喜劇，充滿魅力的老傢伙羅培·德·維加甚至可能和傑羅妮瑪有一段情——可不會是例外（請見下文）。

作者……

菲利克斯·羅培·德·維加·卡爾皮奧（1562-1635），別稱「鳳凰」，是西班牙最重要的劇作家之一，在世的時候就很有名，也備受推崇。他寫下超過 1,500 部戲（他毫不謙虛地這般宣稱，或許有些吹噓——還是有 500 部流傳下來！）。塞萬提斯敬畏又忌妒地稱呼這個對手是「大自然的怪獸」，

於是把戲劇領域留給他，轉向小說發展……羅培·德·維加的私人生活也很精彩：他有好幾段情史，其中幾段惹來麻煩。他用粗魯詩句羞辱過往情人及其家族，起初先被丟進監獄裡，因為後來又繼續寫了卑鄙的詩文，於是被驅逐離開馬德里多年。羅培·德·維加繼續寫作，也繼續談戀愛，結婚兩次，和多個女性（包括妻子）有好幾個孩子。在他第二任妻子死後，他變成修士和神學教授，他繼續浪漫愛情冒險，但從此不再出現大醜聞。

……他的時代

十七世紀時，戲劇在西班牙是種大眾媒體，和英國的情況類似。所有的人都會去看戲，每一天！工匠和貴族，男男女女都會前往觀賞。上演的地點是畜生的欄廄——搭著頂篷的內院，相當原始，卻是固定場地，當時在日耳曼地區長期以來都只有巡迴劇場。馬德里的大型欄廄可提供約 2,000 個觀眾座位，他們一直要看新的戲劇——難怪羅培·德·維加像在流水線上似的寫個不停。

今日呢？

《傻大姐》在二十一世紀當然排不上喜劇前十名，卻依然上演。羅培·德·維加在西班牙一直都是民族英雄（之一）。

彼得大教堂 建造完成	發現 血液循環	泰姬馬哈陵 開始建造
1626	1628	1630

佩德羅・卡爾德隆・德・拉・巴爾卡 Pedro Calderón de la Barca

人生如夢

La Vida es Sueño

情節

這部劇作帶著些童話氣息：從前有個國王，他有個兒子，國王把他鎖在高塔裡。對，就是這樣：因為星象顯示，西吉斯蒙德將會帶給父親，亦即波蘭的國王巴希里烏斯不幸，整個王國也會跟著受難。西吉斯蒙德在獄中聽著他的看守人克羅塔多訴說真實世界的故事，就這麼一年一年過去。但就算最好的國王也需要繼承人，於是巴希里烏斯決定就讓西吉斯蒙德試試看，管他什麼星象。國王讓他喝下安眠藥，把他帶到宮殿裡，西吉斯蒙德一整天被當作統治者伺候，得知了整個故事後，這下子舉止完全失控（謀殺、強暴未遂）。糟透了，快餵他喝下安眠藥，又把他帶回高塔。當他醒來，他被說服之前的一切都只是個夢。但是反抗軍解救了王儲之後，看哪——西吉斯蒙德清醒了！他反抗父王的軍隊，但是饒了國王一命，變成端正的統治者。

中間還有一些錯綜複雜的情節，包括換裝（女性穿著男性的衣服）。羅紹拉是其中最重要的角色，她差點被西吉斯蒙德強暴，卻和曾使她蒙羞的堂哥結婚。後來才揭露，她原來是監獄看守人的女兒。西吉斯蒙德最後也找到自己的新娘：堂妹艾斯特雷拉。

名言

> 幸運不能帶給我們永恆，人生是轉瞬即逝的夢幻，就連夢也是夢幻！

飽含哲學意味——就和整部戲一樣，自由意志相對於宿命，自由相對於責任，表面相對於真實等主題無一遺漏。難怪哲學家叔本華會是卡爾德隆・德・拉・巴爾卡的大粉絲。

小道消息

《人生如夢》是黃金時代（Siglo de Oro）的經典之作，西班牙從 1550 到 1680 年間，不論是政治或文化都蓬勃發展。羅培・德・維加以及卡爾德隆・德・拉・巴爾卡，當然不能遺漏 1605 年寫出後世不曾遺忘的《唐吉訶德》的塞萬提斯，他們都屬於這個時期。

迴響

卡爾德隆在世時，他最知名的詩行劇本就非常流行。兩個日耳曼詩人甚至改寫出自己的版本：格里帕策將標題翻轉成《夢如人生》（1840），胡戈・霍夫曼史塔的作品名為《高塔》（1928）

今日呢？

這部戲在德國很少以原文演出，畢竟有語言隔閡。但是德國班貝爾格市（Bamberg）從 1973 年開始，每年都舉辦「卡爾德隆戲劇節」（Calderón-Festspiele）。奇怪的是，在如畫的古老宮廷氣氛中上演的不只是卡爾德隆的作品……

| 北海岸大暴潮 | 軍事家華倫斯坦被謀殺 |

卡爾德隆

謙虛者

★1600 年生於西班牙馬德里

†1681 年死於西班牙馬德里

士兵、修士、宮廷詩人

歌德是卡爾德隆的頭號粉絲，說他的作品「戲劇性完美」，並且說：「卡爾德隆是那種擁有最高理性的天才。」

佩德羅·卡爾德隆·德·拉·巴爾卡十四歲的時候就寫下第一部作品，二十二歲時贏得競賽，大受羅培·德·維加讚譽。今日這兩位詩人分享「西班牙最重要劇作家」的頭銜。兩人還在世的時候都是名人，但是個性非常不同，作品風格也大相逕庭。羅培·德·維加過著刺激的（放蕩）生活，作品貼近平民。卡爾德隆比較像書呆子：上的是耶穌會高中，大學讀法學（還有哲學和數學！），當兵服務國王，期望的職業是神職人員。

羅培·德·維加於 1635 年逝世，卡爾德隆接下宮廷詩人的職位，受封為騎士——成就、聲名和榮耀！羅培·德·維加造成風靡的東西，都被他改善並趨於完美，但是他從不曾像他閃耀的前任那般令人仰望。卡爾德隆的作品在風格上嚴謹許多，比較沒有那麼充滿生命力，但卻具備相當深度。而且他非常致力於改良舞台設計，同時代的其他作者幾乎不關心舞台設計，也不在乎伴奏的音樂。

他的妻子去世之後，他回到卡爾德隆，真的成為神職人員，戲劇對他似乎已成過去。但是後來他當上馬德里的宮廷牧師，必須每兩年寫一部「宗教劇」（autos sacramentales），在基督聖體節演出。卡爾德隆剛好可以大肆規劃舞台裝飾和音樂，「宗教劇」重新燃起他的熱情，他最後成為這種體裁的大師。

根據他自己的說法，他總共創作了 120 部戲，加上 80 部（！）宗教劇。即使如此，這個西班牙巴洛克時期的偉大劇作家死時身無長物，他的葬禮儘可能樸素，正如他的遺願。

法蘭西學院成立

1635

《人生如夢》ᴰ
卡爾德隆

《綠褲子的唐吉歐》ᴰ
提索·德·莫里納

體裁
到底什麼是……？

許多文字無法百分之百歸類，連簡單分成詩歌、戲劇或敘述詩都不可能。

德文當中的文學總稱為「詩」或「詩藝」，這兩個名詞也令人混淆，因為會立刻讓人連想到「詩作」，然而「詩」卻是所有文學作品的總稱。

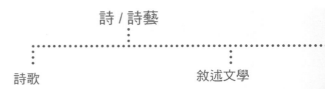

詩／詩藝

詩歌

原則上指稱所有種類的詩作。早期比較清楚：詩歌必須押韻，要有一定的詩行或詩節。現代詩經常放棄以上兩個條件——不過詩歌一律和印象、感覺及觀點有關。詩歌類型包括頌歌、十四行詩或敘事詩等等。

敘述文學

原則上泛指所有敘述文字。敘述文學又被分為以詩或散文形式寫作。以詩的形式寫下的敘述文學，例如荷馬的《伊利亞德》。所有沒有詩行的文章都算是散文——也包括書信或使用說明書。就文學來說，散文指的是敘述文學，這類體裁包括長篇小說、記述小說、事件小說和短篇小說等等。

悲劇

亞里斯多德對悲劇應該是什麼樣子有著非常明確的想法，他的理論相當複雜，此處只能概述其中要點：為了區分戲劇和敘事詩，戲劇應保持地點、時間和情節的前後一致，也就是說故事只能發生在同一個地點，不能有時間跳躍，或是旁生的情節（亦即和現代電影相反），此外觀眾要隨著主角經歷痛苦和驚嚇，好在劇終後有所領悟地離開劇場。希臘人稱這種效果為「淨化」（Katharsis），對這個概念的確實意義卻有著各種詮釋。

悲劇的這些特徵在戲劇發展史上經過幾次改變，但是原則上仍要具備的特點包括：劇中發生一些悲劇式／悲傷的情節，大部分每況愈下，而且沒有好的結局。觀眾最終慶幸沒有真的經歷哈姆雷特／浮士德／伊底帕斯的命運，（在最好的情況下）繼續努力變成更好的人，好讓自己的一生不至於變成悲劇。

戲劇

原則上泛指所有劇作，這是最容易歸類的一種。細節上有些不同，不過其實故事情節由對話表現的就是戲劇。這些作品就是為了在舞台上演出而撰寫，在閱讀的時候（老師們要注意！）從不能發揮完整效果。劇作結構分為幕（通常分為五幕），每一幕再分成單獨的「景」。

亞里斯多德就已經致力於將文學分門別類。大約在西元前 335 年，他寫了一本標題為「詩論」（Poetik）的書，第一部分主要討論悲劇，第二部分討論的應該是喜劇，可惜這一部分已經佚失。

喜劇

相對於悲劇，喜劇的情節滑稽，而且結局美好。從前喜劇（也被稱為喜鬧劇）為平民百姓提供娛樂，因此長時間以來，喜劇的角色也都是小市民、農夫和僕從等等，悲慘的命運是貴族和國王專屬，在日耳曼地區，兩者的區分在十八世紀才被最初幾部「中產階級悲劇」打破。

悲劇和喜劇的混合產生所謂悲喜劇，劇中兼具娛樂和嚴肅，既有好笑也有悲傷的情節——不過大部分還是好結局。

除此之外……

還有很多體裁，因為戲劇朝著非常多不同的方向發展，例如：

單幕劇、怪誕劇、滑稽劇（包含唱曲）、荒謬劇、敘事劇、獨角劇、俚俗劇、啞劇、朗讀劇、音樂劇、室內劇、幻影劇、即興劇、笑鬧劇、音樂劇、記錄戲劇、思想劇、八卦劇、民俗劇、農夫劇、歌唱劇、偶劇、回播劇＊、後戲劇劇場、感傷劇、窺視箱劇※、短劇、實驗劇、詩歌劇等等。

＊譯註：回播劇或稱「一人一故事劇場」，在美國由強納森・福克斯（Jonathan Fox）於 1970 年代發明。這是種互動劇：首先由觀眾（們）敘述本身的故事，然後觀看演員如何藉助肢體語言、即興台詞和音樂演繹他們的故事。

※譯註：窺視箱劇名稱來自類似拉洋片的箱子，三面圍起，只有一側面對觀眾開放的舞台樣式。

皮耶・高乃依 Pierre Corneille

熙德

Le Cid

情節

十一世紀時的西班牙塞維利亞：希美和羅德里哥陷入熱戀，他們的（貴族）雙親也彼此交好，一切都相配。但是兩家的父親後來發生爭吵，然後——注意，這是中古世紀——兩人決鬥。因為羅德里哥的父親年事已高，就拜託兒子代替自己前去決鬥。嗯，羅德里哥稍微想了一下，希美會怎麼說呢？但是沒有用——注意了，中古世紀就是這樣！——他還是必須為父親復仇，於是殺死了希美的父親。嗯，希美想了一下，一方面是憤怒，另一方面是愛！但是沒有用——注意，事關家族名譽！她請求國王懲罰羅德里哥。然而無法懲罰，因為羅德里哥已經加入對抗可怕摩爾人的戰役，好讓女朋友和國家對他刮目相看。

他的軍隊真的戰勝了，羅德里哥成為民族英雄，大家都稱呼他是「熙德」（Cid，即閣下之意）。這時希美的身邊出現情敵：桑闕閣下。再次發生決鬥，這次當然是由國王下令。勝利者就能贏得希美。這時希美（和觀眾）發現，她依然愛著羅德里哥。幸好羅德里哥獲勝，也饒了對手一命。最後熙德得以和摯愛結婚，但是國王說他還必須先上路，多戰勝幾個摩爾人。

小道消息

情節以熙德的歷史事蹟為基礎，他是十一世紀十分知名的西班牙將軍（原名是羅德里哥・狄亞茲・德・維瓦爾〔Rodrigo Díaz de Vivar〕）。高乃依偏偏選用西班牙的英雄故事招來不少批評，畢竟當時正和這個鄰國交戰！

迴響

《熙德》是高乃依最重要也最成功的作品，路易十三興奮得立刻賜予他貴族頭銜。但是這部戲也圍繞著「熙德爭論」，雖讓人不禁豎起耳朵，其實卻是相當醜陋的爭辯。其他忌妒高乃依成功的作者們開始找碴，也的確發現一個缺點：嘿，大家沒注意到嗎？三一律*的基本規則去哪兒了？根本沒有遵守！高乃依寫了一則根本沒誠意的道歉函，最後法蘭西學院必須對《熙德》做出判定。判決大約是：輕忽基本規則，雖然這部戲很棒。

＊嚴格遵守時間、地點和情節的一致（根據亞里斯多德的主張，請見第 34 頁）是法國古典時期的特徵，剛被當作所有戲劇的「法則」引入，因此這個時代的戲劇也被稱為「規則劇」，不過這些嚴格的規則在 1680 年代又被取消——至少是在法國。在日耳曼地區，經過五十年後，這些規則又變得很現代。

1636

哈佛大學成立

1636

發明雨傘

1637
《徒勞無功》└
格里菲烏斯

和他的西班牙同仁,也是同時代的卡爾德隆類似,皮耶·高乃依是出身高尚而且積極進取的人。他也在耶穌會中學研讀法律,十八歲當上律師,二十二歲成為法官。他二十歲的時候就開始創作戲劇,也的確在巴黎演出成功。高乃依過著一種雙重生活:他是盧昂的法官,巴黎的藝術家,他在巴黎和其他知識份子交流,是個受到認可的作家。雖然發生討厭的爭論(見前文),他以《熙德》獲得驚人的突破,他的特長在於處理歷史材料。

路易十三是他最大的支持者,國王死後,法國卻陷入混亂:起義、內戰、反專制,不但有礙高乃依的政治職務,也損及對他劇作的接受度。他的作品通常帶有政治主張(這也是他成功的原因之一),但是在情勢不明之下,這些作品很快就過時,並且被錯誤的人不當地詮釋。作者不堪其擾到放棄這種創作,暫時轉向宗教性的創作。

後來情勢又好轉:新的戀情,新的作品,新的贊助人,但是──尚·拉辛緊追在後,競爭者越來越成功讓高乃依飽受折磨,大家都只想看到比較年輕、頂著時尚假髮的拉辛的作品。1667年,拉辛終於以《昂朵馬格》超越高乃依,高乃依受夠了,他又從戲劇界退縮,備受羞辱和壓抑,開始寫些和宗教相關的作品,書名*長到荒謬,可惜大家都不感興趣。

高乃依當然又開始寫作劇本,他的作品依然受到歡迎和重視,但是另一個人才是超級巨星。可惜他無法預視未來,他一定會開心地看到自己躋身歷史上最偉大的法國悲劇詩人──和拉辛一起,但重要性不下於拉辛。

──────

*書名為"Office de la Vierge traduit en français, tant en vers qu'en prose, par P. Corneille, avec les sept psaumes pénitentiaux, les vêpres et complies du dimanche et tous les hymnes du breviaire romain"(《皮耶·高乃依將聖母小禮拜堂經文譯成法語詩文及散文,附七首懺悔詩、安息日晚禱及睡前禱經文,及聖務日課書所有讚美詩》,1670 年)。

《方法論》 (我思故我在)笛卡兒		《夜巡》 (林布蘭)	長城建成
1637	1640	1642	1644
《熙德》 D 高乃依	《賀拉斯》 D 高乃依		

文學時期 I
從古典到十六世紀

Theater（戲劇）一詞來自希臘文的 **theaomai**，即「注目觀看」之意。據知第一個演員的名字是 **protagonistes**，於是便演變成當今文學中所謂的 **Protagonist**，即「英雄」或「主角」之意。

誰發明的？

古代希臘人。起初只有一組歌詠隊，為了榮耀酒神戴歐尼索斯而詠唱。之後加入一個演員，然後又加入第二個，再來是第三個、第四個等等。戲劇主題大部分涉及無人能擺脫的宿命——最後亞里斯多德寫下繁複的戲劇理論。上演場地是圓形劇場（有些可容納超過兩萬名觀眾），但並非每晚都有演出，只有在酒神節，也就是榮耀酒神的慶典才演出，一旦演出就是好幾天。詩人們不僅寫下劇本，也擔任導演及演員。

後來怎麼發展？

希臘古典時期之後迎來羅馬古典時期，但是基本上對戲劇的發展沒有影響。之後很久一段時間沒有任何變化（請見第 24 頁的「大停滯」）。中古時期，教會禁止任何粗俗的娛樂，因此人們在復活節和聖靈降臨節就以「受難劇」（Passionsspiel）獲得一些娛樂，這是一種教會戲劇，重現耶穌受難的故事——用很多血漿和舞台戲法，這種宗教劇和戲劇舞台演出卻沒有太大關係。直到十六世紀，戲劇發展才又重新向前推進，主要發生在義大利、英國和西班牙。

義大利：專業表演戲劇

十六世紀中期，在義大利形成最初的專業演員團隊，戲劇文化應運而生。「專業表演戲劇」（Commedia dell'arte）在德文當中也被稱為「民俗劇」（Volkskomödie）或是即興戲劇（Stegreiftheater），因為演員即興表演，不過還是以劇本和角色為基礎做變化。固定角色的人數有限，他們戴著特定的面具，例如老學究

（博士／有著大蒜鼻的黑色面具）、富有的商人（年長愚人／有著山羊鬍的棕色面具）、僕人（狡猾小人物／滑稽的面具加上帽子）。

每個劇團對某幾幕有自己的曲目、戲法、文字遊戲、讚許和抱怨的演說、愛情告白等等，演員就用這幾種手法即興演出。此外，不同於伊莉莎白時期的英國，義大利也容許女性登台表演！

伊莉莎白時期戲劇＋西班牙巴洛克時期

托馬斯‧基德、克里斯多弗‧馬洛還有少不了的威廉‧莎士比亞讓戲劇在英國流行起來。1576 年，倫敦築起新時代的第一座公共劇院：The Theatre。流動的演員轉型成專業的演員劇團，劇目隨時超過 30 部——對新戲劇的需求龐大。

戲劇在西班牙的發展也差不多，前往觀賞 comedia（西班牙文「戲劇」）演出是極受歡迎的休閒活動。劇場有吃有喝，最便宜的座位是內院的站位，裡面應該是臭不可當（沒有廁所也沒有垃圾桶！），卻一點都不影響大眾看戲的心情。

1600 年左右的英國和西班牙劇作家不怎麼在乎亞里斯多德的戲劇原則，但是也沒有發展出自己的戲劇理論，他們只想娛樂大眾。

德國

相較之下，戲劇文化在日耳曼地區發展不良，除了宗教劇之外，從十五世紀開始只有滑稽粗俗的狂歡節戲劇表演。高品質的戲劇最初只在王宮裡上演。外國演員劇團為諸侯等人演出莎士比亞的劇作，後來也演出莫里哀和拉辛的作品。一般平民直到十八世紀都以流動劇場演出的滑稽劇和俚俗劇當作娛樂，大部分是很隨性的演出，劇情也相當愚蠢癡傻。

莫里哀 Molière

偽君子

Tartuffe ou l'Imposteur

情節

家道中落的貴族塔圖夫表現出一副超級虔誠的樣子，非常成功地接近歐岡先生。歐岡帶他到家裡，並且堅定地（和母親一起）為他辯駁其他家族成員對他的看法。

歐岡的妻子愛米爾和女兒瑪麗安對整個情形感到惱怒，因為塔圖夫很會裝模作樣。後來歐岡甚至想讓瑪麗安嫁給這隻寄生蟲，愛米爾試著讓塔圖夫放棄這場婚事，但瞬間被他撲倒！歐岡指責塔圖夫這種沒格調的行為，塔圖夫就爬向十字架，果真讓歐岡原諒他，為了表達自己的友誼，甚至把房子送給塔圖夫！

為了讓丈夫恢復理智，愛米爾安排了一場和塔圖夫的會面，並且要歐岡躲在桌子底下。歐岡於是親耳聽到，被他當作朋友的人如何譏嘲他，並且又對他的妻子毛手毛腳。真是夠了！歐岡把塔圖夫趕出門。不幸的是現在房子屬於塔圖夫，歐岡必須和家人一起搬出去。幸好最後一刻警察現身，逮捕塔圖夫，因為他是詐欺慣犯。

名言

> 忌妒者已死，忌妒不死。

歐岡的母親這麼說，她直到最後都不相信塔圖夫是虛偽的人。

小道消息

莫里哀這個虔誠騙子的角色招來許多憤怒，大家一致認為，批評教會不該搬上舞台，國王直接禁止這部戲，讓人差點忽略這是中等階級人士第一次成為情節的重心。莫里哀大受《偽君子》禁令的影響，1669 年終於推出新版本，但是依然引起爭議，即使如此（或說正因如此）還算成功。他究竟修改了哪些部分卻不明朗，因為流傳下來的只有修改之後的版本。

主要人物的名字「塔圖夫」甚至變成法語的一部分，tartuffe 意即虛偽的騙子。

1645　歐洲第一座咖啡館誕生（威尼斯）

1645

1651

《扎拉美亞的法官》 D
卡爾德隆

《喬治亞的卡塔琳娜》 D
格里菲烏斯

———

★ 1622 年生於法國巴黎
† 1673 年死於法國巴黎

———

「人只能死一次，而
且死那麼久。」

———

莫里哀可說是法國喜劇泰
斗，但是一直都有些傳聞
說高乃依才是這許多劇作
的作者。很像圍繞在莎士
比亞身邊的爭論，充滿神
祕，未曾解開。

莫里哀的本名叫讓－巴蒂斯特・波克蘭（Jean-Baptiste Po-quelin），他用原來的這個名字過了二十年算是正常、中等階級的生活：就讀好學校，研讀法學，最後當上律師。但是他熱愛戲劇——他的祖父經常帶他去看表演。但當他認識女演員瑪德蓮・貝賈特之後，一切都變了。讓－巴蒂斯特把工作丟到一邊，和瑪德蓮一起建立劇院，從此以後自稱莫里哀。兩年後劇院倒閉，莫里哀於是和巡迴劇團一起走遍法國，這就是他的生活！他當上劇團團長，演出兼編劇，很快就開始寫自己的劇本。

1658 年他客居路易十四的巴黎宮殿，路易十四相當興奮，給劇團一個劇院以供使用。莫里哀大部分的作品都受到巴黎公眾喜愛，但是有時也必須吞下批評，不僅是上述的《偽君子》，還有《太太學堂》（太多解放思想）、《唐璜》（太多情慾）以及《吝嗇鬼》（太多沒有個性的巴黎市民）。幸好國王還是對他很好，正式贊助莫里哀的劇團。

在私生活上，莫里哀也有個小醜聞：他四十歲時迎娶二十歲的阿蔓・貝賈特，直到今日大家都不知道，阿蔓到底是他前情人的姊妹還是女兒，甚至可能是莫里哀自己的女兒！最後一種其實不太可能。謠言四起……

莫里哀讓一切平和些進行，他放棄批判社會，提供百姓和國王都滿意的喜劇。他最後一部作品《無病呻吟》是他最成功的作品，直到今日依舊是他最知名的劇作。故事主角由五十一歲的莫里哀演出，不過只擔綱四次。第四次演出的時候，他倒在台上，不久就斷氣身亡——身上還穿著戲服。國王親自確保莫里哀被安葬在墓園裡（晚上，在墓園一角）——這在當時是例外的例外，因為當時的演員非常不受重視，根本不許葬在神聖的土地上。

第一本教科書
（《世界圖繪》）

《戴珍珠耳環的少女》
（維梅爾）

倫敦大火

1658

1664
《偽君子》 D
莫里哀

1665

1666
《憤世者》 D
莫里哀

特別精選
快速瀏覽戲劇作品

尚‧拉辛 Jean Racine

昂朵馬格
Andromaque

法國古典時期＝回歸古典戲劇，也就是我們要再次陷入希臘人名的糾葛：阿斯提阿那克斯（特洛伊人，是赫克托爾和昂朵馬格的兒子）被皮洛士（希臘人，阿基里斯的兒子）俘虜。皮洛士已經和賀蜜翁訂婚，但其實愛戀昂朵馬格。

有一天，俄瑞斯忒斯（希臘人，阿伽門農的兒子）前來擊殺阿斯提阿那克斯，還想順便綁架賀蜜翁。皮洛士不想交出阿斯提阿那克斯，就對昂朵馬格提議，由自己迎戰俄瑞斯忒斯好拯救她的兒子。有個條件：昂朵馬格要嫁給他。為了兒子的性命，她最終同意和皮洛士結婚，但打算之後自殺。

賀蜜翁得知未婚夫的婚禮之後大怒，雖然她已經想過和俄瑞斯忒斯私奔。這時她要求俄瑞斯忒斯殺死皮洛士——雖然不樂意，但是沒問題，俄瑞斯忒斯殺了皮洛士。可惜賀蜜翁還是不願意和俄瑞斯忒斯一起走，她反而自殺，最終俄瑞斯忒斯必須逃走以躲避昂朵馬格。

莫里哀 Molière

無病呻吟
Le Malade imaginaire

亞岡老是自以為生病，他的醫生因此賺了一大筆錢。要是家裡出個醫生該有多方便啊！於是他想把女兒翁潔麗克嫁給一個叫狄亞法魯斯的醫生，但是——女兒居然喜歡另一個人？那就把她送進修道院！幸好伶俐的女僕妥涅特和亞岡的兄長貝亞德介入，建議「病人」裝死，好親眼看看家人的反應。看啊：善良的翁潔麗克哀傷到要出家當修女，邪惡的繼母卻立刻清點遺產。一切都清楚了，翁潔麗克可以和摯愛結婚，至於就醫的問題，貝亞德有個絕佳的點子：讓亞岡自己成為醫生！他們舉行了一場怪異的典禮，亞岡獲頒醫師頭銜——由貝亞德雇來的演員頒發。

	路易十四 引進捲毛假髮		第一重力定律 （牛頓）
1667	1673	1677	1686
《昂朵馬格》D 拉辛	《無病呻吟》D 莫里哀	《海盜或流亡貴族》D 班恩	

艾佛拉・班恩 Aphra Behn
海盜或流亡貴族
The Rover or The Banish'd Cavaliers

男人，女人，狂歡節，還有很多場決鬥：一切就在那不勒斯熱烈上演著。花花公子威摩爾（浪蕩者，即英文的rover）和海蓮娜眉來眼去，她原本想成為修女。威摩爾發誓永遠愛她，卻轉身就誘拐美麗的交際花安潔麗卡讓他白嫖一回，最後還是娶了海蓮娜。故事當中還有另外兩對情侶，幾回曲折之後終成眷屬，此外有許多換裝的把戲。

女權主義者們請堅強——舞台劇作長時間以來都是男人的工作。直到近代才有成功的女性劇作家，在這之前，女性（如果能寫作）創作只有長篇小說。艾佛拉・班恩是英國第一個職業女作家，她的處境並不容易，因為她雖然非常成功，卻也正因此被男性同行敵視，人們也覺得她的作品太開放，認為她的觀點過度自由。

皮耶・馬里沃 Pierre Marivaux
愛情與偶然狂想曲
Le Jeu de l'amour et du hasard

席薇亞即將下嫁多朗特，但內心有所懷疑，就要她的女僕麗謝特去試探未婚夫。在一場面具舞會上，席薇亞和麗謝特交換角色，有趣的是多朗特和他的侍從阿勒強也做了同樣的事。整齣戲的結尾當然是麗謝特和阿勒強相愛，席薇亞和多朗特也愛上對方，但是情況稍微複雜了一點，因為席薇亞和多朗特都擔心自己愛上僕人——哎呀，階級差異！但是結局皆大歡喜。

卡爾洛・戈多尼 Carlo Goldoni
二主之僕
Il servitore di due padroni

注意了，情節錯綜複雜：佛羅林多殺了愛人貝阿特麗絲的哥哥，逃到威尼斯，貝阿特麗絲喬裝成男人，跟在佛羅林多後面也來到威尼斯，身邊帶著男僕特魯法丁諾。兩人投宿同一家旅店，卻不知道彼此的行蹤。為了提高收入，特魯法丁諾也受雇於佛羅林多。劇作標題就是這麼來的，也讓劇情混亂不斷（為觀眾帶來莫大樂趣）。最後，佛羅林多和貝阿特麗絲、克拉莉絲與席維歐（其實已經訂婚，卻在支線劇情中幾乎分手），以及第三對的特魯法丁諾和絲梅拉丁娜（克拉莉絲的女僕）都互許終身。

這齣戲是專業表演戲劇的發展高點，戈多尼後來繼續發展專業表演戲劇——朝向莫里哀的人物戲劇（Charakterkomödien）。

建構出第一部鋼琴		《馬太受難曲》（巴哈）		
1698	**1719**	**1727**	**1730**	**1746**
	《魯賓遜漂流記》迪福		《愛情與偶然狂想曲》馬里沃	《二主之僕》戈多尼

戈特霍爾德‧埃佛朗‧萊辛 Gotthold Ephraim Lessing

艾米莉亞‧加洛蒂

Emilia Galotti

情節

中產家族女孩艾米莉亞‧加洛蒂被許配給伯爵，瘋狂愛上她的赫托爾王子命令內侍瑪利內里阻撓這場婚禮。沒問題：瑪利內里讓人襲擊本應將這對新人送往婚禮現場的馬車，新郎被射殺，飽受驚嚇的艾米莉亞被帶到王子的城堡。赫托爾的前任情婦極度憤怒，於是為艾米莉亞的父親歐多阿爾多準備了一把匕首，好為伯爵之死報仇，刺殺赫托爾。歐多阿爾多卻不全然接受這個點子，艾米莉亞也害怕王子違背她的意願佔有她，為了保險起見，於是請求她的父親殺死自己。歐多阿爾多起初也猶豫不決，但當他看到女兒有多麼恐懼，就刺死艾米莉亞。

名言

　　暴風雨吹落枝葉之前就該摘下玫瑰。

艾米莉亞在父親刺殺她之後所說的話。「寧死也不被奪去貞操」的漂亮說法。

小道消息

《艾米莉亞‧加洛蒂》是部中產階級悲劇，在當時造成轟動（請見右側）。這類型戲劇的典型特徵是父女之間的關係，母親的角色可能早逝而從缺，或者只是個討人厭的小角色。

大同小異

佛里德里希‧席勒的《陰謀與愛情》也是一部中產階級悲劇*，情節非常相似，不過劇中貴族費狄南和平民露依瑟彼此相愛，而且是費狄南被父親逼婚。三番兩次落入陷阱之後，費狄南先殺死露依瑟，然後自盡。

＊準確說來《陰謀與愛情》是第一部貨真價實的中產階級悲劇，因為艾米莉亞‧加洛蒂的出身其實是較低階的貴族家庭，和萊辛另一部劇本《莎拉‧山普森小姐》裡的主角莎拉‧山普森一樣。但就算是較低階的貴族，在當時就已經具備革命性了！

里斯本大地震

1755
《莎拉‧山普森小姐》 D
萊辛

1759
《項迪傳》 P
史特恩

萊辛

中產平民之友

★ 1729 年生於德國卡門茲
† 1781 年死於德國布朗史
威格

──

「所有偉大的人都很
謙卑。」

──

萊辛是日耳曼地區的第一
個戲劇家，他的作品直到
今日還具備時代性，而且
受到歡迎。德語戲劇在國
際間能佔有一席之地，萊
辛功不可沒。

說起有名的德語劇作家，大家可能會先想到歌德和席勒，其實萊辛才是德語戲劇史上最重要的人物，因為他致力於催生我們今日所知的戲劇，沒有他就沒有現代戲劇。最初他看起來想當個永遠的學生……

牧師之子萊辛先研讀神學（順從父親的期望），但是很快就發現自己不適合。然後他換系就讀，先嘗試醫學，很有趣，但不是他真正的興趣所在。萊辛寧可在柏林當個自由記者，寫下他的第一部劇本，但是最後還是把書念完。此時他完全投入真正興趣所在：文學和戲劇。他撰寫評論和理論性著作，並且改革戲劇：1755 年，《莎拉·山普森小姐》首演，副標題：中產階級悲劇──這在當時可行不通。因為悲劇只能發生在貴族的世界裡，平民百姓只能是喜劇。因此日耳曼地區也只在宮廷裡演出悲劇，一般平民則觀賞四處流浪的雜耍劇團演出的庸俗戲劇來取樂。

萊辛想改變這種情況，他積極爭取建立國家劇院，也就是讓所有百姓都能進場觀賞的劇場。他的偉大模範正是莎士比亞，但當時在日耳曼地區根本沒有人知道莎士比亞。最後，漢堡國家劇院真的在 1767 年建立，萊辛在劇院擔任劇作家，得以在劇院中上演《巴恩海姆的敏娜》。這是一部有著嚴肅故事背景的喜劇，又具備悲劇要素──這些特點使該劇在當時有如戲劇荒漠的日耳曼地區造成轟動。

萊辛是啟蒙時期的作家，也以這樣的自我認知為寬容和人性而奮鬥。此外他還是個被認可的學者，他的意見在國外也受到重視。他當上沃芬布特（Wolfenbüttel）的圖書館長，四十七歲的時候終於迎娶他的摯愛艾娃·寇尼希，他寫道：「我也想像其他人一樣擁有幸福。」但是他的私生活說不上幸運，他的兒子出生後即夭折，他的妻子很快也隨之去世。萊辛本人只活到五十三歲。

凱瑟琳二世（大帝）
登基為俄國沙皇

1762

詹姆斯·庫克
登陸紐西蘭

1769

1772
《艾米莉亞·加洛蒂》 D
萊辛

約翰‧沃夫岡‧歌德 Johann Wolfgang von Goethe

鐵手騎士葛茲‧馮‧貝利欣根

Götz von Berlichingen mit der eisernen Hand

情節

十六世紀早期，中古世紀即將結束，騎士們度過輝煌的年代。但強健的騎士葛茲‧馮‧貝利欣根卻不缺爭鬥。

當時他和班貝爾格的主教發生齟齬，因為主教監禁他的一個手下。葛茲於是抓走主教年輕時的朋友阿達貝爾特‧魏斯靈恩，把他帶到自己的城堡裡。阿達貝爾特為主教工作，葛茲在城堡裡說服阿達貝爾特換邊站，並且把自己的妹妹瑪麗亞許配給他，好穩固新的結盟關係。

即使如此，主教還是成功喚回阿達貝爾特，承諾他遠大前程，還把宮廷仕女阿德海許配給他。哈！葛茲火冒三丈，快速地把受辱的瑪麗亞嫁給法蘭茲‧席經恩。魏斯靈恩想辦法讓皇帝派兵追殺葛茲，葛茲躲在自己的城堡裡，最後還是只得投降而被逮捕。席經恩解救了他。

這時葛茲被推舉為起義農民的首腦，試著阻止他們過度殺人放火，但他所有努力都是枉然。帝國軍隊逼近以平伏叛亂，葛茲再次被捕，而且受了傷，最後死在監獄裡。

除了主要情節之外，還有許多支線小劇情，好比反派角色魏斯靈恩和阿德海的故事，阿德海想接近皇帝，讓人毒殺魏斯靈恩，由她的情人也是魏斯靈恩的隨從下手。隨從在毒殺魏斯靈恩之後自盡，阿德海遭到逮捕。還有……

名言

> 告訴他，他可以舔我的屁眼！

這句話是葛茲對佔領城堡的隊長說的話。真正的葛茲沒說得那麼粗魯：「……他可以舔我的後面。」不管哪種說法，直到今天都是「施瓦本地區的問候語」。

小道消息

這部戲的原型真有其人，是個法蘭西帝國騎士，名叫戈特弗里德‧貝利欣根（Gottfried von Berlichingen, 1480-1562）。他身為騎士參與許多戰役，在其中一場失去右手，裝上義肢，也得到一個別名「鐵手」。內卡河畔的洪堡（Hornberg）城堡裡甚至還懸掛著這隻義手的銅版畫。

迴響

《葛茲》非常轟動，並且改革了戲劇：當時還必須嚴格遵守的地點、時間及情節一致原則，被歌德就這麼丟到一邊。他安排了五個不同的地點，以及許多平行發展（！）的劇情。此外，善良和邪惡的貴族／平民，以及粗俗的用語都被全國欣然接受。

波士頓茶葉事件

1773

1774

《鐵手騎士葛茲‧馮‧貝利欣根》D
歌德

《少年維特的煩惱》P
歌德

歌德
詩人侯爵

★1749 年生於德國美茵河
　畔法蘭克福
† 1832 年死於德國威瑪

歌德是德國最偉大的
作家，德語地區沒有
其他作家像他一樣創
作出這麼多名言。*

歌德享年八十二歲，可能
死於心臟病發。他的遺言
受到各方揣測，他真的說
了「更多光！」還是以黑
森地區的方言說了「這裡
這麼亮真不舒服」？或是
完全不同的話呢？

約翰・沃夫岡・歌德以《葛茲》聲名大噪的時候年方二十五歲——歡迎來到狂飆時期！歌德是這批狂妄年輕人的英雄，他們要的是激情而非理性，另外再加上自由和叛逆。同一年，歌德出版了他的書信小說《少年維特的煩惱》，整個歐洲的暢銷書——歌德二十五歲時就已經一路向上，朝著詩人的奧林匹克山，他也確實登上頂峰——不過真正名符其實是在他死後。歌德並未一直不停地寫著叛逆的作品，反而寫出比較知識性的戲劇如《艾格蒙特》和《托爾夸托・塔索》。走過他的狂飆時期之後，他就在威瑪當上官員（！）。

即使如此，歌德是個道地的名人，在國外也很有名。畢竟他不只能寫（而且各種類都有作品：戲劇、長篇小說、詩集、書簡等等），他對政治、藝術和自然科學也很了解：歌德當上大臣，忙著建立色彩論，還研究植物的變種。

至於女人……他年輕的時候愛上夏洛特・布夫，夏洛特卻已經和別人訂婚（這段情史「只」催生了《少年維特的煩惱》）。不久之後，歌德和莉莉訂婚，卻不了了之，也許因為他認識了夏洛特・史坦。她比歌德年長七歲，已婚，有七個孩子，但這段感情也沒有結果（或者只是祕密交往）。歌德的情人最後變成克里斯蒂安妮・伍皮烏斯，但是直到 1806 年才迎娶她。

歌德最重要的一段關係當屬他和席勒之間的情誼。起初這位內閣大臣一點都不喜歡這個年輕的同僚，後來卻成為精神知交。然而席勒越來越成功，對歌德也造成相當的壓力——直到這位詩人朋友死後，歌德才終於能夠完成《浮士德》，前後耗費了六十年的時間。

*例如：「你輕鬆說出偉大的話語」—《陶里斯的依菲根妮》；「血是種特殊的汁液」—《浮士德第一部》；「啊，我的胸膛裡有兩個靈魂」—《浮士德第一部》；「我所召喚的精靈如今已經無法擺脫」—《魔法學徒》；「高貴的人類，樂於助人而良善」—《神性》；「你可識那檸檬花開之地」—《米格儂》；「怎麼來怎麼去」—《列那狐》。

美國獨立戰爭
爆發

1775

莫斯科大劇院
建立

1776

1778
《華倫斯坦》ᴰ
席勒

知名的導演 I

寫故事的導演

康斯坦丁‧史坦尼斯拉夫斯基

Konstantin Stanislawski

1863-1938

影響後世稱為「方法演技」（Method Acting）的表演方式：演員不應扮演而是感受角色。

馬克斯‧萊因哈特

Max Reinhardt

1873-1943

誘使觀眾脫離日常生活，自視為作者與觀眾之間的媒介，奠定薩爾斯堡音樂節。

爾文‧皮斯卡托

Erwin Piscator

1893-1966

在布雷希特之前就發明敘事劇的表演方式，而且更偏向政治，實驗了許多演出形式和舞台佈景。

彼得‧查德克

Peter Zadek

1926-2009

幾乎在所有重要的德國劇場中擔任導演，是漢堡及波鴻市（Bochum）的劇場總監。有很多醜聞，被諸多媒體報導。

依妲‧埃惹

Ida Ehre

1900-1989

導演界少見的女性之一，身為猶太人被納粹迫害及逮捕。1945 年開設自己的劇院，即漢堡小劇場（Hamburger Kammerspiele）。

彼得‧布魯克

Peter Brook

1941-

首批演出道地「極端戲劇」（krasses Theater）的導演之一，褪去莎士比亞戲劇的浪漫，寫了一本有關現代戲劇的重要書籍《空的空間》。

此外，當然還包括古斯塔夫‧葛倫根斯、漢斯‧史衛科爾特、熱羅姆‧薩瓦里、迪米特爾‧戈契夫、克里斯多夫‧施林根西夫和約根‧哥許等人。

知名的導演 II
這些導演的戲劇不應錯過

亞莉安・莫虛金
Ariane Mnouchkine
1939-
這位法國女導演從 1970 年起就以她的另類劇團「陽光劇團」（Théâtre du Soleil）大獲成功，劇團一起生活——住在一個巴黎工廠車間裡。

羅勃・威爾森
Robert Wilson
1941-
這位美國導演非常多才多藝，相當有創意，例如在漢堡塔利亞劇院（Thalia Theater）上演的《愛莉絲》，搭配湯姆・威茲的音樂。

法蘭克・卡斯托爾夫
Frank Castorf
1951-
來自德東的頑童，有幾條小醜聞，但以今日來看根本不算什麼醜聞。

路克・帕西弗
Luk Perceval
1957-
頂著毛皮帽的這位比利時導演，他最大的成就是「廝殺」（Schlachten）這個馬拉松企劃——在十二個小時之內演完莎士比亞的八部國王相關劇作。

凱蒂・米切爾
Katie Mitchell
1964-
她在保守的家鄉頗受爭議，在其他地方則大受歡迎。運用很多（現場）音樂、（現場）影像畫面，常與作家馬丁・克林普合作。

安圖・侯梅羅・努尼斯
Antú Romeres Nunez
1983-
他的創作一向超乎尋常而且很棒，他的父親來自葡萄牙，母親是智利人，如今是德國戲劇界最受期待的導演。

再提幾個遺珠的當代導演名字：瑞內・波列許、婕特・許戴克、克勞斯・派曼、卡琳・亨克爾、米歇爾・塔爾海默及彼得・史坦等人。

特別精選
快速瀏覽戲劇作品

佛里德里希‧席勒
Friedrich Schiller

強盜
Die Räuber

摩爾伯爵有兩個兒子：卡爾（有吸引力、熱情，最愛的兒子）以放蕩的生活方式及債務考驗父親的耐心，次子法蘭茲（其貌不揚、狡詐，被忽視的兒子）設局讓父親將卡爾趕出家門。十分叛逆的卡爾於是糾集了一個強盜團，但是很快就對同伴謀殺及羞辱他人的行為感到震驚無比。

最後卡爾受夠了，他回到父親的家裡，法蘭茲在這段期間已經掌握控制權，還嘗試誘拐卡爾的未婚妻阿瑪麗亞，但是沒有成功。強盜們衝向城堡的時候，情況一發不可收拾。父親摩爾發現他的兒子是個強盜頭子，於是自殺，法蘭茲害怕因為之前設下的詭計而受罰，也自殺了。阿瑪麗亞依然愛著卡爾，但是卡爾因為發過誓，因此和強盜集團禍福相依──剩下的出路只有一條：卡爾殺死阿瑪麗亞（應她的期望），然後投案。

戈特霍爾德‧埃佛朗‧萊辛
Gotthold Ephraim Lessing

智者納坦
Nathan der Weise

1190 年前後，耶路撒冷，三種宗教聚集此處。富有的納坦（＝猶太人）正在經商旅行，他的房子卻失火了。幸運的是他的養女蕾哈被一個聖殿騎士（＝基督教）救起，還有一個想向納坦榨些錢的蘇丹（＝穆斯林）。為了不要那麼露骨，蘇丹先和納坦閒聊，問他哪一種才是真正的宗教。納坦看出其中的癥結點，對蘇丹敘述了一個戒指譬喻：有個父親有三個兒子，他有枚戒指，佩戴者「在神和人前都感到愉悅」。為了三個兒子不要爭奪戒指，父親命人做了兩個複製品。沒有人知道哪一個才是真的戒指──宗教也是這麼回事，這就是納坦的說法。蘇丹對這個說法感到開心。

聖殿騎士這時想和蕾哈結婚，他得知蕾哈的親生父母是基督徒，卻被納坦當作猶太教徒一般扶養長大──震驚！幾回混亂之後真相大白，聖殿騎士和蕾哈是兄妹，而且是蘇丹的侄子和侄女。於是──三種宗教大和解。

名言

不只孩子才聽童話。

1782		美國獨立戰爭 結束	發明阿爾岡燈 （較亮的油燈）	
	1782 《強盜》D 席勒	1783 《智者納坦》D 萊辛		1784 《陰謀與愛情》D 席勒

佛里德里希‧席勒
Friedrich Schiller

陰謀與愛情
Kabale und Liebe

費迪南和露易瑟彼此相愛，問題在於：費迪南是貴族，露易瑟是平民之女。階級差異！這根本行不通。而且費迪南的父親早就計畫好，要讓費迪南和侯爵的情婦蜜爾佛德夫人結婚。絕不！費迪南清楚表示，事情不會這般發展。

於是費迪南的父親和狡猾的宮廷書記烏爾姆想出一個詭計：他們逮捕露易瑟的雙親，強迫她聽寫一封情書，書信對象是某個宮廷武官，好讓費迪南忌妒，唯有如此，露易瑟才能拯救雙親。費迪南完全中計，他毒殺露易瑟，後來得知真相便服毒自盡。

奧古斯特‧寇策布
August von Kotzebue

德國小城人
Die deutschen Kleinstädter

薩賓娜是市長克雷溫喀的女兒，被許配給乏味的史佩爾林，但她愛的是她一年前在大城市裡認識的歐美爾斯。歐美爾斯親自拜訪克雷溫喀一家，試著阻止薩賓娜和史佩爾林結婚。他努力爭取克雷溫喀一家的心，但是一切都徒勞無功。歐美爾斯只好用計說服克雷溫喀，最後終於贏得薩賓娜，讓史佩爾林落空。

寇策布是劇作家之中的明星，他的喜劇被其他作家嘲笑是陳腔濫調，但是風行全歐洲，他讓廣大群眾對戲劇感興趣。然而，如今就算是他最知名的作品《德國小城人》也幾乎不再上演。

法國大革命爆發	《魔笛》（莫札特）	1799《鐘之歌》L 席勒	1802《德國小城人》D 寇策布
1789	1791		

劇作視力檢查表

您看到什麼？

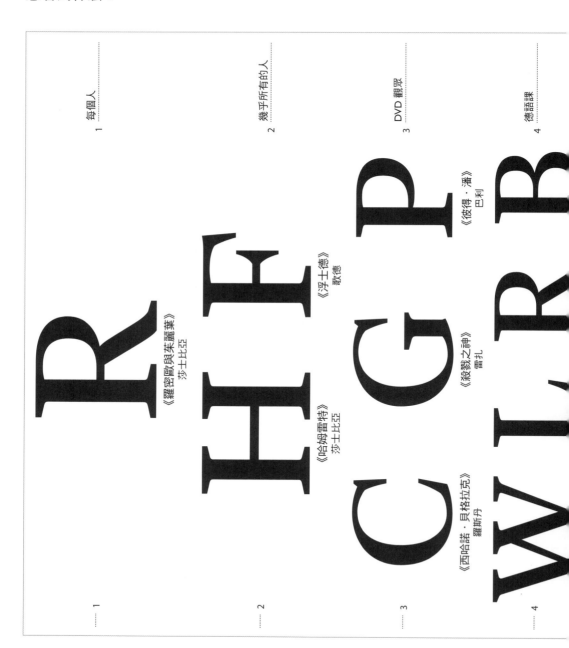

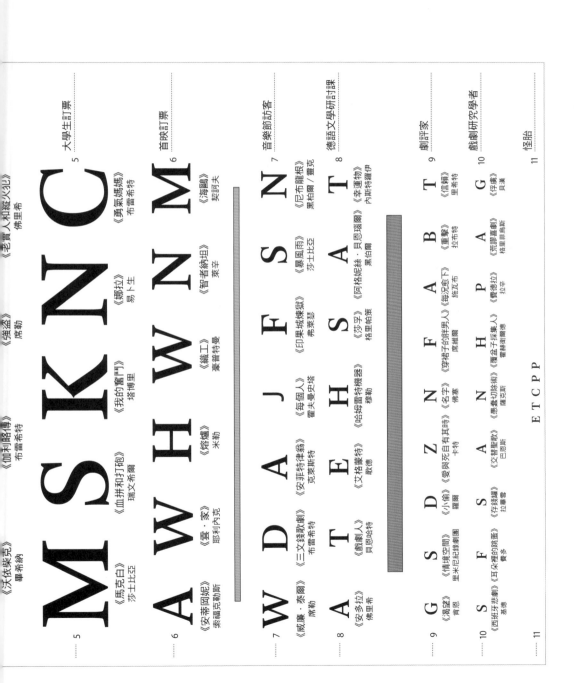

佛里德里希・席勒 Friedrich Schiller

威廉・泰爾

Wilhelm Tell

情節

故事發生在 1300 年前後的瑞士,正處在哈布斯堡家族的威嚇統治之下。康拉德・保卡爾騰殺死城堡管理人,因為城堡管理人想強暴他的妻子。保卡爾騰開始逃亡,威廉・泰爾救起他,帶他到朋友史陶法賀那裡,史陶法賀正籌劃起義對抗哈布斯堡的暴政。來自三個邦的盟友聚集在呂特立山,締下盟約。泰爾雖然未曾參與呂特立盟約,但他打算支持起義。

第三幕出現著名的射蘋果情節:泰爾走過狡詐的邦主蓋斯勒掛在竿子上的帽子,每個臣民走過都必須向這頂帽子彎腰行禮。威廉・泰爾毫不在乎無意義的服從,無視帽子繼續前進。蓋斯勒大怒,強迫泰爾必須射中兒子頭上的蘋果,泰爾如果拒絕,就必須受死。泰爾射出一箭,如所周知,完美命中。但他還是被拘捕,脫逃之後就想報復蓋斯勒。

泰爾在空蕩的小巷子裡等著著蓋斯勒,殺死了他,於是揭開全國起義的序幕。各地可惡的官員被驅逐,同時,哈布斯堡國王也被自己的侄子謀殺(繼承爭端)——偶然又恰是時機,因為國王特別堅定拒絕讓瑞士自由。

最後所有的人都很快樂,貴族放棄自己的權力,劇本著名的最後一句是:

「我宣布我所有的奴僕盡皆自由。」

名言

他必然走過這條空蕩的小巷。

家裡有斧頭就省了木匠。

🐂

聰明人超前建設。

🐂

我做了無法坐視的事情。

🐂

就連弱者也會因結盟而變強。

🐂

聰明人最後才想到自己。

🐂

惡鄰不悅,最虔誠之人也無法保持平靜。

每一句都聽過了,不是嗎?這是《威廉・泰爾》其中最著名的幾則名言。就像歌德,席勒也寫了許多變成名言的句子。

小道消息

希特勒起初深受席勒作品感動,想把席勒包裝成德意志的民族詩人。但是納粹顯然注意到,爭取自由、謀殺暴君和起義對抗壓迫,會讓人民產生愚蠢的想法。於是《威廉・泰爾》於 1941 年被禁演,同樣被禁演的還有《唐・卡洛斯》。

今日呢?

以自由為主題的這部戲特別常在戶外舞台演出,慶典時也常演出這齣戲。

席勒

革命家

★ 1759 年生於德國內卡河
畔馬爾巴赫
✝ 1805 年死於德國威瑪

自由是席勒心心念念
的主題。

席勒也以敘事詩和詩作而
聞名。《鐘之歌》、《歡
樂頌》和《市民階級》都
是好幾世代的學生熟讀的
作品。

佛里德里希‧席勒只活到四十五歲,但比起活到七老八十的人,他的一生要豐富許多。

身為軍官的獨子,他被送進軍事學院,只得攻讀法學,後來他換讀醫學,成為軍醫,卻依舊不甚滿意。賺太少、太無趣、沒有文化。

二十二歲的時候,席勒開始寫作他的第一部劇作《強盜》,戲劇首演讓他贏得全國崇敬。年輕人變成《強盜》粉絲,結成自己的強盜夥,符騰堡公爵對他下了禁寫令。席勒逃到曼海姆,寫下《費斯可對熱那亞的陰謀》,接著寫下《陰謀與愛情》和《唐‧卡洛斯》。他一直都捉襟見肘,直到有個賞識他的人同情他,給予他金錢上的資助。

1788 年,席勒終於認識偉大的歌德,歌德比他年長十歲,功成名就,而且相當高傲,起初根本不想認識這個熱血的競爭者。兩人直到若干年後才變成摯友,成為精神手足。席勒+歌德=威瑪古典時期——直到今日,兩人的塑像還手牽手,豎立在威瑪德國國家劇院前。

女人……席勒也有,而且還不少。在他從軍那幾年比較匱乏,根本沒有感性的愛情。席勒是個女人迷,但沒想過結婚,他在快三十歲的時候,才和已婚的夏洛特‧卡布發生第一段認真的戀情。當時民風其實比大家想的寬容,兩人以情侶之姿出雙入對,沒有人會大叫「醜聞!」。之後席勒認識卡洛琳娜和夏洛特‧連費德姊妹。三角關係?他稱兩人為「洛特與琳娜」,是他「生命的天使」。最後他和洛特結婚,洛特(和歌德一起)努力讓丈夫晉身貴族階級,好讓自己的社會階級不至於降低。他們生了四個孩子,直到席勒逝世都過著非常幸福的生活。

海利希・克萊斯特 Heinrich von Kleist

破水罐
Der zerbrochene Krug

情節

村子裡的法官亞當度過艱辛的一晚，他的法庭書記李希特到的時候，剛好碰上亞當在包紮傷口，法官解釋說他被襲擊，臉部受傷，還傷了他的內翻足。啊哈，李希特一個字都不信，但又怎樣，還有更重要的事情：嚴厲的法庭參議瓦特駕臨。喔，不！亞當找不到法官假髮（和昨晚有關嗎？），當天的劇情這時才正要展開：馬爾特・盧控告女兒艾芙的未婚夫魯卜瑞希特，說他昨晚在艾芙的房間裡打破一個珍貴的水罐。

觀眾當然早就猜到，打破水罐的其實是亞當——嘖嘖嘖，他偷偷潛入艾芙的房間，被魯卜瑞希特趕走，跳出窗戶的時候打碎了水罐（傷勢也是這麼來的！）。亞當這時必須在法庭參議瓦特的眼皮下審判自己，他言辭閃爍，只想擺脫這件事，但是沒有用，只得開始審問。艾芙為未婚夫辯白，說起房裡有另一個人，書記李希特視察案發現場，發現內翻足的痕跡，有個女證人在馬爾特的屋子裡發現法官的假髮。亞當使盡全力脫身，卻越來越深陷前後矛盾的窘境。最後艾芙清楚說出：「法官亞當打破了水罐！」亞當逃走，瓦特任命李希特擔任村子的法官，艾芙和魯卜瑞希特可以結婚——唯獨打破的水罐無法回復原狀。

小道消息

注意：隱喻和象徵！這部戲當中俯拾皆是。

除了亞當和艾芙（Adam & Eve，即墮入原罪！），或是李希特（字義為「光」，有助於啟蒙），還有水罐（失落的純真，破碎的世界）以及假髮（沒頭髮＝沒尊嚴）。最重要的是內翻足：第一指向惡魔，第二則是借用自伊底帕斯！他也尋找罪人，雖然他本人正是罪人，但和亞當相反，伊底帕斯並不知情。

迴響

在威瑪城堡劇院首演這部戲時，由當時的劇院總監導演，這個總監——驚喜！正是歌德本人。可惜他在這之前先上演一部小歌劇，《破水罐》的演出時間推延，最後被噓而草草結束。克萊斯特備受打擊，想找歌德以手槍決鬥，幸好被勸阻。這兩位作家的關係從此不睦，但是克萊斯特接受批評，並且刪減劇本，尤其是結尾部分。

今日呢？

首演大約十年之後，《破水罐》終於成功，目前這是德國劇場最常演出的劇目之一。彼得・史坦於 2008 年帶領柏林劇團演出這部戲，克勞絲・瑪麗亞・布蘭特瑙爾擔任主角，而且未刪減艾芙在劇末的獨白——這次沒有人發出噓聲。

★1777 年生於德國奧得河
　畔法蘭克福
✝1811 年死於德國柏林

「自由思考的人不會
停留在偶然帶領他前
往之處。」

克萊斯特很難歸納到任何
文學時期之下，大約是介
於古典時期和浪漫時期之
間。他的作品在他的時代
和後世都算相當激進。

海利希・克萊斯特出身軍官世家，理所當然，他十五歲同樣投身軍旅。先是編列在保衛隊，和法國人對戰，晉升成中尉。但克萊斯特並不快樂，他更想讀大學，也真的擺脫家族反對而就讀。他被軍隊解職，在家鄉奧得河畔法蘭克福展開學術生涯，但是他很快就發現：法學和自然科學也不是他的興趣所在。他中斷學業，和葳荷敏娜訂婚，又做些他其實不感興趣的事：他在柏林財務部門工作，因為葳荷敏娜的雙親不想讓女兒嫁給失敗者。

克萊斯特隨即再度陷入危機根本不足為奇。他讓自己放長假，和妹妹一起遊遍歐洲，決定當個農夫（葳荷敏娜於是解除婚約），但是接著他也中止這個計畫，開始寫作。

接下來數年，直到他過世之前，他寫了好幾部戲劇，還有幾本記述小說和事件小說，不斷承受寫作瓶頸的折磨。《破水罐》失敗，另一部《海布隆的小凱西》——克萊斯特還能親身經歷的唯一一部，總算受到觀眾喜愛，就算仍不被批評家看好。歌德是克萊斯特長時間爭取認同的對象，據說歌德甚至把《小凱西》的手稿扔進火爐裡：太多情緒混亂！海利希・克萊斯特不見容於他的時代，他的劇作主角充滿神祕，毫不解釋他們的作為——必須由觀眾自行多加揣測，當時的觀眾並不習慣這麼做。

　　事實是我在人間無藥可救。

克萊斯特在絕筆書裡這麼寫著，他三十四歲的時候和一個女性朋友一起自殺，她是罹患絕症的亨莉葉塔・佛格。他在柏林萬湖先射死佛格，然後舉槍自盡。

《第五、六號交響曲》
（貝多芬）

約翰・沃夫岡・歌德 Johann Wolfgang von Goethe

浮士德第一部

Faust I

情節

浮士德博士心力交瘁，整個研究一點成果也沒有，畢竟對世界所知太少。浮士德嘗試藉助魔法，但是大地精靈不想和他扯上關係，於是只剩下自殺一途。但當浮士德聽到復活節鐘聲，他想到自己快樂的童年——還是不要服毒吧。復活節散步的時候，一隻黑色的獅子狗跑到他面前來，其實這隻狗就是梅菲斯托（「原來他是獅子狗的內在核心！」）。接著就是締結惡魔的協定。浮士德把靈魂賣給梅菲斯托，因此他首先脫離了生命危機，也就是說：能滿足所有願望。先喝下魔藥讓浮士德變年輕，同時讓所有女性看起來都變美女。

很快的他就遇到小葛蕾，單純／內向／不起眼，但對浮士德而言簡直就是性感尤物（魔藥的效力）。他不知道這樣強烈的慾望該何去何從，而梅菲斯托就不斷滿足他的慾望，沒錯：性。但是沒有露骨描述，只隱藏在字裡行間……接下來：小葛蕾和浮士德之間發生一些事，無數的隱喻，兩次謀殺，最後是無盡的絕望（小葛蕾懷孕，殺害初生嬰兒，入獄，浮士德和梅菲斯托遠走高飛）。

二十年後，《浮士德第二部》完成，充滿象徵意涵、神祕主義、許多古怪，但是有個好結局。

名言

在這裡，我是個人，我得以存在。

德語當中相當生動的一句話，是完全滿足的一聲嘆息。浮士德的復活節散步只讓他暫離生存意義的危機感。

告訴我，你對宗教的看法如何？

這就是著名的「小葛蕾質問」。在更進一步接受浮士德之前，小葛蕾如此追問他。浮士德模糊其詞——當然嘍，他畢竟和魔鬼打交道。

小道消息

浮士德博士和惡魔的協定，在歌德時代早已是老故事：這個傳說源自十六世紀，普遍知名，而且是關於真正的浮士德，活在西元1500年左右，充當神祕治療師和魔法師走遍各地。最後在嘗試煉金的時候炸死自己。早歌德兩百年，莎士比亞的競爭對手——克里斯多弗・馬洛就已經寫下他的《浮士德》版本。

迴響

1808年，歌德將他的巨作付梓，起初只上演零星幾幕（很成功），但是整部戲呢？不可能的任務！歌德自己都提不起勁。呼，《浮士德》……其實不太適合舞台演出。歌德這麼想，甚至沒有前往布朗史威格城堡劇院參加首演。導演奧古斯特・克靈格曼投注許多心力在「舞台版浮士德」上面，讓演出長度只有三個半小時，觀眾反正很興奮。

第一個罐頭		萊比錫民族會戰	拿破崙慘敗滑鐵盧	輕型軌道機動車（跑步驅動兩輪車）
1810	1812	1813	1815	1817
	《格林童話》P格林兄弟	《驕傲與偏見》P珍・奧斯丁		

門羅主義　　　　　　點字發明

1818　　　　　1823　　　　　1825　　　　　1829　　　　　　1831
《科學怪人》ᴾ　　　　　　　　　　　　　　　　《浮士德第一部》ᴰ　　《鐘樓怪人》ᴾ
瑪麗·雪萊　　　　　　　　　　　　　　　　　歌德　　　　　　　　雨果

尼可萊・果戈里 Nikolai Gogol

欽差大人

Revizor

情節

1830 年，一個俄羅斯小城被腐敗官員牢牢掌握。但這時傳出彼得斯堡派出一個欽差大人，隱瞞身分祕密前來。一陣恐慌！同一時間，有個年輕人闕斯塔科夫被城裡的客棧踢出來，他正在返鄉的路上，但是身無分文，連房租都付不起，進退兩難。

驚慌失措的官員們誤以為他就是那個可怕的欽差大人——真是他的好機會。他們包圍著他，給他金錢，帶他逛遍小城。起初他覺得這些人真好，直到他發現他們把他和另一個人搞混了。但是他繼續跟他們玩這個愉快的遊戲，甚至還和城市首長的女兒訂婚，承諾首長會在彼得斯堡飛黃騰達。

最後這個假的欽差大人畢竟有點擔心人們拆穿他，於是就溜了。不久之後，郵政局長打開闕斯塔科夫寫的一封信，那是寫給他的朋友，信中說了他如何把那些人玩得團團轉。喔，不！所有的人一陣驚詫，更別提真正的欽差大人就快來了。

作者……

一生可不怎麼好過：尼可萊・果戈里（1809-1852）長得矮小、瘦削、彎腰駝背又其貌不揚。他在小時候就常被取笑。後來他試過好幾種職業，沒有一種真的成功。幸好果戈里在二十歲出頭的時候認識了偉大的亞歷山大・普希金，讓他走上寫作之路（也讓他想到《欽差大人》劇情）。果戈里尤其以事件小說著稱，例如《大衣》、《鼻子》及《死靈魂》——都批判社會，而且相當神祕，就像作者本身。果戈里只活到四十二歲，他飽受精神病之苦，出於狂熱宗教理由拒絕進食而死。

……他的時代

俄羅斯直到 1861 年才廢除農奴制。貴族住在他們龐大的地產上，剝削農民，官員腐敗又貪財。俄羅斯作家許多批評國內這些狀況的作品都受到審查制度的摧殘，尼可萊・果戈里的《欽差大人》特別受到沙皇尼可萊的讚賞，沙皇覺得這部作品就像支持他整治腐敗政治一般，果戈里因此更顯得礙眼。

大同小異

大約一百年後，卡爾・楚克邁爾寫下《寇本尼克上尉》，故事主角也是個欺騙政府機關的人，不同的是，這個主角蓄意欺騙。這兩部作品都質疑權威，楚克邁爾卻更進一步：他筆下的上尉以聰明純真的方式欺騙政府，《欽差大人》比較針對一群腐敗的小官員。兩部作品都受到觀眾的歡迎，《寇本尼克上尉》因為海茲・呂曼的傳奇改編成電影而深印觀眾腦海，《欽差大人》依然是最知名、最常上演的俄語劇作。

英國廢除奴隸制	德國第一段鐵路（紐倫堡－富爾特）		維多利亞女王登基	
1834	1835	1836	1837	1837-39
	《安德森童話》P 安德森	《欽差大人》D 果戈里		《孤雛淚》P 狄更斯

約翰·內波穆克·內斯特羅伊 Johann Nepomuk Nestroy

幸運物

Der Talisman

情節

養鴨少女莎樂美因為滿頭紅髮被欺負，理髮師學徒提圖斯·佛矣爾福克斯也一樣，正當莎樂美想和提圖斯進一步發展，提圖斯卻從旅行路過的理髮師那裡獲贈一頂黑色假髮，歸功於這個幸運物，許多女人爭相追求他。他來到賽普瑞斯伯格女士的莊園，先是受到女園丁的追求，接著是女僕，送他假髮的正是賽普瑞斯伯格女士的丈夫，這時他反倒忌妒起提圖斯，就趁他睡著的時候偷走假髮。偏偏這個時候賽普瑞斯伯格女士返家，提圖斯尋找他的幸運物，一時看錯卻拿到一頂金色假髮。不管了——好心的女士很喜歡，讓提圖斯擔任秘書的工作。可惜他的頭髮問題還是暴露了，於是被趕出城堡。

不過拯救來得正是時候，有個富裕的叔父想讓提圖斯成為他的繼承人，哦，女園丁和女僕都想著這正是樁好姻緣！才不，提圖斯覺得受夠了一切，放棄繼承，接受自己的紅頭髮，要和養鴨女莎樂美結婚。

作者……

奧地利劇作家約翰·內波穆克·內斯特羅伊（1801-1862）開始為劇場寫作劇本之前是歌手和演員。他喜歡把對朝廷的批判和譏刺藏在歌曲裡，這些歌曲不是演出情節的一部分，接受審查的時候就被忽略而過關，於是引發了一兩個劇場醜聞。他總是擅長製造驚喜，好比穿著一件以麵包作成釦子的襯衫上台，好挖苦麵包師所訂下的麵包天價。內斯特羅伊因此必須在牢裡過一夜，第二天還要公開請求原諒。直到今日，這個「圓麵包軼事」依然知名。

……他的時代

1848 年革命之前的文學時期稱為「畢德邁爾」（Biedermeier）。那時人們寧可待在家中漂亮的小房間，維持家族情感。今日所知的耶誕節慶祝形式就是當時所「發明」，此外還成立了史上第一所幼兒園。

戲劇都會是柏林和維也納，喜劇受歡迎的程度遠大於悲劇。

全世界第一張郵票（英國）	第一所幼兒園（佛洛柏）	發明恐龍一詞	第一段電腦程式（勒芙蕾絲）	什列斯威織工起義	
1840 《幸運物》D 內斯特羅伊		1841	1843	1844	1844-46 《基度山恩仇記》P 大仲馬

特別精選
快速瀏覽戲劇作品

佛列德里希・黑伯爾
Friedrich Hebbel

瑪麗亞・瑪格達蓮娜
Maria Magdalena

克拉娜應該要和雷翁納德結婚，愛的卻是佛利德里希。出於忌妒，雷翁納德強迫她發生婚前性關係，克拉娜懷孕。喔，不！這時她非得嫁給雷翁納德不可了，否則就會使整個家族蒙羞。她的家族早已不堪一擊，因為她的兄弟被懷疑偷盜珠寶。她的母親不堪打擊而死去，可惡的雷翁納德這時解除婚約，因為嫁妝太少。克拉娜除了自殺沒有其他出路。然後故事反轉過來：佛利德里希要求和雷翁納德決鬥，雷翁納德死去，佛利德里希受到致命傷，克拉娜投井自盡。她的父親再也搞不懂這世界。

亞歷山大・普希金
Alexander Puschkin

波里斯・戈杜諾夫
Dramaticheskaya povest', Komediya o nastoyashchey bede Moskovskomu gosudarstvu, o tsare Borise i o Grishke Otrep'yeve

俄羅斯，1600 年前後：恐怖伊凡已死，他的兒子德米特里被謀殺，德米特里的同父異母兄弟波里斯・戈杜諾夫掌權，雖然謀殺兄弟可能就是他下的命令。
不久後有個男人出現，聲稱自己是德米特里，是逃過刺殺的合法王位繼承人。因為諸侯們反正也討厭波里斯・戈杜諾夫，於是假德米特里就任沙皇——受到波蘭國王的支持，因為政治上他也有利害關係。

一部充滿動作的歷史戲劇，但是直到穆索斯基於 1874 年將之改編為歌劇才真正揚名。

法蘭茲・格里帕策
Franz Grillparzer

托雷多的女猶太人
Die Jüdin von Toledo

1195 年前後的西班牙：年輕的猶太女孩拉黑爾堅決要看一眼阿方索國王，便偷偷溜進王宮花園，阿方索看到拉黑爾，並且愛上她。接著激情壓過理性：國王輕忽其義務，皇后不怎麼開心。這個諸侯王國也顯得很騷動不安，畢竟摩爾人已經兵臨城下——需要國王啊！
拉黑爾於是被吊死，阿方索悔恨不已地回到妻子身邊，也立刻帶兵對抗摩爾人。

首次施行麻醉	共產主義宣言	德意志革命	《物種起源論》（達爾文）	美國內戰	諾貝爾發明炸藥
1846	1848		1859	1861-65	1866

《瑪麗亞・瑪格達蓮娜》 ᴰ
黑柏爾

《罪與罰》 ᴰ
杜斯妥也夫斯基

伊凡・屠格涅夫
Iwan Turgenjew

鄉間一月
Mesyats v derevne

娜塔麗亞是富裕地主的妻子，卻覺得生活十分無聊，她的丈夫沒時間陪她，她對鄉村生活一點也沒興趣。和家族友人拉基亭的對話算是一點生活變化，除此之外什麼都沒有，雖然拉基亭並不討人厭。娜塔麗亞兒子的家教，大學生貝里亞傑夫出現，反轉了整個平靜昏沉的氣氛。她當然愛上貝里亞傑夫，拉基亭當然也忌妒起來。娜塔麗亞十七歲的養女同樣愛上年輕家教，情況更趨爆炸性。最後拉基亭和貝里亞傑夫離開莊園，娜塔麗亞的生活回歸最初的乏味。

亨利克・易卜生
Henrik Ibsen

皮爾・金特
Peer Gynt

皮爾・金特是年輕的農家孩子，從單調現實幻想出各種虛假故事，他因此錯失以一樁好姻緣拯救沒落農莊的機會。他誘拐（富裕的）新娘，愛上（貧窮的）索薇格，被矮精靈拐走，一切都不順利。

皮爾・金特後來到遠方尋找幸福，藉著奴隸交易致富，卻又在摩洛哥被搶劫。接著是在沙漠中的幾次冒險，帶著猴子，被送進瘋人院——年老之後才終於回到挪威。他的船在抵達海岸前沉沒，皮爾・金特讓另一個人溺死才得以自救。他因此惹惱了魔鬼，幸運的是索薇格依然等著他返鄉，原諒了他，他死在索薇格懷裡。

亨利克・易卜生早期的作品，以詩行書寫，其實不是為舞台表演而寫。這部作品後來卻很受歡迎，使得易卜生寫下舞台版本，搭配愛德華・格里克的曲子。從這些舞台音樂改編的「皮爾・金特組曲」比原本的作品更有名（因為啤酒廣告的關係……）。現代演出通常沒有配樂。

	德意志帝國 建立		發明 打字機	第一部電話 （貝爾）	
1870	1871	1872	1874	1876	
里斯・戈杜諾夫》D 普希金		《托雷多的女猶太人》D 格里帕策 《鄉間一月》D 屠格涅夫		《皮爾・金特》D 易卜生	《頑童歷險記》P 馬克・吐溫

亨利克·易卜生 Henrik Ibsen

娜拉／玩偶之家

Et dukkehjem

情節

黑莫爾一家原本生活美好，漂亮的住宅，三個孩子，耶誕節即將到來——托伐即將成為銀行經理也是美事一樁，賺錢當然是男人的事，他的妻子娜拉讓他無後顧之憂，這在十九世紀後半（以及之後很久很久……）再平常不過。

托伐不知道的是：沒有娜拉，這一切早就付諸流水，因為托伐多年前因為心力交瘁必須到義大利休養，這段期間是由娜拉養家活口：她假造垂死父親的簽名好取得公民權，向律師柯洛克斯泰借錢支付旅費。

偏偏柯洛克斯泰反過來勒索娜拉，他這時已經在托伐擔任經理的銀行裡工作，面臨被辭退的命運。娜拉試著阻止他被辭退，但是徒勞無功。托伐因此得知偽造簽名的事情，震驚不已：他的妻子，他的「小松鼠」竟然說謊，是個騙子和罪犯？他並不理解妻子出於愛才這麼做，直到柯洛克斯泰終止勒索，他才原諒妻子。一切終於能像從前一樣，托伐胸口的大石落下。

但是娜拉受夠了，她認清了托伐還是只把她當成玩偶——就像她的父親一樣：「我們的家只是個玩偶屋，我在裡面只是你的玩偶妻子，就像我在父親家裡只是個玩偶女兒。」然後她乾脆地離開丈夫和玩偶之家，好活出自己的生命。

小道消息

這部戲以「砰」的一聲結束（易卜生的舞台指示：可以聽到大門砰一聲關上），在戲劇史上也的確驚天動地。一個女性離開丈夫和孩子，在當時絕對令人震驚。在德國的反應比在斯堪地那維亞半島更強烈，在德國首演之前，易卜生就得知那邊計畫演出不同的結局，於是他寧可自己寫一個替代的好結局，娜拉為了孩子還是留在托伐身邊。觀眾卻認為這是造假而抗議，於是很快就恢復演出原本的結局——管他什麼道德想像。

今日呢？

亨利克·易卜生是世界上最常被演出的劇作家之一，《娜拉》是他最受歡迎的劇本之一，不斷推陳出新。引人側目的包括紐約馬布礦場劇團，導演李·布羅爾讓小矮子演出所有男性角色，要演員用挪威腔發音。整部戲就像扭曲的迪士尼電影，贏得許多國際獎項。

愛迪生製造留聲機	首次溫布登網球賽	威廉大帝遇刺		
1877		1878	1879	1882
《安娜·卡列尼娜》P 托爾斯泰	《黑神駒》P 安娜·史威爾		《娜拉》D 易卜生	《群鬼》D 易卜生

易卜生

社會批判者

★1828 年生於挪威希安
（Skien）

†1906 年死於挪威克里斯
蒂安尼亞（Kristiania，
今名奧斯陸）

「我來是為了提出問
題而非答案！」

易卜生七十八歲時過世，
經歷過兩次中風，半身不
遂，再也無法寫作。他的
遺言據說是「恰恰相反」。

從照片上看起來，亨利克‧易卜生偉岸的鬍子令人印象深刻，最初修得規規矩矩，而且是深棕色，後期狂野、捲曲且參雜灰色。他看起來就像大自然的力量，不難想像他坐在挪威峽灣邊的小屋裡寫作。但是真實情況並非如此。

易卜生二十歲出頭就當上卑爾根（Bergen）劇院的總監，也在此處寫下他的第一部劇作。1857 年他接手克里斯蒂安尼亞劇院，五年後劇院破產。易卜生失望地離開故鄉，先遊學羅馬，輾轉到德勒斯登和慕尼黑學習。

他在外國停留二十七年，寫下他最重要的作品，創造出新穎的自然主義社會戲劇。劇情減少，重心放在各個角色。易卜生不顧任何禁忌，他的劇作常讓保守人士目瞪口呆。婦女解放、婚姻品德、亂倫、腐敗、濫權、詐欺和社會不公義——無怪乎他因為這些主題而受到審查。好比《群鬼》（主題：亂倫、梅毒、協助自殺）於 1882 年在芝加哥首演，因為歐洲劇院起初都拒絕這部戲。

易卜生六十三歲的時候才返回故鄉，挪威人這時已經知道他的天才之處，把他們的詩人當作民族英雄一般歡迎。從此之後他一直都是挪威的民族英雄，百歲冥誕時，他在奧斯陸市中心的住宅被修復及整建，幸運地重新找出他鍾愛的浴缸（八十年來都用來進行療養泡浴！），同樣重新被安裝上去。易卜生的散步路線很有名：他每天早上準時在同一條路線上散步，從他的住處到葛蘭德咖啡館（Grand Café）。十二點到達咖啡館，喝一杯啤酒，和其他藝術家聊天，好比愛德華‧孟克。

布魯克林大橋開通	開始大量生產鋼筆		自由女神像落成	賓士引擎車
1883	1884	1885	1886	
		《萌芽》P 左拉　《桀驁不馴》P 羅登		

文學時期 II
從十七世紀到現代

戲劇的「必備要素」在三百年間不斷地變化——直到完全被顛覆為止。於是「戲劇」（Drama 在希臘文中為「情節」之意）也不再只是 Drama，而是有多種名稱甚至取向（見右側）。

規則劇

1600 年前後，西班牙和英國所上演的戲劇並沒有理論背景，但是在法國的劇作家想到古典希臘及其嚴格規則：亞里斯多德那時的情況如何？要遵守嚴格的地點、時間和情節一致！這個規定不錯，法國古典時代的詩人（好比皮耶·高乃依及尚·拉辛）也想維持這些規則。此外，情節不應離題（太隨機！）或太原始（應模仿！）；必須維持習俗，也要維護階級限制（悲劇＝貴族，喜劇＝平民）。

百年後，這種「規則劇」也在德語區獲得迴響——約翰·克里斯多夫·戈特雪特也為戲劇寫了類似使用說明的東西：《試論德意志批判性創作》（1730）。在市集上演出的雜耍劇有別於文學性的戲劇文化，但是也相當成功——反正劇作家很快就不想理會規則（就連在法國也不管規則了）。

狂飆時期

萊辛發明中產階級悲劇之際就成為第一個擺脫戲劇規則的人，他擺明了輕忽階級限制——嘖嘖！然後越來越激烈：歌德及其《鐵手騎士葛茲·馮·貝利欣根》最是破壞地點、時間及情節的三個一致！此外，對話稱謂不用敬語而比較輕鬆——這是一大改革——這個時期以狂飆之名（1765-1785）著稱。他們的典範是莎士比亞，目標是追求詩人的自由。

但即使是歌德等人後來也開始懷想古典時期（威瑪古典時期，1800 年前後），但是所思考的是主題和道德理想，規則劇早已完全退場。

自然主義

悲劇出現一般中產階級──在十八世紀時已經引人側目,但在這個時期,就連非常底層的百姓角色也突然出現在戲劇裡!好比工人或僕傭。而且──更糟糕──一切都非常真實地搬上舞台!這個時期被稱為自然主義時期,從十九世紀後半葉開始,一直維持到大約十九/二十世紀之交。這個時期的重要劇作家包括奧古斯特·史特林堡、亨利克·易卜生、馬克辛·高爾基以及德國的葛爾哈特·豪普特曼。

今日比較不為人所知的劇作家阿諾·霍茲想出一個算式:藝術=自然＋X。自然主義者認為:X 值越小(保持越多自然本性),藝術作品就越偉大。

主角說著白話文或帶著方言口音,舞台裝飾應該盡量寫真──演員的技巧也隨之改變。從前上舞台應該要很漂亮,也就是相當造作,這時期的演員舉止則應該盡量像真人一樣(今日在電影裡面稱之為「方法演技」)。

現代時期

「現代」聽起來指稱現在和今日,但現代時期是二十世紀初的文學時期,文學開始全新的發展:敘述故事不一定要有個開頭、高潮和結尾,大家開始實驗,有些還相當狂野──在語言、視角、敘述層面和表現形式各方面。

大部分作者不再使用悲劇或喜劇的分類,而是直接稱自己的作品為戲劇或劇作──或是賦予完全不同的名稱。現代時期包括表現主義(恩斯特·托勒爾)、荒謬劇(山謬爾·貝克特、尤金·尤內斯寇)和敘事劇(貝爾托特·布雷希特、桑頓·懷爾德)等等。

奧古斯特·史特林堡 August Strindberg

茱莉小姐

Fröken Julie

情節

一個瑞典小城的仲夏之夜，茱莉小姐（伯爵的女兒）想做些瘋狂的事：先是在穀倉裡和僕人狂歡，然後在莊園廚房裡要侍從尚恩和她跳舞。尚恩起初試著拒絕伯爵女兒的調情（階級差異！），後來態度軟化。一路歌唱的農夫走近，兩人就溜到尚恩的房間……一陣混亂之後又回到廚房，兩人討論現在該怎麼辦，說了好一會兒。忘了這一切？那不是愛——或者畢竟是愛？最後他們想用伯爵的錢私奔，找個地方開旅館。茱莉一定要帶她喜愛的雀鳥，尚恩卻覺得帶著鳥籠上路實在太離譜，茱莉無論如何不想拋下牠，寧可讓牠死去。沒問題，尚恩堅定地砍下牠的頭，噁。

但是伯爵這時回來了，尚恩猶豫著，還是不敢和茱莉一起私奔，反而建議她用他的剃刀自盡：「太可怕了！但是沒有其他出路！您走吧！」於是茱莉就這麼離世。

名言

> 主子一旦行為卑鄙就變成卑鄙的人。

尚恩的台詞，他看到茱莉在穀倉裡分開一對舞伴，好讓自己能和男方跳舞。瑞典貴族當然不喜歡聽到這種話。

小道消息

這部戲在瑞典因為「傷風敗俗」而被禁演。首演在哥本哈根，史特林堡的第一任妻子希麗·埃森擔任女主角。直到 1906 年，瑞典才接受茱莉的（還是尚恩的？）不道德提議。

作者

天才作家，難相處的人：奧古斯特·史特林堡（1849-1912）創作了重要的作品，但是一再陷入心理危機。他的第一部長篇小說讓人震驚：太現代，太真實，太過批判！史特林堡離開瑞典，和他的家人最初到法國，後來前往德國等地，成為重要的作家。

他的三次婚姻都失敗，經常被說成是仇女的人，其實性別抗爭一直都是他的寫作主題，階級差異也是，兩個課題就結合在《茱莉小姐》當中。

史特林堡對神祕力量也很感興趣（在世紀之交很常見），他用煉金術及植物做實驗，很可能在自己身上測試，或許也解釋了他何以出現恐慌和幻想，這些狀況一再侵襲他——特別是在兩性關係即將破滅時。

1898 年他返回瑞典，終於在故鄉成為受到認可的作家。

1887	第一部留聲機（貝林納）	《向日葵》（梵谷）	艾菲爾鐵塔落成	傷膝澗大屠殺
	1887	1888	1889	1890
		《白馬騎士》^P 施篤姆	《茱莉小姐》^D 史特林堡	

葛爾哈特・豪普特曼 Gerhart Hauptmann

織工
Die Weber

情節

什列斯威地區的織工生活悲慘，他們在德萊席格紡織工廠的工作賺不了什麼錢，而且工資被越壓越低，空氣中瀰漫著革命的氣息。領袖是年輕的貝克和耶格，他們在酒館裡唱著織工的抗議小曲，帶著其他織工邊唱邊走上街，往工廠主人的別墅前進。

很快抗爭就不可收拾，耶格被捕，被帶到別墅裡審問。織工衝進別墅，解救耶格，想抓住德萊席格，但工廠主一家早已逃走，織工憤怒地把房子拆了。

抗爭擴大，織工用鋪路磚塊攻擊士兵，年長的織工希瑟並不認同反叛者，深信更高的正義，依然坐在紡織機旁工作，最後偏偏是他被流彈擊中身亡。

名言

該輪到別人了，我說，即刻就位吧，我不要再受苦了！

葛爾哈特・豪普特曼以道地的什列斯威方言寫作整部戲劇——完全符合自然主義，要盡可能重現現實。上演的時候，語言稍微改得接近標準德語，觀眾才能理解劇情。不過還是夠什列斯威，讓今日的學生相當頭痛。

小道消息

歷史上的織工起義發生在 1844 年的什列斯威，最終沒有好結果，被普魯士軍隊弭平，許多織工被捕並且受罰。葛爾哈特・豪普特曼的祖父曾親身參與這場抗爭，他的口述歷史是作者的重要創作來源。

迴響

起初被禁止公開上演，因為劇情敘述可能「製造階級仇恨」。豪普特曼抗議成功：首演得以在柏林德意志劇院進行——皇帝威廉二世親臨觀賞。劇評家的意見分歧，皇帝震驚不已（直接退掉包廂）——不管如何，《織工》在國際間大受歡迎。

豪普特曼

自然主義者

———
★1862 年生於德國上薩茲
布倫（Ober Salzbrunn）＊
†1946 年死於波蘭阿格涅
特村（Agnetendorf）＊
———

＊這兩個地區在豪普特曼誕
生的時候屬於德國什列斯威
地區，他逝世的時候已經劃
歸波蘭。

———

葛爾哈特．豪普特曼
是德國自然主義時期
重要的代表人物。

———

他的作品比他本人具備政
治性，雖然他批判社會混
亂，但從來不是個社會民
主人士。他的政治立場搖
擺不定，樂得以他的創作
退居幕後。

他看起來總是有點嚴肅，這個什列斯威出身的詩人，年輕的時候就要承受當時普遍的普魯士紀律。

葛爾哈特．豪普特曼在學校的表現並不那麼好，在藝術學院雕塑班不夠用功，中斷各種學程。但是他很喜歡說故事，也喜歡寫作。1889 年，他的劇作《破曉前》首演，這部戲呈現一個家庭如何被酒精摧毀。觀眾不習慣面對社會慘況這麼強烈的呈現，上演的時候造成騷動。豪普特曼持續擴展易卜生的自然主義社會戲劇，發明「社會劇」（Sozialdrama），這類戲劇的重心不在主角，而是一個群體或說階級的命運。

豪普特曼又繼續寫作自然主義戲劇，例如《海狸皮》及《織工》。他和第一任妻子離婚，迎娶情人，獲得許多獎項，包括 1912 年的諾貝爾文學獎。

第一次世界大戰爆發，他表現得非常愛國，威廉大帝甚至頒給他一面勳章——皇帝其實不怎麼樂意，因為他並不喜歡葛爾哈特．豪普特曼。豪普特曼也的確很快就轉而反對戰爭，支持共和——甚至有謠言說他將成為帝國首相！他其實並不想。

葛爾哈特．豪普特曼是德國的民族詩人，有名氣，受歡迎，是有力人士爭取的對象。雖然他一直回歸自然主義，但他很早就寫作其他類型的作品，充滿神祕的新浪漫主義童話——現今大部分都已經為人所遺忘。時至今日，他在納粹當中的角色依然有所爭議。他對希特勒的演講感到驚嘆，將納粹恐怖統治稱為「市井鬥毆」，讓自己墮入戰爭狂熱之中，他其實就和許多人一樣，是個機會主義者。

1946 年，葛爾哈特．豪普特曼以八十三歲高齡逝世於他位在什列斯威的家中。死前不久，他接到自己必須離開家鄉的消息，據說他的遺言就是：「我還在我的家裡嗎？」

《牧神的午後》 （德布西）	首度賽車 （巴黎）	德雷福斯事件 （法國）	倫敦塔橋 開放通車	德國國會大廈 開放

1894

《叢林奇談》P 吉卜林	《艾菲．布里絲特》P 馮塔納

奥斯卡・王爾德 Oscar Wilde

班柏里／不可兒戲
The Importance of Being Earnest

情節

傑克・沃爾辛和阿格農・孟克利夫是兩個英國紈褲子弟，為了擺脫鄉村生活，傑克捏造有個住在倫敦的弟弟恩尼斯特，並且經常前往造訪。阿格農則是相反，每當他感覺筋疲力盡，想要遠離大城去渡假，他就藉口要去探望虛構的住在鄉下的生病朋友班柏里。傑克在倫敦自稱恩尼斯特，殷勤追求阿格農的表妹葛溫朵琳，她早就想愛上某個名叫「恩尼斯特」的人：「這個名字讓人升起絕對的信賴之心。」但是葛溫朵琳的母親（布雷克內歐女士，同時也是阿格農的姨母）反對他們結婚，因為傑克尚在襁褓之時就被遺棄在車站，根本不是門好親事！

阿格農在鄉下也自稱恩尼斯特，他認識了誘人的瑟希莉（傑克是她的監護人），她對恩尼斯特這個名字也很感興趣。布雷克內歐女士倒是贊成這門婚事，因為瑟希莉富有。傑克卻不同意，除非他能得到葛溫朵莉。

幸運的，經過各式各樣的混淆之後發現，傑克其實是阿格農的兄弟，兩人的父親叫做恩尼斯特・約翰。他一直都是恩尼斯特！

名言

> 所有的女人和母親相像，這是她們悲哀之處。沒有男人會像母親，這是他們悲哀之處。

阿格農的台詞，回答傑克憂心的問題，懷疑葛溫朵琳以後會不會就像她母親。這回答讓

傑克有點迷惑，他問對方：「這是機智問答嗎？」阿格農回答：「只是巧妙的措詞。」王爾德的作品當中總是至少有一個要角妙語如珠，卻不會讓自己顯得滑稽。

小道消息

奥斯卡・王爾德精彩的文字遊戲很難翻譯，從標題就看得出來：文字遊戲出在「恩尼斯特」上面，earnest ＝正直／ Earnest ＝名字，這個文字遊戲以德文表達只有一定的效果。因此這部戲在德國最後被稱為《班柏里》，副標題則是用原文標題，分別有：「正直的意義／正直的重要性／為人須正直／正直之必要」等變化。

2004 年，艾芙里德・耶利內克寫下她的劇作版本《生命之嚴肅──班柏里》，是部可怕的「垃圾喜劇」，受到各種不同的評判。

作者

愛爾蘭人奥斯卡・王爾德（1854-1900）是他那個時代典型的紈褲子弟：彬彬有禮，衣著優雅，機智幽默，品味不凡。他一夜之間聲名大噪，最初因為他唯一的一部長篇小說《格雷的畫像》，接著則是他的社會喜劇，充滿語言趣味和情境歡樂。他公開自己的同性戀取向──本來沒什麼問題，直到 1895 年因為行為不端被判兩年徒刑。之後奧斯卡・王爾德在健康、經濟和社會名聲方面都大受損傷，年僅四十六歲就身亡。他知名的臨終一語據說是「換掉這難看的壁毯，不然我就走人」。

舞台形式

古典到現代

古典劇場

約西元前五世紀
希臘和義大利

一簾布幕，下方一個平台，
原始劇場完成。直到西元前 410 年
才用木板搭起一排排坐位，330 年起
也用石材。重要的觀眾獲得
第一排的大理石榮譽座位，
女性必須坐在後面。

容量：可容納
最多 17,000 名觀眾

[重要的古代劇場：
雅典的戴奧尼索斯劇場]

同步舞台

西元十三至十六世紀
歐洲

中古世紀很受歡迎的神祕劇演出
（宗教內容）。幾個舞台比鄰搭起，
觀眾要「巡迴」觀賞以跟上劇情。

規模通常佔滿整個
市集廣場

板車舞台

十四至十五世紀
英國和西班牙

同步舞台的特殊形式：舞台分布
在好幾輛板車上，然後「駛過」
觀眾身前。

莎士比亞劇場

十六至十七世紀末
英國和西班牙

在西班牙
以「欄廄」（corrales）
之名著稱

內院有便宜的站位＊

在莎士比亞把文化帶進倫敦之前民眾
以羅馬為模範，在競技場裡觀賞鬥熊。
第一個劇場（public playhouse ／
公眾劇院）因此也呈圓形，向上開口，
觀眾坐在好幾層的迴廊裡。

巡迴舞台

十六至十九世紀
德國、法國、西班牙和英國

起初只在西班牙和英國才有固定
在一個地方的劇院，或是在城堡內院
旁邊設置劇場。為了娛樂一般百姓，
巡迴舞台在市集廣場或是客棧裡
演出滑稽劇和俚俗劇。

窺視箱劇

十七世紀至今日
尤其在歐洲和美洲

今日許多劇場裡還會出現的最知名舞台
形式：三面牆，第四面是布幕。隨著引進，
背景、技術和照明也越來越繁複。
覺得這種形式太枯燥的先銳導演在舞台前面、
旁邊和上面都加上一些東西。

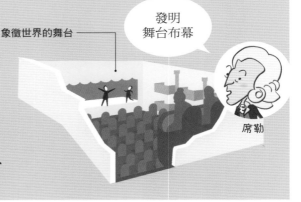

象徵世界的舞台

發明
舞台布幕

席勒

＊「低俗的人」（groundlings）擁擠地站在欄廄內院，吃吃喝喝聊天，沒有廁所，當然沒有香皂──必然是臭不可當。
此外，最好的位子在舞台上方，雖然看得不清楚，但是被所有的人瞻仰。

葛歐格‧畢希納 Georg Büchner

雷翁斯和雷娜

Leonce und Lena

情節

啊，城堡裡好無聊啊！波波國雷翁斯王子四處閒晃，想著：「我的生活讓我無聊到打哈欠，就像一大疊等著被寫滿的白紙（……）但是我的腦子卻像空蕩的舞廳。」

面對沉悶的生活，他的父親彼得國王早就像顆軟爛的梨子，得藉助手帕上的結才不至於忘記自己的人民百姓。

國王要雷翁斯和他不認識的皮皮國公主雷娜結婚，他於是就和僕人瓦勒利歐出走到義大利。雷娜的情況也差不多，她也不想和不認識的人結婚，於是她迅速和保姆一起出走。這對主僕恰巧投宿在雷翁斯和瓦勒利歐進住的旅店，他們當然因此認識對方，當然陷入熱戀，當然完全不知對方是誰。

這時候，波波王國舉行婚禮慶典，國王彼得無論如何都想熱鬧一下，於是就同意讓瓦勒利歐帶過來且戴著面具的兩人結婚，快被逼瘋了的僕人宣稱這是兩個結婚機械人。在非常簡短的結婚儀式之後，機器人的面具被取下——驚喜！他們正是雷翁斯和雷娜，結果大家都很開心。

國王彼得自動卸下君王的工作，未來只想思考和無所事事。雷翁斯王子接手所有國務，卻只想引進花鐘，廢除冬天。瓦勒利歐當上國務大臣，打算禁止工作。

名言

> 我那麼年輕，世界那麼老邁。

雷翁斯王子的台詞，總是多愁善感，一向不堪世間痛苦，其實只想自殺的一個人。但是他生氣蓬勃的僕人讓他免於自戕。

大同小異

換裝和混淆——和莎士比亞相去不遠。劇中確實有許多暗示指向《皆大歡喜》，甚至直接引用。畢希納根本就很喜歡引用他處的句子，包括引用自己的作品，必須很快產出劇本的時候尤其實用，又不會降低劇作品質。

今日呢？

無盡歡樂後面藏著大量的譏諷，《雷翁斯和雷娜》可說是部政治諷刺劇（飽足終日無所事事的貴族，被剝削、挨餓的平民），也是對浪漫時期的反諷。劇情能夠非常現代地加以改編（雷翁斯和雷娜變成狂歡派對上的吸毒者），也可以完全古典地演出，因為畢希納的原始文本真的好笑。

畢希納

天才

★ 1813 年生於德國果德勞
（Goddelau）

† 1837 年死於瑞士蘇黎世

「有些人只因存在就不快樂。」

德語區最重要的文學獎以他為名並非偶然，畢希納文學獎 1923 年首次頒發，直至 1951 年都頒發給畢希納故鄉黑森地區的藝術家，目前是全德語區的文學獎，獎金為五萬歐元。

這位作家只活了二十三年，直到今日依舊使德語文學研究者唏噓不已。畢希納在兩年內寫下與法國革命相關的最佳劇作（《丹東之死》），最美的德語喜劇（《雷翁斯和雷娜》），以及德語文學史上最重要的作品之一：《沃依柴克》，但這部作品其實並未完成。

這個額頭垂著卷髮，上唇蓄著短鬚的年輕人讀醫學，鄰國的革命人士讓他大開眼界；相反的，在日耳曼地區完全看不到一點突破的跡象。小國林立，中產平民沒有話語權，葛歐格・畢希納給雙親的信中寫道：「在我們的時代唯一有幫助的就是暴力。」1833 年他成立人權協會，算是種祕密結盟組織——但是只找到幾個志同道合的人，1834 年他們在夜間發傳單《黑森國家報》，畢希納以「和平得茅屋，戰爭得宮殿」為標題批判國內的缺失。革命人士遭到背叛，畢希納被追緝，他在五星期內寫下《丹東之死》，1935 年 3 月逃到史特拉斯堡。

他在那裡寫完博士論文，主題是河魮的神經系統。聽說有個寫作競賽，於是在四個星期內寫出《雷翁斯和雷娜》，可惜交出的時間太遲，未經審閱就被退回（直到六十年後這部戲才在慕尼黑首演）。然後他前往蘇黎世，在那裡當上大學講師，繼續撰寫《沃依柴克》，是部全新種類的戲劇。主角不再屬於中產階級，而是來自底層，說著底層的語言，閱讀起來有些吃力，卻是德語文學的里程碑。也就是說，畢希納比葛爾哈特・豪普特曼更早發明社會劇！但是卻無人聞問，因為《沃依柴克》直到 1879 年才付印。

畢希納不幸地感染斑疹傷寒，可能是在進行醫學測試的時候感染，去世時年僅二十三歲。以他寫作的速度和他的天分，要是能繼續，還有什麼作品寫不出來……

威廉大帝運河（北海－波羅的海運河）啟用　　世界第一條巴士路線（行駛 Deutz 和 Siegen 之間）

1895

《雷翁斯和雷娜》D　　《時光機器》P
畢希納　　　　　　威爾斯

特別精選
快速瀏覽戲劇作品

奧斯卡 · 王爾德 Oscar Wilde
理想丈夫
An Ideal Husband

倫敦上流社會的狡詐與貪腐：雪佛利夫人勒索國務秘書羅伯 · 丘騰，他必須贊成國會的一項可疑計畫，否則她就要揭穿他用骯髒手法開展政治生涯。

戈靈勳爵登場，是個花花公子，說話冷嘲熱諷，第一任務是說出典型的戲劇妙語，第二是擔任羅伯的救星。因為他知道雪佛利夫人是個女賊，逼她不得騷擾羅伯。雪佛利夫人之後還試著對羅伯造謠，說他的妻子和戈靈勳爵暗通款曲，但是這個詭計也沒成功。

最後，不管政治生涯還是婚姻都圓滿解決，戈靈勳爵得以迎娶羅伯的妹妹美寶。

名言

對自身的愛是一生的浪漫史。

阿圖爾 · 徐尼茲勒 Arthur Schnitzler
風流韻事
Liebelei

佛里茲和一名已婚女性展開一段情，卻讓他壓力越來越大。為了緩和狀況，他的朋友提歐鐸想讓他談一段簡單的戀愛，便把克莉絲提娜介紹給他。和提歐鐸的朋友米齊一起，這四個人度過繽紛多采的一晚。但有個人卻打斷了他們尋歡作樂：戴綠帽的丈夫要和佛里茲談判，把露餡的情書攤在他面前，最後要求和他決鬥。

偏偏在這個時候！佛里茲剛認識了這麼可愛的一個女孩，前景又十分看好，但是男人一定要做該做的事。克莉絲提娜也熱烈地愛上佛里茲，當她兩天後得知佛里茲死於決鬥，而且是為了另一個女人，因此備受打擊。她震驚地衝出房間，或許是為了尋死。

阿佛瑞德・雅里 Alfred Jarry

烏布王

Ubu roi

痴肥的軍官烏布被權力欲強烈的妻子煽動，發起推翻波蘭國王的叛變，叛變竟然真的成功了，烏布和手下謀殺整個國王家族，只有最年輕的兒子布格瑞拉斯倖存，並且尋思復仇。

烏布首先處死所有貴族，其實是把他們丟進「碎腦機」裡摘除腦子，然後他粗暴地提高稅賦，並且親自推動。最後布格瑞拉斯和盟友逼近，準備奪回王位。烏布被擊敗，但還得以和妻子逃到法國，他想在法國當個「經濟大師」。

討人厭的角色，粗魯低俗的語言，對經典戲劇的愚蠢諷喻（烏布＝李爾，他的妻子＝馬克白夫人），《烏布王》相當瘋狂，是前衛戲劇的第一部作品。作者阿佛瑞德・雅里一直有點瘋狂，總是和他的角色產生自我認同，使用角色的語言，甚至簽名「烏布」。

安東・契訶夫 Anton Tschechow

海鷗

Tschaika（或 Čajka）

上個世紀交替之間的一座俄羅斯莊園，女演員阿爾卡狄娜拜訪兄弟索林，她的兒子特雷普列夫和作家特里戈林同行。特雷普列夫寫了部現代戲劇，想在晚上用來娛樂賓客，主角由鄰居一個年輕女孩妮娜扮演。特雷普列夫深深地愛上她，妮娜卻愛上知名的作家特里戈林。情況夠糟糕了，偏偏阿爾卡狄娜又批評特雷普列夫的作品，他於是屈辱地中斷演出。第二天，他把親自射下的海鷗送給妮娜，表示很快也會自殺。

兩年後，所有的人都在莊園重聚，特雷普列夫已經成為成功的作家，即使如此還是自我懷疑，而且還一直愛著妮娜。妮娜這時已經為特里戈林生了個孩子，卻被他拋棄，但還是愛著他。特雷普列夫得知這一切，他撕碎了自己的手稿，走了出去，舉槍自盡。

家樂氏穀片　　　《波西米亞人》　　第一部收音機
獲得專利　　　　（普契尼）　　　　（馬可尼）

1896

《烏布王》^D　　《海鷗》^D
雅里　　　　契訶夫

埃德蒙・羅斯丹 Edmond Rostand

西哈諾・貝格拉克

Cyrano de Bergerac

情節

西哈諾愛著堂妹羅珊娜，羅珊娜愛的卻是克利斯提安。西哈諾長得醜（大鼻子！）但是充滿知性，克利斯提安長得英俊但是沒什麼內涵，兩個人是同一軍團的預備軍官。羅珊娜請求西哈諾關照克利斯提安，於是他無私地放棄自己的愛。不僅如此，他還協助克利斯提安寫出偉大的情書和情詩。西哈諾安排兩人面對面，並且偷偷低聲指點毫無才華的克利斯提安，讓他說出充滿創意的表白。羅珊娜迷失在這些愛語之中。兩人結婚，卻讓克利斯提安的情敵圭伊雪伯爵大為光火，於是把軍團派到前線參戰。

克利斯提安還從營地寄出西哈諾擬稿的情書給羅珊娜，西哈諾無法自拔，又假借克利斯提安的名字寫了好幾封信，使得羅珊娜被愛沖昏頭，匆忙穿過敵營奔向丈夫身邊。這時克利斯提安終於明白，她真正愛的是西哈諾，他要求朋友告訴羅珊娜真相，應該由她來抉擇：內涵還是美貌。

但是在這之前，克利斯提安就在廝殺之間死去。西哈諾覺得，如果這時承認一切，破壞羅珊娜對丈夫的思念有點卑鄙，於是他保守祕密，羅珊娜哀傷之餘遁入修道院。西哈諾定期前往探望，直到十五年後真相才曝光。西哈諾在前往修道院的路上受了致命重傷，在劇烈疼痛之下告白他的愛，死在羅珊娜懷裡。

小道消息

標題主角的真實範本是作家薩維尼昂・西哈諾・貝格拉克（1619-1655），他也是預備軍官，以撰寫聰慧的詩句聞名。此外，他還寫了兩部烏托邦式的長篇小說，內容是旅行到月球和太陽——相當驚人，尤其當時「科幻」並不特別受（教會）歡迎。

作者

有張知名照片呈現的埃德蒙・羅斯丹（1868-1918）留著威廉大帝式的翹鬍子，剩下的後腦頭髮抹著髮油，穿著法蘭西學院的制服。1901 年他成為學院最年輕的成員，不過這位作家就像一曲明星，雖然他在《西哈諾》之前和之後都寫過其他劇作，但是沒有一部這般成功。

今日呢？

斗篷和配劍的武打喜劇，風趣的詩，浪漫的英雄作為——《西哈諾》從一開始就受到觀眾的熱烈歡迎，直到今日還是最常在法國上演的戲劇。傑哈・德巴狄厄主演的電影《大鼻子情聖》獲得許多獎項（在法國之外的地區比羅斯丹的劇作知名）。

整個故事也曾拍成單純的逗趣電影《愛上羅珊》，時空轉到現代／美國，好的結局，史提夫・馬丁演出擅長寫詩的消防隊員。

泰特美術館開幕
（倫敦）　　　第一屆
波士頓馬拉松

1897

《西哈諾・貝格拉克》 D
羅斯丹　　　《德古拉》 P
史托克

法蘭克 · 尉德金 Frank Wedekind

露露*

Lulu

情節

第一部，《大地精靈》：露露是個很野的孩子，和罪犯父親在街頭討生活，直到荀博士把她收做情人。說到結婚的話，荀博士卻想娶同階級的女性，因此他把露露介紹給年老的醫務委員郭醫生。這部戲就從郭醫生想為妻子畫幅肖像畫開始，在畫家許瓦茲的畫室裡，兩人正好遇上荀博士和他的兒子阿瓦，他們倆帶郭醫生去看芭蕾舞彩排，露露這時卻和畫家調情，後來郭醫生驚見這一幕，遭受打擊而去世。

露露和畫家結婚，但還是當荀博士的情婦。後來荀博士想和富有的未婚妻結婚，就對畫家許瓦茲說露露的壞話，畫家相當震驚，用剃刀自殺。

露露成為舞者，成功地讓荀博士解除計畫中的婚禮，轉而和露露結婚。但是這並不妨礙露露繼續招蜂引蝶，包括阿瓦。荀博士逮到她偷情，她就殺了他，之後被逮捕。

第二部，《潘朵拉的盒子》：露露被一個愛上她的女伯爵救出監牢，她逃到巴黎，和阿瓦結婚（他繼承大筆財產），以他的錢享樂無度。她被前任情人勒索，她就派人謀殺對方，然後逃到倫敦。露露在倫敦的日子無以為繼，她變成妓女，好讓自己、阿瓦和同性戀女伯爵勉強度日。阿瓦被一個嫖客打死，露露和女伯爵都被開膛手傑克謀殺。

迴響

大醜聞！露露的放蕩生活，露骨的性愛，淫穢的語言——《潘朵拉的盒子》當然過度開放，首演時觀眾相當震驚。警察禁止第二次演出，法蘭克 · 尉德金被控散播猥褻文字，戲劇書籍被沒收。

作者

令中產階級震驚的法蘭克 · 尉德金（1864-1918）就是想挑釁。他的劇作超乎尋常，挑戰假道學、假正經和僵化的道德想像，他和葛爾哈特 · 豪普特曼展開個人的唇槍舌戰，他取笑自然主義，因為自然主義躲避棘手的課題。他有過好幾任妻子，好幾個孩子，私底下的生活豐富多采，就連他的喪禮都引人側目，因為有娼妓參加，還有他一個精神錯亂的學生跳進尚未封起的墓穴。

今日呢？

彼得 · 查德克於 1980 年首次以原始劇本演出，蘇珊娜 · 羅塔爾全裸演出露露——不是醜聞，而是勝利。尉德金的劇本不再令人震驚，只帶來啟發——直到今日。

＊尉德金以《潘朵拉的盒子》為標題寫下本劇的原始版本。但是沒有人要印行，更別提上演了。於是他將之分成兩部，於 1895 年先上演不那麼大膽的第一部分《大地精靈》，然後在 1902 年上演《潘朵拉的盒子》。直到 1913 年，尉德金才把兩部合成單行本《露露》——而且顧及審查。

發現鐳 （瑪麗及皮耶 · 居禮）	第一個 天體營協會		阿斯匹靈 取得專利	布爾戰爭爆發 （南非）
	1898			1899
《世界大戰》P 威爾斯	《露露》D 尉德金		《黑暗之心》P 康拉德	

安東 ・ 契訶夫 Anton Tschechow

三姊妹

Tri sestry

情節

十一年前，來自莫斯科的艾琳娜、瑪夏和歐嘉還有安德雷搬到省區，她們的父親是個將軍，新工作就在省區。但這時他已經逝世一年，三姊妹一直希望搬回莫斯科。瑪夏是唯一結婚的姊妹，但並不幸福；才華過人的安德雷愛上小心眼的娜塔里亞；艾琳娜尋找偉大的愛，歐嘉努力地想成為教師。

一年之後，一切都沒有變化，甚至可以說更糟。安德雷和娜塔里亞結婚，她的行為越發專制。他的工作不符合他的才華，出於無比沮喪沉淪於賭博。艾琳娜不管愛情或是工作都沒什麼運氣。瑪夏無聊之餘開始外遇。

再一年之後：沒有人回到莫斯科，所有的人越來越不快樂。瑪夏和丈夫離婚，但是和情夫也事事不順。安德雷負債更多，完全被太太控制。艾琳娜還想和圖森巴赫男爵去莫斯科，雖然根本不愛他，但是男爵和艾琳娜一樣，追求有意義的生活。不幸的，他在婚禮舉行前不久和情敵決鬥被殺。夢想破滅──每個人都一樣。

名言

第一幕當中，莫斯科就出現十八次，就像姊妹們的咒語，是個一切都可能發生的平行宇宙之夢，但是她們根本欠缺改變些什麼的能量。

回到莫斯科，賣掉這房子，放棄這裡的一切，然後去莫斯科……

最年輕的艾琳娜這麼說。然後最年長的歐嘉回應：

對──盡快！去莫斯科！

迴響

在莫斯科首演時，觀眾潸然淚下，作者對這個反應很生氣，他不想賺人熱淚，而是想以尖銳的笑話批判中產階級的平淡乏味。導演康斯坦丁・史坦尼斯拉夫斯基的確把這部戲潤澤、感傷化了一番。契訶夫太不幸了，史坦尼斯拉夫斯基的導演很成功，《海鷗》的首演卻是大失敗：沒什麼劇情，主要角色各說各話──超過演員和導演的負擔。

今日呢？

就像大部分契訶夫的戲劇，關鍵問題在於：是否能把喜劇元素成功帶入演出，防止對白像溼漉漉的地毯一樣索然無趣？例如彼得・史坦於 1984 年在柏林邵賓納劇院的演出版本就成功了。

「我們如實地描述生活，既不矯揉也不造作。」

人是契訶夫戲劇的中心，通常出身低階貴族，住在省區。他們不由自主的怪異以及偏離現實的舉止，讓悲劇變喜劇。

安東‧契訶夫得年僅四十四，其中有二十五年投身寫作，大部分是在醫生工作之外的時間，起初寫記述小說，後來寫戲劇，但從不曾寫長篇小說。這個人怎麼會變成俄國最重要的作家之一？

家裡有六個小孩，父親是個沒什麼天分的商人，安東‧契訶夫從小就知道貧困的滋味，但是他的雙親重視教育。契訶夫在學校雖然沒有發光發亮，但是他能掌握關鍵，對戲劇產生莫大興趣。他的父親終究破產（當時是個足以讓人被捕的理由！），全家於是逃到莫斯科。安東無論如何都想畢業，於是留下來，養活自己。雖然生活困苦，他還是找出時間來寫故事，最後終於得以發表在報紙上。他一邊研讀醫學，一邊繼續寫作，成為醫生（並且免費治療許多病人）之後持續寫作，大部分是記述小說——依循他的口號「精簡是才華的姊妹」，最後寫了好幾百部。1890 年他又重新找回對戲劇的熱情，寫出幾部好笑的單幕劇，終於寫出《海鷗》，他的第一部偉大劇作。

但契訶夫生病了：肺結核。1897 年，在醫師的建議之下，他在法國地中海岸度過好幾個月，之後有點不情願地在克里米亞住下，這裡的氣候溫和，但是很無聊。為了不被悶壞，契訶夫時常前往莫斯科，並且在那裡認識女演員歐嘉‧克尼珮——偉大的愛情！兩人結了婚，但是很少見面，因為契訶夫必須留在克里米亞以保護他的肺。他寫了《三姊妹》和《櫻桃園》，但是他折磨自己。1904 年，他和歐嘉一起旅行到德國黑森林療養，有個晚上，他向一個醫生要了一杯香檳，說著「好久沒有喝香檳了」，一口氣喝完，然後就去世了。

首次頒發諾貝爾文學獎
（普魯德姆）

維多利亞女王
逝世

1901

《綠野仙蹤》P
包姆

《三姊妹》D
契訶夫

《布登布洛克》P
湯瑪斯‧曼

馬克辛・高爾基 Maxim Gorki

在底層

Nočležka / Na dne

情節

這個荒蕪的地下室是夜間庇護所，米凱爾・伊凡諾維奇・寇斯提列夫把這個地方出租給失意的人居住，有十五個人住在這裡，加上寇斯提列夫和他年輕的妻子瓦希莉莎共十七人，很難不弄混，再加上大部分都是俄國名字……

每天清晨起床後都上演同樣的小爭吵，男爵（一直匿名）總是取笑妓女娜斯嘉讀愛情小說。另外兩個人招惹一個寡婦，不同的房客爭執打掃輪值表。

瓦希莉莎的管理嚴格，把不守規矩的人全趕出去，還和瓦斯卡・佩伯有婚外情。佩伯顯然想和她分手，因為他愛上瓦希莉莎的妹妹娜塔夏。瓦希莉莎毒打娜塔夏，佩伯坦承一切。他想和娜塔夏去西伯利亞，但當寇斯提列夫和瓦希莉莎得知一切，他們就一起追上娜塔夏。佩伯插手干涉，寇斯提列夫不幸跌倒，死亡。正中瓦希莉莎下懷，她早就想擺脫丈夫。

在這段期間，其他房客爭吵、喝酒，對著其他房客大叫——最新的房客是路卡，是個朝聖者，對每個人都付出一點關心，想讓他們走回正確的道路，但是並不特別成功……

最後瓦希莉莎和佩伯被調查拘禁，娜塔夏先是被送進醫院，然後消失。娜斯嘉因為男爵的威脅而逃走，酒精中毒的演員上吊自殺。

小道消息

《在底層》的原文標題是 Nočležka，高爾基後來將其更改為 Na dne，即「伏地而生」的意思，許多人覺得這個標題更好，因為令人立即想到特定的環境。每一個人都可能倒在地上，不僅是無家可歸和尋求庇護的人。

作者

馬克辛・高爾基（1868-1936）原名阿列克謝・馬克西莫維奇・彼什科夫（Alexej Maximowitsch Peschkow），在貧困中成長，十歲的時候失去雙親，沒有上學，卻讀了許多書，靠著寫下故事和詩來賺錢。他二十四歲的時候，有家報社讓他以筆名「馬克辛・高爾基」發表記述小說，筆名翻譯過來大約是「受苦者」的意思。

他成功了，尤其是他的劇作。政府徒勞地試著對付他，而他的粉絲和同仁都支持他。

但是革命之後，他和列寧決裂，於是逃亡到德國。返回蘇聯之後，高爾基被蘇聯政權控制，他獲得許多勳章，被捧成社會主義作家，住在莫斯科的別墅裡，受到情報機關的監視。他六十八歲過世的時候，他的骨灰被埋在克里姆林宮牆角下。

今日呢？

在失業和經濟危機充斥的時代，這部有關生存失敗的戲劇非常貼近當代。

	古巴 獨立	南非布爾戰爭 結束	
		1902	
《丹東之死》 D 畢希納		《在底層》 D 高爾基	《豹》 L 里爾克

詹姆斯·馬修·巴利 James Matthew Barrie

彼得·潘

Peter Pan or *The Boy Who Wouldn't Grow Up*

情節

彼得·潘是個永遠不想長大的年輕人,他住在永無島,是迷失男孩的首領,這群孩子時不時就要和虎克船長戰鬥一番。

有一天,彼得·潘和他的仙女小叮鈴飛到溫蒂和弟弟們的房間裡,因為她很會說故事,彼得就把她帶回永無島,她在那兒成為男孩們的母親。他們一起經歷了各種冒險——印第安人、海盜、美人魚、一隻鱷魚,還差點被毒殺。

溫蒂和弟弟們在永無島很開心,但是後來他們渴望見到母親,彼得非常傷心,但還是把他們帶回家。溫蒂的雙親想收養迷失的男孩們,包括彼得,但是他拒絕了,他一直都害怕變成大人。

小道消息

麥可·傑克森是彼得·潘的超級大粉絲,把他位於加州的住處命名為「永無島莊園」（Neverland-Ranch）。

作者

詹姆斯·馬修·巴利（1860-1937）和他的主角有許多共同點,他的身高只有一米五,很喜歡和孩子一起消磨時間。他在肯辛頓公園認識了五個兄弟,和他們玩的時候,發想出《彼得·潘》的故事。劇中的獻詞也寫著「獻給五兄弟」。整個故事讓人想到路易斯·卡洛爾和他的愛麗絲——也許兩位作家都有點戀童傾向,卻不曾對兒童性騷擾。

巴利把這部戲的版權送給倫敦的一家兒童醫院,額外的法條本應讓該醫院在版權過期之後繼續收到版權費,但是並不完全成功。

今日呢?

在英國,每個孩子都知道《彼得·潘》的故事,在倫敦甚至有座紀念碑:彼得·潘的銅像,拿著聞名的笛子,穿著葉子編成的衣裳——作者本人也覺得很俗氣。在德國,《彼得·潘》最近幾年才以戲劇形式流行起來,尤其當作耶誕童話。

首屆環法 自由車賽	首度頒發 鞏固爾獎	拍攝第一部西部片 （《火車大劫案》）	首度使用引擎飛行 （萊特兄弟）		雪鏈 獲得專利	德國牧羊人護膚膏 取得專利

1903
《野性的呼喚》P
傑克·倫敦

1904
《彼得·潘》D
巴利

聊戲劇
理解專有辭彙

晚場經理：負責注意所有角色正如彩排確認地演出，即使是最常演出的戲劇也一樣，也就是監督品質！這個工作通常由助理導演擔任。

飛行機：讓演員騰空飛起的機器，稍加練習後，甚至能斜斜向上飛。

門廳：中場休息時，人們在這裡晃蕩，隨便張望也讓自己被看見。（通常比演出本身更重要！）

臨演：站在舞台上，但是沒有台詞的演員。因為在舞台上少有群眾場面，很少用到臨演。

交談室：演員逗留的空間，就像劇院裡所有空間（包括廁所）也裝有擴音器，好讓演出監督能呼叫演員上場。

首演慶祝會：第一次演出之後的狂歡，有食物，更重要的是提供酒類飲料給整個劇團和好朋友們。

背景幕：和宣傳手冊一點關係都沒有！（這個字本身有兩個意義。）背景幕是大型繪圖布幕，充當舞台背景。分別掛在拉桿上，可以向上拉起。

版權特許費：如果一直上演同一部戲，劇院必須支付作者版權特許費。直到作者過世七十年後，著作權才失效。舉例而言，莎士比亞不僅寫得好，版權費也相當便宜。

舞台設計師：設計舞台，包括所有特效和背景，和導演以及服裝師緊密合作，舞台通常在劇院本身的工房製作。

橡膠乳：用來製作禿頭以及臉部器官（如巫婆鼻子）的液態乳膠，也有一般家用的，但是相當臭！

丑角：具有突出特質的配角，因為常被用來帶出驚喜效果，也被稱為 Knallcharge（Knall ＝突發的響聲或痴傻），這個名稱原本沒有貶意！但今日，Knallcharge 只是個羞辱之詞（＝傻瓜、混蛋）。

鼓掌人：以前是真正的劇院工作，鼓掌人會在正確的時間點鼓掌，觀眾於是也跟著鼓掌。也有所謂的「啜泣人」，會在恰當的時機發出哽咽的聲音，還有「發噱人」，保證對任何笑話發出笑聲，類似美國情境喜劇會出現的罐頭效果。

開演前熱浪：演出前的無比巨大緊張！

舞台前台（Rampe）：舞台的前緣，「前台母豬」（Rampensau）＊以及「聚光燈」（Rampenlicht，舞台前排燈光）都源自這個字。

道具管理員：整理、保養道具的人，也就是所有演出時需要的東西，不管是燙衣板、毒檸檬還是假黃金都是。

台下機器：裝在舞台下方的轉盤、升降平台以及各種機械器材。

沉降孔：舞台地板上的開口，邪惡角色（巫婆或惡魔等）出現和消失的地方。加上升降台特別有用，能把人舉高和放下。

戲劇顧問：不可和劇作家（即戲劇作者）混淆，幾乎沒人弄得清楚戲劇顧問是做什麼的，但是這個職務非常重要：要熟悉文獻，建議演出劇目，提供導演建議，負責公關工作（包括演出手冊、海報、劇院報紙）。通常也必須安撫演員，受理抱怨。如果一切順利就能當上主任顧問，有時甚至當上總監。

忘詞者：忘了台詞的人，通常由即興演員協助脫困。

「慕尼黑人」（Münchner）：「拜昂邦德國戲劇人士照護機關」的俗稱，也就是提供給演員的社會及退休保險。後台受歡迎的談話主題為：如何參加，支付多少，能領多少？

裝飾幕：高高懸吊在舞台上方的布幕，防止觀眾看到（一點都不浪漫的）所有器材。通常左右端是狹長的布幕，垂到舞台地板上。前後好幾層這種薄幕形成通道，演員就經過這些通道登上舞台。

笑話：最短的舞台笑話：「有個演員走過一間酒吧。」

劇團：劇院在特定時間內雇用的所有演員總稱，大部分的劇院演員都想成為劇團的一份子，因為畢竟享有一些計畫安定性。

即興演員：在演出時穿插小小的即興演出，做出一些小亮點，觀眾會覺得有趣，演員同仁卻不歡迎他們。

演出監督：不要和總監（劇院主導人）弄混了，演出監督是重要協調者，演出時站在「幕間通道」的立桌邊，指揮演員的登場時機、音效、燈光轉換和換幕等工作。必須要有很堅韌的個性，而且具備相當權威性格。當然也要參與所有排演。

幕間通道：主要布幕和前方裝飾幕之間的通道，左方幕間通道裡坐著演出監督。

樂隊池／席：十九世紀開始，樂手幾乎消失在舞台和觀眾席之間的凹陷空間裡。缺點：樂音沒那麼美妙，優點：觀眾的視野開闊，樂手更換不明顯。

繩索夾層：在舞台上方可通行的區域，從前將繩索牢牢固定在這裡，這些繩索固定橫桿，橫桿用來懸掛裝飾。今日很少使用繩索捆綁，捲繩索都是液壓或電氣驅動。

拉桿：一種金屬桿，寬度等同舞台寬，上面懸掛好比背景布幕和裝飾幕，此外也懸掛聚光燈和裝飾品。拉桿以鋼絲固定，鋼絲由繩索夾層上的滑輪被安裝在舞台側邊。

＊譯註：直譯，意指對表演特別狂熱、強壓其他演員的人。

特別精選
快速瀏覽戲劇作品

安東・契訶夫
Anton Tschechow

櫻桃園
Wischnjowy sad

櫻桃園是俄國某莊園的景點，莊園主人麗波芙・朗傑夫斯卡雅住在巴黎，生性揮霍，她的兄長卡杰夫也不遑多讓。

他們面臨破產危機，朗傑夫斯卡雅回到俄國以拯救還能挽回的財產。有個商人出價想剷平櫻桃園，好在那裡蓋渡假屋。絕不！他們考慮其他做法，然而希望破滅，朗傑夫斯卡雅的女兒安雅愛上大學生皮優塔，最後商人在拍賣時取得莊園，他蓋渡假屋的想法終究實現。

馬克辛・高爾基
Maxim Gorki

夏日訪客
Dachniki

俄國作者喜歡的主題：一群彼此交好的都市人，夏天的時候聚集在渡假莊園上。這是巴索夫的夏日渡假屋，主要角色是三對情感不太好的伴侶：律師巴索夫和他的妻子沃爾佳（被丈夫忽視，有兩個愛慕者圍著她轉），工程師瑟斯洛和妻子茱麗亞（無聊得要命，和一個僱員調情），醫師德達寇夫和妻子奧佳（對彼此感到乏味——生命就沒別的了嗎？）。

之後卻偏向政治話題：充滿自信的女醫師瑪爾佳有話直說，夏日渡假屋恢復生氣。沃爾佳原本就有革新思想，這時決定採取行動，她認為社會關係必須改變，第一步就是離開丈夫。

奧古斯特・史特林堡
August Strindberg

死亡之舞
Dödsdanen

比起沙特的單幕劇《無路可出》早了將近四十年，史特林堡描繪了類似的人際關係地獄：

愛德嘉隊長和他的妻子愛莉絲住在一座島上的防禦高塔裡（與世隔絕！），再三個月就要慶祝銀婚，雖然他們多年來一說話就相互責罵，讓彼此筋疲力竭。愛莉絲其實就等著愛德嘉死去，而愛德嘉真的從高塔摔下失去意識，但是他痊癒了，還比從前更充滿惡意。他成功地破壞愛莉絲堂兄庫爾特的職業生涯，還想違背女兒茱狄特的意志，把她嫁給一個老上校，但茱狄特反抗父親，並離開小島。這算什麼？老卑鄙愛德嘉頓時受到打擊。

1904　　德國頒布第一部兒童保護法
（反童工）

俄國革命

1904
《櫻桃園》 D
契訶夫

《夏日訪客》 D
高爾基

1905
《死亡之舞》 D
史特林堡

卡爾·斯特恩海姆
Carl Sternheim

褲子
Die Hose

諷喻中產階級悲劇：露意瑟在街上遺失內褲
——讓她專制的丈夫提歐拔·馬斯克驚詫不
已。兩個男人看到這一幕：史卡容和曼德斯
坦，兩人立刻熱烈愛上露意瑟，充當租客搬
進馬斯克家。但是兩人都沒能成功接近露意
瑟，提歐拔卻成功地誘惑了女鄰居。性愛技
巧精進，錢袋飽滿（房租收入），他就想把
露意瑟「變成（聽話的）孩子」，他的妻子
也毫無異議地接受。劇尾，提歐拔還再次提
醒露意瑟底褲上按鈕的好處。

葛爾哈特·豪普特曼
Gerhart Hauptmann

老鼠
Die Ratten

十九世紀末，柏林一棟出租屋：兩間公寓，
兩條情節線，兩種環境。

首先是悲劇的部分：泥水匠約翰和妻子住在
狹小簡陋的公寓裡，約翰太太還為三年前夭
折的孩子傷心，她聽說當女僕的寶琳不期然
（而且未婚）情況下懷孕，因此想自殺，於
是就有了個想法：她向寶琳買下孩子，謊稱
那是自己的孩子（也欺瞞丈夫）。但是寶琳
不久後想要回孩子，約翰太太讓她的兄弟去
威脅寶琳，卻失手殺了寶琳。事情敗露，泥
水匠離開妻子，妻子跑到巴士前被撞身亡。
那個孩子就這樣失去兩個母親。

第二部分是喜劇：這棟屋子裡還住著劇院導
演哈森洛矣特，家裡塞滿戲劇行頭，他在舊
戲服及壞蟲（老鼠！）之間和一些演藝學生
排練席勒的《美辛納的新娘》，談論德國古
典時期。

藉著戲劇討論，豪普特曼一方面鼓吹自然主義，另一方
面呈現中產階級不公義地無視工人階級的煩憂。一邊討
論藝術，另一邊必須承受貧窮和非自願的懷孕。

葡萄牙君主
被推翻

「藍騎士」成立　　　《玫瑰騎士》
（康丁斯基／馬克）　（史特勞斯）

1910　　　　　　　　　　　1911
《馬爾特·勞里德斯·布里格》ᴾ　　　《褲子》ᴰ　　《老鼠》ᴰ
里爾克　　　　　　　　　　斯特恩海姆　豪普特曼

胡戈‧霍夫曼史塔 Hugo von Hofmannsthal

每個人 —— 有錢人的死亡戲劇

Jedermann. Das Spiel vom Sterben des reichen Mannes

情節

整部戲類似中古世紀童話，主角沒有姓名，只有一般稱謂。

主角就叫「每個人」（音譯「耶德曼」），富裕，有些傲慢，一點都不敬畏上帝。然後他還想為了愛欲建造一座遊樂花園！（愛欲？別忘了，是中古世紀、童話。）

上帝決定不能讓他這樣繼續下去，就派死神去找「每個人」，他在晚宴的時候，突然覺得怪異地不舒服，他聽到鐘響，就像有人呼叫他的名字。最後死神站在他面前，想帶他前往接受末世審判。

沒有人為他說話，就連曼農（＝擬人化的金錢）也不站在他這邊，只有（同樣是擬人化的）「善」想陪他前往，但是他們太弱了。於是一切都取決於（沒錯，擬人化的）「信仰」，想帶領他回歸正道。最後主角還是必須墮入地獄。

小道消息

這部戲的範本確實是中古世紀的神祕劇，刻板印象的主角和擬人化的技巧，霍夫曼史塔就詩的格式也參考中古世紀的詩，還有用語也一樣。幸運的，這部戲不是以真正的中古世紀德語寫成，但是畢竟相當老派。

作者……

胡戈‧霍夫曼史塔（1874-1929）還是學生的時候就匿名發表最初的幾首詩，神童，很快就打進維也納最高等的文學圈子，快速以戲劇獲得成功。和作曲家李察‧史特勞斯以及導演馬克斯‧萊因哈特一起創建了薩爾斯堡音樂節。

……他的時代

維也納現代主義唾棄自然主義，藝術不應模仿現實，應該保持獨立，「為了藝術而藝術」，或者花俏些用法語說 L'art pour l'art。重點在於感受、情緒、夢幻和心理，佛洛伊德也是其中之一，還有克林姆和徐尼茲勒，每一個都有些頹廢、輕浮、浪費、追求精神、病態，上個世紀之交，歐洲許多首都的情況差不多都是這樣，Fin de Siècle——末世氣氛。

今日呢？

《每個人》長時間都受到歡迎，自從首屆薩爾斯堡音樂節在主教座堂廣場（帶古風宗教劇的完美場地）演出這部戲之後，這部戲已經成為薩爾斯堡每年必演的劇目。

誰今年扮演主角，又是誰扮演愛欲？克利斯提安娜‧侯爾比格已經演過愛欲了，還有聖塔‧貝爾格、妮娜‧霍斯和薇若妮卡‧費瑞斯也演過。知名的「每個人」好比威爾‧夸德佛利克、庫爾德‧宇爾根斯、馬克西米利安‧雪爾和克勞絲‧瑪麗亞‧布蘭特瑙爾。

鐵達尼號 沉沒	首個無縫保險套 （Fromms）	首度 從飛機上跳傘	羅伯·史考特 逝世於南極洲	娜芙蒂蒂 半身像被發現

1912
《魂斷威尼斯》[P]
湯瑪斯·曼

喬治‧蕭伯納 George Bernard Shaw

賣花女 / 皮格馬利翁

Pygmalion

情節

起初是發音學教授希金斯和語言學家皮克靈打賭，事關賣花女依萊莎‧杜利朵：親切、漂亮，卻是一口低俗的市井方言。希金斯想讓她變成淑女，教她說出倫敦上流社會的口音。

好，就這麼賭定了。幾星期的訓練之後，希金斯真的成功了：灰姑娘變成高雅仕女，說話帶著完美的上層階級口音，但是她有時根本不知道自己在說些什麼（喜劇效果！）。此外，她還愛上希金斯，但是對方只把她當作研究對象。依萊莎了解之後，憤怒地離開他家，去找希金斯的母親，她從一開始就反對這個實驗。

依萊莎和希金斯在最後一幕言辭激烈交鋒，從前的賣花女最終佔上風。不管她今後想怎麼過日子：她已經變成一個自覺的女性。*

小道消息

1. 這部戲的背景（以及奇特的標題）來自希臘神話故事：皮格馬利翁是個藝術家，他愛上自己塑造的女性雕像，皮格馬利翁有一天又和雕像卿卿我我，而雕像這時真的活了起來。可以從奧維德的《變形記》讀到這個故事。

2. 蕭伯納特地為一個英國演員派翠克‧坎寶（這是藝名，真名是碧翠絲‧覃納）寫了這部戲，部分也為了惹惱她——派翠克女士在舞台上的發音本來就有些矯揉造作，好假造自己的出身。除此之外，他們之間其實情感激烈（但只是柏拉圖式）。

迴響

在首演之前，整個倫敦就是陣陣騷動。派翠克‧坎寶女士真的會在舞台上說出「該死的不可能」（not bloody likely）嗎？每個人都知道劇本上這麼寫著，但是她敢這麼說出來嗎？她敢——結果造成演出必須中斷七十五秒，因為觀眾快笑死了。然而，蕭伯納卻覺得這是種差辱，畢竟這並非好笑的一幕，他於是憤怒地離開戲院。

之後「不怎麼皮格馬利翁的可能性」（not Pygmalion likely，當然不是正經的說法）就變成「該死的不可能」的委婉說法。

大同小異

這個情節似曾相識，卻又和蕭伯納及皮格馬利翁兜不攏？原因在於 1956 年，這部劇作變成著名音樂劇的關係：《窈窕淑女》。蕭伯納本人不願交出這個劇本，直到他死後，他的繼承人才出售著作權，改編成音樂劇。

*蕭伯納極度不願以希金斯和依萊莎結婚當作結局，首演的男主角赫伯特‧比爾博姆‧特里的想法卻大相逕庭，他讓結局呈現和解的氣氛，使觀眾至少能自行想像一個快樂結局。蕭伯納非常生氣，特里於是寫信給他：「我的結局能帶來票房，您應該感激我。」蕭伯納回應：「您的結局令人厭惡，您應該被槍決。」

★1856 年生於愛爾蘭都柏林
†1950 年死於英國阿約特聖羅倫斯（Ayot Saint Lawrence）

「我期望能成為莎士比亞，但卻變成蕭伯納。」

蕭伯納的知名特點是前言很長，經常比戲劇本身還長。據信他曾說：「我為知識份子寫前言，為愚人寫戲劇。」

蕭伯納以他的諺語聞名，大部分充滿機智，有些傷人，有些則十分離譜。

蕭伯納在都柏林成長，二十歲時搬到倫敦和母親同住。他的工作是樂評人，後來則是劇評家，寫下各種長篇小說卻沒人想出版。他的第一部劇作出現在 1890 年代：諷刺、譏嘲、批判，常引起激憤。蕭伯納主要並非敘述故事，他想在舞台上進行辯論，討論並塑造公眾意見。挑釁，吹毛求疵，社會主義者，他年輕的時候就已經相當古怪，不喝酒、茶或咖啡，是素食者，痛恨晚禮服。他很長一段時間深入簡出，直到三十歲那年跟女性發生各種緋聞，有幾回甚至同時發生（因此才要做簿記）。四十歲出頭結婚，據說他的妻子夏洛特堅持柏拉圖式的婚姻。蕭伯納繼續和已婚女性談情說愛，推測並非每一場都是柏拉圖式。

蕭伯納是唯一獲得諾貝爾文學獎和奧斯卡金像獎的人，而且是為了電影《賣花女》所寫的劇本，但是他對這兩個獎項不是那麼興奮：1926 年他先是拒絕諾貝爾獎，但是一年後被說服，終究還是接受獎項（他太太說：「為了愛爾蘭！」）。不過他沒有參加慶祝會，把獎金捐給一個推動瑞典英國文化交流的基金會，他取笑諾貝爾獎：「這筆錢是個救生圈，被丟給已經游上岸的人。」他早已有足夠的錢，卻不曾炫耀，唯一享受的奢侈品是一部勞斯萊斯。對了，關於奧斯卡金像獎，G. B. S.（為行家對他的稱呼）認為：「他們也能榮耀喬治說他是英國國王」——哼，他到底什麼意思？

小美人魚雕像揭幕（哥本哈根）	精進輸送帶製造技術（福特）	紐約中央車站啟用	《春之祭》（史特拉汶斯基）	發明填字謎遊戲

1913

《賣花女》D
蕭伯納

《追憶逝水年華》P
普魯斯特

葛歐格・畢希納 Georg Büchner

沃依柴克

Woyzeck

情節

主要角色是單純的士兵法蘭茲・沃依柴克，沒什麼錢，要做很多工作，有很多麻煩。他和情人瑪麗有個孩子，為了餵飽他們，他參加可疑的醫藥實驗。沃依柴克只能吃豆子維生，很可能因此才發生幻覺。當得知瑪麗和一個少校有染，沃依柴克發了狂，心裡的聲音命令他殺死瑪麗。他買了一把刀，刺死不貞的情人。

名言

> 啊，什麼，你們說什麼？大聲一點！大聲一點！刺，刺死這柴克沃依？刺，刺死這柴克沃依！──我該刺死她！我必須刺死她嗎？我在這邊也聽到了嗎？──風也這麼說？我一直，一直都仔細聽著，刺死，去死！

沃依柴克聽見非常多的聲音……其實他大部分時間說話都相當紊亂，而且用的是俚俗口語（來自下階層的主角＝轟動一時）。在學校時期必須讀這本劇作的人，或許因此不會有美好回憶，即使這部戲是戲劇史上的里程碑。

小道消息

本劇有歷史範本：約翰・克利斯提安在萊比錫刺死一個寡婦，歷經漫長審判之後被判死刑。畢希納研究被告的無行為能力醫學鑑定報告，知道還有類似的謀殺事件。吃豆子節食也真有其事。尤斯圖斯・馮・李比希（就是研發出牛肉精的那個化學家！）在士兵身上進行這個實驗，期望莢果能取代昂貴的肉食。可惜沒有成功──受測者發生幻覺。

迴響

畢希納死後七十六年，這部戲才初次公演，劇評家和行家都很興奮，「一般」觀眾倒不怎麼樣。

今日呢？

《沃依柴克》受到諸多導演的喜愛，畢希納留下的劇本未完成，共有二十七幕，可以一再重新組合，對個別詮釋再完美不過！

阿圖爾 · 徐尼茲勒 Arthur Schnitzler

迴旋曲

Reigen

情節

十個人物，十幕，十場性愛。首先是妓女和士兵，然後士兵和女僕，女僕和年輕主人，年輕主人和年輕女士，年輕女士和別人的丈夫，別人的丈夫和甜美小女孩，甜美小女孩和詩人，詩人和女演員，女演員和伯爵，伯爵和妓女──於是形成一個圓圈。男人和女人，貫穿社會各個階層，完全不是為了愛，只為了快速的情慾。但是變換如此快速，閱讀劇作時容易錯過，因為性的部分只是略微點出──作者關注的是性愛之前和之後。性愛之前，女性通常扭捏，之後則服服貼貼；男人相反，性愛之前百般諂媚又步步進逼，之後只嫌溜得不夠快。

小道消息

徐尼茲勒 1897 年所寫的戲劇原本應是部可親的喜劇，而且他顯然樂在其中。但是他一定也料到不是每個人都能理解其中樂趣，因此他只印了兩百本，分送給朋友。這本書於 1903 年公開的時候，立刻又被禁止。

迴響

直到 1920 年，這部戲才在柏林首演，雖然普魯士文化部發出禁演令。但是起初並沒有發生醜聞，法官親自確認這部戲「合乎禮俗」之後，禁令甚至被取消。

不久之後，這部戲在維也納首演，這時才爆發嚴重戲劇醜聞：「爛戲」，劇評家大聲撻伐，還說這是「色情片！」，最後甚至有人丟臭炸彈，示威者拿著木杖衝向舞台，把椅子丟向觀眾，大喊著「猶太人滾蛋！」。

針對阿圖爾 · 徐尼茲勒的反猶太人壓迫行動於焉展開，讓他深深感到不安，他的反應是自我審查。徐尼茲勒禁止這部戲的任何後續演出；在他死後，他兒子延長禁演。一直到 1982 年，《迴旋曲》才得以再度上演──所有德語劇院都競相爭取。

作者

奧地利人阿圖爾 · 徐尼茲勒（1862-1931）在大學主修醫學，開設自己的診所，但是他真正的興趣一直都在文學。他很早就開始寫作戲劇和記述小說，很快就成為奧地利最知名的作家。

尤其是他的事件小說《古斯托少尉》最是引領風潮，書中充滿「內心獨白」，也就是讀者透過主角古斯托的想法得知劇情，在當時是全新的風格手法。

徐尼茲勒與心理分析家佛洛伊德為友，和佛洛伊德一樣，他也百無禁忌。性對作者是個重要課題，主角的精神生活也是，他主要透過內心獨白加以闡釋。

俄國發生革命	首次頒發普立茲獎	第一次世界大戰結束	簽訂凡爾賽和約	納粹黨成立
1917		1918	1919	1920

1920
《迴旋曲》▷
徐尼茲勒

劇院
著名的舞台

雅典
戴奧尼索斯劇場
Dionysos-Theater

西元前 500 年建造於衛城的南坡：索福克勒斯等作者的偉大悲劇都在這裡首演，或說：在這裡發明戲劇！ 1863 年被挖掘出來，目前必須先整修一番。

倫敦
全球劇院
The Globe

古典時期以來第一座公眾劇院：1599 年開始，宮內大臣劇團就在這裡成功演出莎士比亞的劇作。1997 年增建部分開放，如今又可以像莎士比亞時代那樣觀賞戲劇。

巴黎
黎塞留劇廳
Salle Richelieu

1680 年太陽王路易十四就已經建立這個劇廳，1799 年以來，法蘭西劇團常駐此處。它是法國五個國家劇院之一，也是唯一一個擁有固定劇團的劇院。

維也納
維也納城堡劇院
Wiener Burgtheater

自 1888 年以來，頂著克林姆的天花板繪畫，這個雄偉建築就一直上演戲劇。今日，維也納城堡劇院是歐洲最大的對白劇院＊：可容納 43 萬名觀眾，每年有 850 場演出。

漢堡
漢堡德國劇院
Deutsches Schauspielhaus Hamburg

這座新巴洛克風格的白色建築於 1900 年開幕，目前德國劇院以其 1,200 個座位成為最大的對白劇院。

紐約
蘭心劇院
Lyceum Theatre

現存最古老的百老匯劇院，1903 年開幕，當時就已經有空調裝置！這座劇院為學院派風格建築，有 922 個座位。

＊譯註：有別於歌舞劇院。

劇團
優秀的劇團

宮內大臣劇團
Lord Chamberlain's Men
十六世紀，倫敦：盛大地炒作戲劇，多不勝數的劇團，最有名、最富裕也最棒的是：宮內大臣劇團，莎士比亞也是其中一員。

光耀劇團
L'Illustre Théâtre
成立於 1643 年，兩年後破產，莫里哀必須因負債而入獄，即使如此，還是法國戲劇史上重要的劇團。

柏林劇團
Berliner Ensemble
1949 年由貝爾托特・布雷希特和海蓮娜・魏格成立，原則上由《勇氣媽媽》柏林首演的所有成員組成。柏林劇團起初駐在德意志劇院，1954 年起駐在造船堤劇場（Theater am Schiffbauerdamm），獲得世界級成就！

哈勒河岸劇院劇團
Schaubühne am Halleschen Ufer
六八世代（彼得・史坦、克勞斯・派曼、波多・史特勞斯）最著名的劇團：每個人的薪水都一樣多，所有的成員都可參與決策。起初不是那麼順利，不過後來則舉世知名。

皇家莎士比亞劇團
Royal Shakespeare Company / RSC
1960 年成立於埃文河畔斯特拉福，專門演出莎士比亞劇作的劇團，過去和現在有許多知名的演員屬於皇家莎士比亞劇團。

馬布礦場劇團
Mabou Mines
這個紐約前衛劇團（1970 年由李・布羅爾及菲利普・葛拉斯創立）以現有的劇本改編製作出全新的戲劇。

特別精選
快速瀏覽戲劇作品

路伊吉・皮蘭德婁 Luigi Pirandello
六個尋找作者的劇中人
Sei personaggi in cerca d'autore

瘋狂的點子：演員正在舞台上排演作者皮蘭德婁的劇作，突然間闖進六個人，宣稱是被設想成舞台上的一家人角色，但是設想並未完成，因此想找個作者，劇院經理應該上演「他們的」戲劇。

有點罕見，但似乎可行，經理想試試看。於是這六個人物開始敘述他們的故事，情節包括出軌和賣淫等等的悲劇。演員演出他們所敘述的情節，但是舞台角色不怎麼滿意，他們覺得被演得不夠真實。幻想和真實之間的界限模糊了，演出自殺者的年輕人「真的」舉槍自盡。戲院經理受夠了，送走那六個角色，因浪費的彩排時間而懊惱。

醜聞！首演時，觀眾喊叫著 Manicomio! Manicomio!（義大利文的「瘋人院」），但不久之後，這部戲在全歐演出成功，皮蘭德婁被推上戲劇創新者的寶座。新的視角＋不同層次的現實＝現代戲劇！

貝爾托特・布雷希特 Bertolt Brecht
巴爾
Baal

巴爾是個很有天賦的年輕詩人，卻十分討人厭。富商瑁赫想資助他，但是巴爾拒絕了，取而代之地，他將瑁赫的妻子納為情人，而且很惡劣地對待她。然後他誘拐年輕的約翰娜，約翰娜發現巴爾其實只關心一件事，於是自殺。然後一切照舊，他讓索菲懷孕，就想立即擺脫她，最後他和好友艾卡爾德遊歷全國各地，女性鋪滿他們的道路，結果兩人爭吵，巴爾刺死艾卡爾德，逃進森林，死在那裡。

1921	愛因斯坦 獲頒諾貝爾物理獎	發現 圖唐卡門墓穴	希特勒 在慕尼黑發動叛變	國際刑警組織 成立

1921
《六個尋找作者的劇中人》ᴰ
皮蘭德婁

1922
《尤里西斯》ᴾ
喬伊斯

1923
《巴爾》ᴰ　　　《辛克曼》ᴰ
布雷希特　　　托勒爾

恩斯特・托勒爾 Ernst Toller

辛克曼

Hinkemann

尤金・辛克曼在一次世界大戰時被擊中性器官，他的妻子格雷塔懷了他朋友保羅・葛羅森翰（刻意取這個名字，意為「大公雞」！）的孩子。辛克曼在年度市集上工作——當著觀眾的面咬穿老鼠的咽喉，保羅和格雷塔看到這一幕，保羅於是取笑辛克曼，格雷塔心生憐憫，想要離開保羅，回到丈夫身邊。但是保羅對辛克曼說，格雷塔也取笑他，最終當然沒有好結局：辛克曼不相信格雷塔，她於是跳窗自殺。

名言

> 每個白天都帶來天堂，
> 每個晚上都是懲罰的洪水氾濫。

諾爾・寇沃爾德 Noël Coward

花粉熱

Hay Fever

布里斯一家住在鄉下的房子裡：大衛（作家），他的妻子茱狄絲（前演員）和孩子西蒙及索瑞享受著夏日午後，但是他們各自邀請了一位客人來度週末，很快的，里察（外交官／索瑞的客人）、米拉（年華逐漸老去的美人／西蒙的客人）、潔姬（年輕女性／大衛的客人）和山迪（年輕男子／茱狄絲的客人）就塞滿了房子。隨著愈發熱烈的家族爭辯，發生許多混亂，最後訪客相當迷惑地退場，布里斯一家卻繼續開心地爭辯不休。

社交喜劇的大師，諾爾・寇沃爾德不僅是作家，也是演員——有著超乎尋常私生活的一個人，十四歲時他成為一名畫家的情人，見識到倫敦的波西米亞圈子。他的第一部作品《渦流》（主題是吸毒和同性戀）就獲得成功。第二次世界大戰時，寇沃爾德充當英國軍情處 MI5 的間諜。他和英國國王愛德華八世的弟弟等人有情愛關係，但從不曾出櫃。

<table>
<tr><td>《藍色狂想曲》
（蓋希文）</td><td>列寧
去世</td><td>《我的奮鬥》
（希特勒）</td><td></td><td>第一部
電視機</td></tr>
<tr><td colspan="2">1924</td><td colspan="2">1925</td><td>1926</td></tr>
<tr><td>《魔山》 P
湯瑪斯・曼</td><td></td><td>《花粉熱》 D
寇沃爾德</td><td>《大亨小傳》 P
費茲傑羅</td><td></td></tr>
</table>

尚・考克多 Jean Cocteau

人聲

La voix humaine

戲劇史上第一部電話獨白：一個女子打電話給前情人，兩人剛分手，但是她還不想結束一切。起初只談平常事，一些例行公事：誰要保留信件，誰留下狗？然後她畢竟試著挽回，威脅要自殺，從請求到哀求。逐漸地揭露他對她說謊，欺騙她，但是觀眾並不知道那個男人說什麼。

最後女子把電話線（當時還是固定線路！）纏著自己，說道：「現在你的聲音就在我的頸上！」又是幾回絕望的愛情宣言之後，布幕落下。

卡爾・楚克邁爾 Carl Zuckmayer

寇本尼克上尉

Der Hauptmann von Köpenick

威廉・瓦格特陷入絕境：他服完刑期，之後卻找不到工作，因為他沒有向機關報到。沒有工作，他就拿不到通行證。他在舊貨店發現一套制服，於是想出一個計畫，好讓自己取得通行證：他穿著上尉的制服，找了幾個剛換哨、正準備行進到寇本尼克市政府的士兵。

然而他卻發現那裡根本沒有主管通行證的部門——計畫失敗。瓦格特向警察自首，必須再次入獄，但是他獲得承諾，在獲釋之後可取得通行證。

的確發生過類似的事件：1906 年，真的威廉・瓦格特走進寇本尼克市政府，但不像楚克邁爾劇本裡的那麼真誠，他的目的是搶劫。楚克邁爾的劇作在威瑪共和國時期非常成功，納粹不那麼滿意其中的反軍隊暗示。

第一次不中斷飛越大西洋（林白）		迪士尼發想出米老鼠	發明盤尼西林	世界經濟危機	史梅林成為世界拳擊冠軍
	1927	1928		1929	1930
	《荒野之狼》P 赫塞	《三文錢歌劇》D 布雷希特			《人聲》D 考克多

歐東・霍爾瓦特 Ödön von Horváth
維也納森林的故事
Geschichten aus dem Wienerwald

聽起來像無害的輕歌劇娛樂，結果是惡意的諷刺，因為在表面之下是愚昧、投機和小家子氣：

瑪麗安娜本該和屠夫奧斯卡（富有但枯燥）結婚，卻取消婚約，接受阿佛列德（輕浮的花花公子）的誘惑，生下孩子，一切卻越來越可怕。阿佛列德把孩子交給他的母親，讓瑪麗安娜去跳脫衣舞賺錢，自己只顧著和前情人瓦勒麗享樂。阿佛列德的母親想要讓阿佛列德斷絕和非婚生子的關係，故意讓孩子暴露在低溫下，男童真的罹患肺炎而死去。這時一直在後面等著的奧斯卡的機會來了：他想娶瑪麗安娜，她毫不反抗地讓奧斯卡吻她，而卑鄙的祖母則在幕後用齊特琴彈著約翰・史特勞斯的音樂。

尤金・歐尼爾 Eugene O'Neill
悲悼得像厄勒克特拉
Mourning Becomes Electra

非知不可：歐尼爾將古典的《俄瑞斯忒斯》從艾斯奇勒斯的時代轉到美國內戰時期。

拉薇妮亞（≈厄勒克特拉）與其母克莉絲汀（≈克呂泰涅斯特拉）等著父親艾茲拉・曼農（≈阿伽門農）和兄弟歐林（≈俄瑞斯忒斯）從前線回到新英格蘭。

戰爭期間，克莉絲汀和亞當（≈埃癸斯托斯）發生婚外情，為了掩人耳目，就假裝正追求拉薇妮亞，但拉薇妮亞真的熱烈愛上亞當。也就難怪拉薇妮亞得知亞當和母親暗通款曲時大為震驚，她威脅要告訴父親一切，克莉絲汀於是毒殺丈夫，並且宣稱他死於心臟病發。拉薇妮亞完全不相信母親的話，並且煽動她的兄弟射殺亞當，克莉絲汀於是自殺，歐林徹底被擊倒，和拉薇妮亞到南太平洋旅行。

一年之後，他們返鄉，拉薇妮亞和青梅竹馬的彼得結婚，但是歐林這時因良心譴責幾乎發瘋，他想佔有拉薇妮亞（亂倫！），不然就揭穿一切。拉薇妮亞拒絕，歐林自殺，拉薇妮亞這時也不再被人所信賴，她把自己關在雙親的房子裡，好永遠哀悼。

歐東 · 霍爾瓦特 Ödön von Horváth

卡斯米爾和卡洛琳娜

Kasimir und Karoline

情節

慕尼黑，全球經濟危機，十月啤酒節：卡斯米爾失業，不快樂，他的未婚妻卡洛琳娜卻想找些樂子——這種情勢在第一幕就導致爭吵。卡斯米爾生氣地離開，卡洛琳娜和一個名叫許爾青格的男人聊天，卡斯米爾回來，又和卡洛琳娜爭辯，之後又讓她一個人站在那裡。

類似的情形一再發生，卡斯米爾和卡洛琳娜彼此接近、又爭吵。這中間，卡洛琳娜和許爾青格閒逛、打情罵俏，然後認識了他的雇主勞赫。嗯……認識他可能提高自己的社會階級！她丟下許爾青格，黏上勞赫，勞赫起初和她玩了一下，但是又甩開她。

卡斯米爾在這段期間認識了小混混法蘭茲和他的女友爾娜，法蘭茲在偷汽車的時候被捕，爾娜和卡斯米爾很快就打得火熱，卡洛琳娜對她和上層社會的失敗調情有些後悔，想回到卡斯米爾身邊，卡斯米爾要她離開，於是她轉而接受之前被羞辱的許爾青格。

小道消息

作者稱這部戲劇是「平民劇」，他許多作品也屬於這一類。在他之前，大家都把平民劇當作給普羅大眾觀賞的沒品味戲劇，充斥著低級笑話，矯揉造作。《卡斯米爾和卡洛琳娜》（還有作者另一部劇作《維也納森林的故事》）其實是「反平民劇」，霍爾瓦特拆穿小家子氣的中產階級面目，他們其實無法改善自己的處境。

迴響

在德國的首演不算十分成功，戲劇評論也普通，在維也納卻完全不同。這部戲於 1935 年在維也納首演，觀眾和劇評家的反應都非常熱烈，作者鬆了一口氣：「我一直都期望也預料到，我的作品一定會在維也納獲得認同。」柏林人誤以為這是部諷刺十月啤酒節的劇作，其實卻只是部「充滿無聲悲傷的詩歌」！

作者

Ödön——奇怪的名字？這是 Edmund 的匈牙利語寫法，因為作者家族源自奧匈帝國。歐東 · 霍爾瓦特（1901-1938）在貝爾格勒、布達佩斯和慕尼黑長大，十二歲才學德語，但是所有的劇作都以德文寫作。

他很早就看出納粹帶來的危險，以他的作品提出警告。但是很難從他對小中產階級的批判看出對右派的特殊批判，即使如此，納粹主義者還是感覺受到威脅，1936 年驅逐他並禁止他的作品。霍爾瓦特幸得在外國出版長篇小說《不信神的少年》——大獲成功，拯救了他的財務危機。但是接著——年僅三十七歲，歐東 · 霍爾瓦特發生了悲劇性的意外：暴風雨中，他在香榭麗舍大道被斷落的樹幹擊中死亡。

甘地 絕食抗議	《人猿泰山》 （韋斯穆勒主演）		希特勒 奪權	皮蘭德婁獲頒 諾貝爾文學獎
	1932		1933	1934
《卡斯米爾和卡洛琳娜》^D 霍爾瓦特	《美麗新世界》^P 赫胥黎		《血腥婚禮》^D 羅卡	

佛多里柯 · 賈西亞 · 羅卡 Federico García Lorca

血腥婚禮

Bodas de sangre

情節

故事發生在 1930 年代，安達魯西亞的一個
小村落裡，而且——注意！劇情有點摸不著
頭尾，因為所有的人物都只以角色稱呼（只
有一個例外）。

母親擔心即將舉行的兒子婚禮，因為新娘之
前曾經和雷歐納多訂婚，他出身敵對世家，
這個家族殺害了母親的丈夫和長子（血仇主
題！）。雷歐納多還經常在晚上騎馬來看新
娘，新娘一無所知，雷歐納多總是只在她的
窗外徘徊。母親又不明白這一切，當然以為
他們行為不端。

婚禮的結局的確不好：新娘被雷歐納多說服
一起私奔，新郎緊追在後。在月光照耀下，
雷歐納多和新娘很快就被找到，擬人化的死
亡以女乞丐的形象等在一邊。

新郎和雷歐納多持刀械鬥，殺死對方。新娘
請求（新郎的）母親原諒，怒氣爆發之餘，
母親和新娘一起譴責死去的兒子／新郎。

小道消息

《血腥婚禮》和《葉爾瑪》以及《貝爾納爾
達 · 阿巴之家》合成「農夫三部曲」，副標
題是「詩行悲劇」，也就是以詩的形式寫作
劇本，也包含歌曲和舞蹈，導演必須謹慎，
才不至讓戲劇被民俗風掩沒。

這也是羅卡劇作最初譯本發生的問題：太花
俏、誇張，過度詩意。瑞士人海里希（又名
恩里克）· 貝克於 1936 年為德語世界發掘

出本劇，從繼承人處取得獨家翻譯權。直到
1998 年，德國舒爾坎普出版社才藉由法院
決議發行新的譯本，而且是由漢斯 · 馬格努
斯 · 安岑斯柏格執筆。

迴響

《血腥婚禮》非常成功，賈西亞 · 羅卡在西
班牙、紐約及布宜諾斯艾利斯都受到歡迎，
然而在他橫死之後，整個佛朗哥獨裁統治期
間，他的作品都不許在西班牙上演。1947
年，他的劇作首次在德國上演，雖然翻譯不
佳，依然相當成功。

今日呢？

這部戲曾多次被改編成電影，也曾被改編成
一齣芭蕾舞劇、一部廣播劇以及多種歌劇版
本。特別是沃夫岡 · 佛爾特納的歌劇改編版
本經常上演，甚至比舞台劇本身更頻繁。

紐倫堡種族法 頒布	第一個 飲料瓶	西班牙內戰 爆發	《彼得與狼》 （普羅高菲夫）	《摩登時代》 （卓別林）	愛德華八世 為了辛普森夫人放棄王位
1935				1936 《飄》 米契爾	

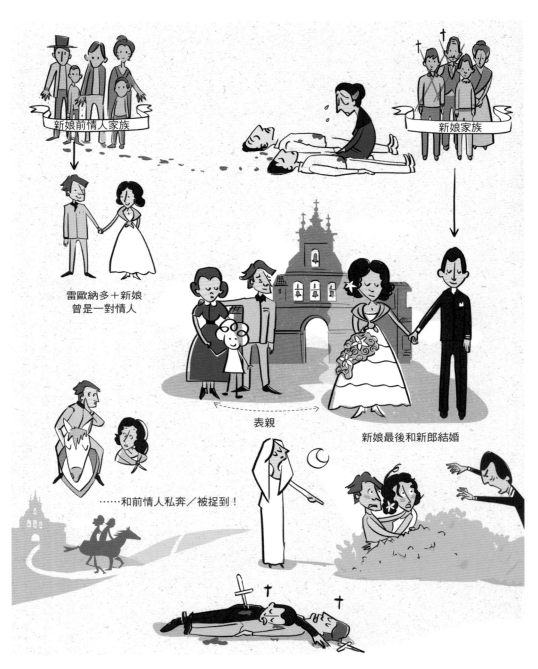

新娘前情人家族

新娘家族

雷歐納多＋新娘
曾是一對情人

表親

新娘最後和新郎結婚

……和前情人私奔／被捉到！

金門大橋　　　中日戰爭
完工　　　　（南京大屠殺）

羅卡
詩人

———

★ 1898 年生於西班牙福恩
特瓦克羅斯（Fuente
Vaqueros）
† 1936 年死於西班牙比斯
納爾（Viznar）

———

「活著一天就受苦一
天。」

———

賈西亞‧羅卡是「二七世
代」的一員，這是一群作
家在 1920 年代集結而成
的團體，在佛朗哥徹底抹
消西班牙文化生活之前，
他們影響著西班牙文學。

多麼美麗，多麼天才，多麼激情——又是多麼不幸。錯誤的時間在錯誤的地方，賈西亞‧羅卡是同性戀，在虔誠天主教保守的西班牙是完全忌諱，即使死後多年也依舊如此。

賈西亞‧羅卡在安達魯西亞成長，這個地方更拘束、更天主教也更沒有娛樂。1919 年他前往馬德里，寫作抒情詩（很成功！），認識其他作家——以及畫家薩爾瓦多‧達利，達利比他年輕六歲，但是從二十歲出頭就是個特立獨行的人，以怪異的服飾和長髮引人側目。達利和羅卡陷入熱戀——當然祕密進行。詩人明目張膽地寫了頌歌給畫家（「啊，薩爾瓦多‧達利，橄欖色調！」），達利寫給羅卡的熱情書信很久之後才被發現（「你畢竟是這麼甜美的造物」）。柏拉圖式的愛情？沒有人知道。反正賈西亞‧羅卡在西班牙並不快樂，1929 年前往紐約，他雖然可以在紐約盡情以同性戀身分生活，但是他並不喜歡這個城市，羅卡繼續旅行到哈瓦那，在那裡受到歡迎，之後在布宜諾斯艾利斯也一樣。

他在西班牙直到 1931 年都算過得不錯，他以導演的身分和一個學生劇團巡迴鄉村省分，好把西班牙經典作家介紹給地方上的居民，他在這期間寫下他的最佳劇本，並且找到真愛：拉法葉‧羅德里哥‧拉普恩，他的秘書。這兩人是否真的發展出正式關係不得而知，拉普恩是雙性戀，常和女性譜出戀曲。

佛朗哥政變奪取政權之際，賈西亞‧羅卡逃到雙親的住宅裡，因為他批判社會，同時也因為他的性取向，法西斯黨人老早就盯上了他。1936 年 8 月 19 日，賈西亞‧羅卡被謀殺。

羅卡也是個才華洋溢的音樂家，他自行譜曲，曾寫下詩句：「當我逝去，將我與吉他埋於塵土之下」。事實上他被堆在萬人塚裡，他的遺體至今尚未被尋獲。

桑頓・懷爾德 Thornton Wilder

小城風光

Our Town

情節

格羅佛角是一個虛構的新英格蘭小鎮：這裡的一切都可親、和諧、悅目。在三幕當中，敘述格羅佛角在 1901-1913 年間的生活產生何種變化。主角是艾蜜麗和喬治。由第一幕（標題：「日常生活」）得知他們的生活（雙親、學校、運動、教堂唱詩班），以及彼此謹慎地接近，但並沒有確切的進展。

第二幕（標題：「愛與婚姻」，已經過了三年）中，愛蜜麗和喬治籌備他們的婚禮，中間穿插倒述，點出他們如何湊成一對，接著就是婚禮。

第三幕（標題：「死亡與死去」）的場景在墓園，愛蜜麗在生產第二胎時過世，她可以從死者國度回到她在世時的某一天，她決定回到她十二歲生日那天，這時她了解生命有多麼珍貴，人在世時對待生命有多麼漫不經心。但是一切都太遲了……她深受觸動地回到死者國度。

小道消息

整齣戲根本就是布雷希特的敘事劇：幾乎沒有舞台裝飾或道具，沒有布幕，觀眾可以看著工作人員換幕，還有個導演，有時一起演出，有時評論，有時也和觀眾交流。觀眾不應只是被動地觀賞，而是要從劇中學到些什麼，就這部戲而言是：個人生命雖然不重要還是要珍惜！

名言

愛蜜麗：人們可曾領悟他們所過的生活——每個、每個片刻？

導演：沒有，聖人和詩人或許能領悟——但也只到某種程度。

敘事劇——上述名言可看出一二：演員跳脫角色討論情節，導演評論，給觀眾一些思考作業帶回家。

迴響

即使大眾起初因表演方式和疏離效果而有些迷惑，但是大家喜歡這部戲，在紐澤西首演後不久，在百老匯也演出成功，甚至在同一年獲頒普立茲獎，這是桑頓・懷爾德第二次得獎。

作者

桑頓・懷爾德（1897-1975）在 1927 年時就獲頒眾人垂涎的普立茲獎——以他的長篇小說《聖路易斯雷橋》，這是他身為作家的突破點。然而還不只這樣！1943 年懷爾德第三度獲頒普立茲獎，表彰他的劇作《倖免於難》（相當怪異的一齣戲，冰河時代、大洪水、原子戰爭）。眉毛相當搶戲的桑頓・懷爾德是少數能同時駕馭戲劇和散文的作家之一，他的主題通常是生命的意義，因此在文學上和財務上都很成功。

福斯金龜車 出廠	第一部 影印機	發明 原子筆	發現 核子分裂

1938
《小城風光》▷
懷爾德

讓・吉侯杜 Jean Giraudoux

女水妖

Ondine

情節

女水妖是人形水妖，已經幾百歲，當然長生不死。她住在一對漁夫夫婦那裡。

有一天，年輕帥氣的騎士漢斯路過，女水妖對他一見鍾情，非此人不屬！漢斯起初還能抗拒她，畢竟他才剛和貝爾塔訂婚。但是女水妖擁有超能力，於是獲得她想要的一切。不過水中之王有所顧忌，他認為人類總是不忠！最好保護自己，好比用一個盟約：一旦漢斯欺騙女水妖，他就必須死。沒問題的。女水妖信賴漢斯，和他一同前往國王城堡，但事情並不順利，尤其是被拋棄的貝爾塔總是阻擾她。

爭吵、壓力、過高的要求，最後漢斯投入貝爾塔的懷抱。哎呀，盟約。漢斯必須死去，但是女水妖試著拯救他，於是她捏造自己的緋聞，有句話是這麼說的：「我先不忠，所以盟約也就不算數。」但是水中之王有所察覺，漢斯還是必須死去，女水妖無能為力。女水妖喪失記憶（自殺根本不是選項），回歸水中家族。

小道消息

注意，隱喻！故事也可以做政治詮釋——道別德法同盟，1939 年時，作者認為兩國同盟已經沒有未來可言。

大同小異

安徒生的藝術童話《小美人魚》的情節異曲同工，一點都不奇怪，這兩位作家都是取材自德國浪漫時期作家穆特・福開於 1811 年發表的同名記述小說。

今日呢？

大部分觀眾所知的《女水妖》是歌劇版本，甚至有兩個，一個是 E. T. A. 霍夫曼的版本（1816），另一個是阿貝爾特・洛爾青的版本（1845），另一個比較為人熟知的版本是芭蕾舞劇，由漢斯・維爾納・亨徹作曲（1958）。

作者

讓・吉侯杜（1882-1944）是德國文化的摯友——至少到 1930 年代。他研讀德語文學，在外交部擔任外交官，公餘是作家。

吉侯杜寫長篇小說，當時就幾乎沒有讀者，今日則為人所遺忘。他的劇作比較成功，他喜歡改寫古典或聖經題材，將之轉化成適合現代及衝突性的作品（1935 年的《特洛伊戰爭沒發生》，1943 年的《所多瑪與蛾摩拉》）。這些劇作使他在法國成為兩次世界大戰中間最重要的作家之一，他在德國比較沒有名氣。

西班牙內戰結束	第二次世界大戰爆發	

1939
《女水妖》
吉侯杜

貝爾托特・布雷希特 Bertolt Brecht

勇氣媽媽和她的孩子們——三十年戰爭時期的編年劇

Mutter Courage und ihre Kinder. Eine Chronik aus dem Dreißigjährigen Krieg

情節

女商人安娜・費爾靈在三十年戰爭期間拖著篷車跟在軍隊的後面，她在非常危險的情勢下，把麵包帶到被佔領的里加出售，因此獲得「勇氣媽媽」的別名。勇氣媽媽從戰爭賺了不少。

但私生活方面就沒那麼好了：先是她的長子艾利夫從軍，比較小的兒子史衛澤卡斯被俘虜。勇氣媽媽這回討價還價有點超過，交涉贖金的時間長到一切都太晚：史衛澤卡斯被槍決。

多年之後（戰爭一直一直持續），她喑啞的女兒卡特琳被襲擊和施暴，她的臉上於是留下疤痕，結婚生子已然無望，她沒有其他選擇，只能和母親跟著戰爭前進。接著她卻做出勇氣之舉：卡特琳注意到士兵即將襲擊哈勒市，她就爬到一座穀倉屋頂上，大聲擊鼓警告居民，她卻因此被射殺。

勇氣媽媽後來上路尋找長子艾利夫，她還不知道長子也已經死亡——他偷襲一戶農家，於是被處決。

名言

> 戰爭只是交易。

勇氣媽媽的告白，同時也是布雷希特的坦白直言：批評那些想從第二次世界大戰獲利的骯髒企業。

疏離效果

布雷希特寫作《勇氣媽媽》時也沒省略他知名的疏離效果（請見第 140 頁），舉幾個例子：每一幕之前都有簡短的劇情說明，但是情節一再被歌唱打斷（不是為了增進氣氛，而是提出新的質問），演員轉向觀眾訴求，雙重情節（兩條故事線平行），舞台背景簡略，照明非常清楚。

就是不要激發認同，一刻都不放鬆，觀眾要保持專注，隨時學習。

迴響

首演在蘇黎世舉行，布雷希特無法親自到場參與，因為他正流亡到芬蘭。但當他看到劇評，他並不滿意。顯然並非所有的人都理解勇氣媽媽不是受害者，也不是受難的母親角色，相反地是必須被批判的角色，因為她畢竟支持戰爭。

布雷希特於是把女主角改得負面一點，並且要求只有他的妻子海蓮娜・魏格才可以擔任勇氣媽媽一角。結果：1949 年，這部戲在柏林首演，獲得眾人歡呼的大成功。布雷希特為接下來的演出制定「樣板手冊」，他在手冊裡寫下詳盡的指示，說明這部戲以後要如何演出。

布雷希特
宗師

★1898 年生於德國奧格斯堡
†1956 年死於東德東柏林

「改變這個世界，世界需要改變。」

湯瑪斯‧曼和布雷希特看對方不是那麼順眼，但是湯瑪斯‧曼還是讀了比較年輕的布雷希特的作品，他表示：「看看這傢伙，這個討厭鬼可有才華。」布雷希特得知之後表示：「我其實一直都覺得他的短篇小說很好看。」

這位知名的德語作家原名歐矣根‧貝爾托特‧佛利德里希‧布雷希特（Eugen Berthold Friedrich Brecht），大家叫他歐矣根，直到他在十八歲時發表第一首詩，他用的是第二個名字貝爾托特。

他這時期寫下許多劇本，都沒有上演。他在女性這方面比較順利：到處談戀愛，樂得同時進行——是個情聖，終生都是。

布雷希特在柏林認識舉足輕重的知識份子，里翁‧福依希特萬格成為他最大的支持者，但還是花了很長一段時間，他的作品才得以搬上舞台。1922 年上演《夜鼓》，大獲成功！布雷希特終於算是個角色。他寫個不停：劇作（例如《三文錢歌劇》）、歌曲、詩、長篇小說和短篇小說。私生活方面，他試著釐清自己的女人情史，瑪麗安娜‧佐夫因他第二次懷孕並流產之後，他和對方結婚（他的另一段情史已經於 1919 年為他帶來一個孩子）。不久之後，他結識了海蓮娜‧魏格，她也很快就懷孕了，他在三年之間有過許多女人和情人，然後他和瑪麗安娜離婚，1929 年和海蓮娜‧魏格結婚（不久之後又有兩個新的情人，作家瑪格麗特‧史蒂芬以及攝影家露特‧貝爾勞）。

納粹奪取政權之後，左派的布雷希特不得不和家人逃離德國。幾經繞道之後，他們抵達丹麥，停留在此五年。布雷希特在丹麥寫下《伽利略傳》，也為移民雜誌寫文章。1941 年他移民到美國，但他一點都不喜歡美國，在大戰結束後就回到歐洲。他先是住在瑞士，最後移居東柏林，他和海蓮娜‧魏格在東柏林成立柏林劇團，從 1954 年起在造船堤劇場演出，布雷希特這時也在國際間聲名躍起。

他在兩年之後逝世，年僅五十八歲就死於心臟衰竭。布雷希特一生當中曾為自己想出多種墓誌銘，其中包括：「此處長眠 BB，實際又惡質。」但事實上只有一塊樸素的墓碑，上面刻著他的名字。

約瑟夫·凱塞林 Joseph Kesselring

毒藥與老婦

Arsenic and Old Lace

情節

瑪爾塔和艾比姊妹是一對可親的老婦人,她們住在布魯克林的房子裡,供應客人接骨木酒。和她們一起住在房子裡的還有發瘋的侄子泰迪,深信自己是羅斯福總統。另一個侄子莫提瑪是個劇評家,才剛訂婚,去度蜜月之前,他想再拜訪姑姑們一次。

瘋狂的故事由此展開:莫提瑪在一個箱子裡發現一具屍體,他震驚不已,詢問姑媽們之後才得知,她們經常用毒藥混合物(接骨木酒!)在街角偷偷殺害年老男性,屍體被埋在地下室──由泰迪協助,但是泰迪在精神失常狀態下深信自己挖的是巴拿馬運河。

啊～～!莫提瑪十分錯愕,因為他不想把家人交給警察,就先在精神病院為泰迪找到收容處所,在他離開房子後不久,他的兄弟喬納森前來,同行的還有為他整型臉部的外科醫師。因為喬納森是被通緝的連續殺人犯,他帶來最後一具屍體,屍體還必須處理掉,剛好泰迪已經在地下室挖好下一個墓穴。

莫提瑪回來的時候,他還有一個麻煩,因為喬納森這時決定殺死他,情況一發不可收拾之際,警察終於到來,逮捕了喬納森。莫提瑪得以防止警察發現屍體,泰迪和姑媽們都進了療養院。幸運的,最後發現莫提瑪是被收養的孩子,也就是和那些瘋子沒有血緣關係。

名言

> 我們把毒藥加進酒裡,因為這樣比較不會被發覺。加在茶裡可不太好聞。

小道消息

由卡萊·葛倫演出莫提瑪的電影於 1941 年拍攝完成,卻直到 1944 年才在電影院上映,因為合約載明,電影必須等到百老匯公演完全結束之後才能上映,但這齣舞台劇非常成功,電影等了足足三年。

迴響

在百老匯的首演非常成功,這部戲在紐約上演長達三年半,每次都滿座。而在改拍成電影之後,這部戲更是聞名全球,各地都喜歡上演這齣戲。德西方言版本在德國也很受歡迎:Arsenik un ole Spitzen(方言發音的劇名)──在所有德西舞台都輕易令人發噱。

作者

《毒藥與老婦》使美國劇作家約瑟夫·凱塞林(1902-1967)成就一劇傳奇,作者雖然寫了 12 部劇作,但是沒有任何一部像這部黑色犯罪喜劇這般成功,就連一點點邊都沾不上。

尚－保羅・沙特 Jean-Paul Sartre

蒼蠅

Les mouches

情節

也是一部改寫希臘阿特里德家族神話*的劇作：俄瑞斯忒斯回到家鄉阿爾戈斯城，他的父親阿伽門農被妻子克呂泰涅斯特拉及其情夫埃癸斯托斯謀殺，這一對兇手畢竟還是有些良心不安，袖手旁觀的人民也有愧於心，整座城都被朱比特所降下的蒼蠅瘟疫所籠罩（蒼蠅＝悔恨的象徵）。

俄瑞斯忒斯就在這時回到家鄉，一下子就被他的姊妹厄勒克特拉說服進行復仇，他謀殺了母親和她的情夫。現在輪到厄勒克特拉良心不安，責備俄瑞斯忒斯，朱比特要他承認自己的罪，反悔謀殺舉動，之後他還可以成為阿爾戈斯的國王。但是俄瑞斯忒斯沒有這麼做，他並不後悔自己的行為。他向人民說明，這時候不應再有任何責備，然後離開阿爾戈斯，蒼蠅就隨他而去。

小道消息

和沙特其他的作品一樣，這是部典型的思想劇。他總是樂於傳達自己的世界觀：身為存在主義的「發明者」，他認為人類必須對自我負責，沒有神的存在，人可以自行決定得福或者招禍，在這部戲中，俄瑞斯忒斯最後自由了，因為他反抗任何權威，自己做出決定，並且承受後果。

迴響

首演是在納粹佔領下的巴黎，審查機關並沒有看出沙特想以他的俄瑞斯忒斯版本號召反抗，不過這部戲也並不特別成功。

作者

尚－保羅・沙特（1905-1980）尤其在戰後可說是法國知識份子代表，他（相當艱澀）的主要哲學著作《存在與虛無》，是每個大學生必備的一本書，他的作品在各個舞台上演。1964 年獲頒諾貝爾文學獎，但是他拒絕受獎。沙特和西蒙・波娃的情史直到今天還是令人著迷：這兩人未曾同居，彼此用敬語，和其他人譜出戀情（也常兩人同時追求同一人），保持五十一年的伴侶關係，直到沙特死亡。

*譯註：這個家族的成員之一就是前文介紹過的克呂泰涅斯特拉。

透過核分裂
獲取能源

《白色聖誕節》
（克羅斯比）

華沙種族隔離區
起義

1943
《蒼蠅》 ᴰ
沙特

特別精選
快速瀏覽戲劇作品

貝爾托特・布雷希特
Bertolt Brecht

伽利略傳
Leben des Galilei

劇情描述伽利略死前三十年的故事，也就是從 1609-1642 年。伽利略新發明的望遠鏡讓他得以證實哥白尼的理論：地球繞著太陽旋轉！教會可不喜歡這樣的新發現，伽利略被迫撤回他的論點，否則將逐出教會，酷刑伺候。

他隱居鄉間，被教會監視，但是他偷偷寫下《論兩種新科學及其數學演化》，並且托付給他的學生安德雷・薩爾提，把書走私到國外。伽利略的生命總結可說苦澀：

「我背叛了我的天命。」

敘事劇＝觀眾們啊請思考！事關科學家的道德責任，原子彈被投擲到廣島之後，布雷希特修改這部劇本，加重了伽利略最後的自我責備。

尚－保羅・沙特
Jean-Paul Sartre

無路可出
Huis clos

名言「地獄即他者」就出自這部戲，這句話可以用在不同地方，有時配上深深的嘆息，或是擺出一張無動於衷的臉。

劇情涉及三個人，他們死後聚集在一個封閉空間（＝地獄）：艾絲泰（富裕有魅力）、伊內絲（女同志、知識份子、郵局職員）和卡頌（懦弱、記者），卡頌虐待妻子，伊內絲涉及一個名叫佛羅倫斯的堂兄弟之死，她於是用瓦斯毒死自己，艾絲泰第一謀殺親生的孩子，其次逼得情人自殺。

總之，他們三人都有足夠的理由墮入地獄，在這個封閉的空間裡有點暖熱，除此之外看不到煉獄的火焰，因為：地獄即他者！這三個人彼此折磨，伊內絲想要艾絲泰，艾絲泰卻對卡頌有興趣，卡頌又想爭取伊內絲的認可，沒有人少得了其他兩人，但也互相處不來。看來不可能逃離，但是門突然打開了。然後呢？擔心這是個陷阱，於是三個人都留在原地。

田納西·威廉斯
Tennessee Williams

玻璃動物園
The Glass Menagerie

敘述者湯姆說起他在聖路易度過的青年時期：父親離開家人，母親阿曼達絕望地想為行走稍有不便的女兒羅拉找個丈夫，湯姆要找一些適當的候選對象，就邀請他的同事吉姆來吃晚餐。然而一切徹底失控，起初羅拉很開心，甚至接受吉姆邀舞，但是吉姆不小心打破她玻璃動物園裡的獨角獸（象徵！玻璃獨角獸＝脆弱的羅拉——最後二者都破碎）。後來揭露吉姆其實已經訂婚了，羅拉陷入憂鬱，阿曼達責怪湯姆，湯姆於是離開聖路易。

庫爾特·葛茲
Curt Goetz

蒙特維德歐之屋
Das Haus in Montevideo

特勞果特·內格勒有一打孩子，在一個德國小城過著虔誠的生活。他的姊妹因為有個私生子而受到他的排擠，當她去世，特勞果特的女兒阿特蘭塔就繼承她在烏拉圭蒙特維多的房子。

然而，他的姊妹還以另一種方式報復他：她的錢（75 萬美元）將留給她所成立的單親媽媽基金會——除非有家族成員處於相同境地。阿特蘭塔想結婚的時候，特勞果特的道德觀開始動搖，如果她在婚禮之前就⋯⋯？他的妻子很快打消他腦袋裡的妄想，但是後來發現，內格勒夫婦的婚姻根本無效，因為他們在一艘太小的船上結婚（容不下證人），十二個孩子都是非婚生子——母親獲得所有遺產！

佛多里柯·賈西亞·羅卡
Federico García Lorca

貝爾納爾達·阿巴之家
La Casa de Bernarda Alba

貝爾納爾達·阿巴對五個女兒的管教非常嚴格，她們不許走出家門，只能靜靜地坐在嫁妝旁邊做女紅。女僕彭琪亞偶爾告訴她們村子裡的瑣事。只有最小的女兒阿黛拉試著違抗父親：她私會本來要娶長女的佩佩（長女是貝爾納爾達第一段婚姻生下的，繼承了遺產）。另一個姊妹瑪提里歐不巧也愛上佩佩，而且還向母親說阿黛拉的壞話。貝爾納爾達開槍射擊佩佩，但只讓他受到輕傷。阿黛拉以為情人已死，於是上吊自殺。貝爾納爾達命令所有的人三緘其口。

第二次世界大戰
結束

1945

約翰·普利斯特里 John B. Priestley

探長到來

An Inspector Calls

情節

整部戲的場景都在畢爾靈家的客廳，1912年的某個晚上，正慶祝女兒雪拉和傑拉德·克拉福特訂婚，突然間門鈴響起，按鈴的是探長庫勒，他為調查案件要詢問在場的人。案情是有個年輕的女孩愛娃·史密斯喝下消毒藥水自殺。

庫勒先後訊問家族成員，發現每個人都涉及這樁不幸事件：工廠主亞瑟·畢爾靈解雇了幾個女工，她們威脅要罷工，而愛娃就是其中之一。雪拉從照片上認出後來擔任女售貨員的愛娃，雪拉曾對她提出客訴，愛娃於是又失去在精品店的工作。最後傑拉德·克拉福特承認和愛娃曾有一段情，雪拉於是解除婚約。愛娃不期然懷孕，她求助於一個慈善組織，慈善組織的理事長不意外的是畢爾靈太太，她拒絕了愛娃，理由是：孩子的父親應該負起責任，孩子的父親（驚喜！）正是她的兒子艾力克。

探長庫勒離開房子，全家人深受打擊地留在原地。但當畢爾靈太太發現，警察單位根本沒有一個叫做庫勒的探長，也沒有發生自殺案件，他們都鬆了一口氣。唯獨雪拉和艾力克還是覺得難辭其咎，因為他們確實是犯了錯。

高潮最後才出現：警方來電表示，有個探長正前來調查，因為有個女孩喝下消毒劑自殺了。

名言

傑拉德：我們畢竟是正直的公民而非罪犯。

探長：這兩者之間的區別通常並非如您所想的那麼大，人們經常不知道界線何在。

中產階級社會的道德觀尚未完全褪色，他們依舊自覺比較高尚，拒絕負起責任。

迴響

這部戲在莫斯科首演，之後征服歐洲各主要城市的舞台。1950 及 1960 年代卻已經顯得過時，主要在小型劇場演出。但是後來又重新獲得關注，被視為某種社會主義宣言：抨擊富裕階級的虛假友善，他們利用、批判他人，自以為有權決定誰值得獲得慈善協助。史蒂芬·達德利於 1992 年的演出版本獲得許多獎項，其中包括勞倫斯·奧立佛獎的最佳復排戲劇。

作者

約翰·普利斯特里（1894-1984）以長篇小說《好夥伴》聞名，直到四十歲左右才開始寫劇本，很快就成為最重要的英語劇作家。他知名的劇作《探長到來》在 1944 年大戰冬天的一個星期之內完成。在英國，這部劇作是文學課程的一部分，也是中學畢業考的考試材料。

卡爾‧楚克邁爾 Carl Zuckmayer

魔鬼將軍

Des Teufels General

情節

聰明的將軍哈拉斯熱愛飛翔，雖然他知道如此一來他就支持了他其實反對的納粹政權。他毫不掩飾自己對納粹的厭惡，甚至提供他個人的飛機拯救了一個猶太人。

哈拉斯自以為不會受到連累，但蓋世太保早就盯上哈拉斯，並對他下了最後通牒：十天之內，他必須查清楚他隊上的破壞行動，某人將對飛機動手腳，使飛機墜落。在期限的最後一天，哈拉斯發現他的主任工程師歐德布魯賀參與破壞行動，他掩飾對方的行為，駕著被破壞的飛機，墜落身亡。

名言

> 想在惡魔的地盤成為將軍，為惡魔開拓坦途的人，也必須住在地獄裡。

駕著被破壞的飛機起飛前，哈拉斯對歐德布魯賀所說的話。

小道消息

楚克邁爾的朋友恩斯特‧烏戴特是空軍的將軍，兩人相遇於 1936 年，當時楚克邁爾最後一次到柏林。烏戴特說：「我熱愛飛翔，無法自拔。但是魔鬼早晚會帶走我們每一個人。」

楚克邁爾流亡美國期間，聽聞朋友舉槍自盡的時候，他想起這些話，於是構思出這部戲劇。

迴響

在德國，這部戲是戰後最成功的一部，楚克邁爾雖然流亡在外，還是觸動時代的神經。後來楚克邁爾擔心他的作品被當作戰爭共犯的脫罪之詞，就在 1963 年禁止這部劇作再次排演，並且加以改寫。四年後，新版本首演，強調歐德布魯賀的抵抗作為。

作者

卡爾‧楚克邁爾（1896-1977）的突破之作是平民劇《歡樂葡萄園》，《寇本尼克上尉》也很成功，但是納粹禁止他的劇作上演。楚克邁爾流亡海外，先逃到奧地利，然後到瑞士，最後抵達美國。正如許多逃亡作家，他無法以寫作維生，於是在佛爾蒙州務農。戰後他得以接續之前的成就，1960 年代才逐漸過氣。楚克邁爾的作品如今被視為庸俗戲劇，是地區劇院上演的東西，或是被加以大幅重新編排。

今日呢？

比較多人知道的是 1955 年的電影版，由庫爾德‧宇爾根斯擔綱演出哈拉斯將軍。法蘭克‧卡斯托爾夫在柏林人民劇院演出的版本（1996）則參考電影和原著，結果變成一部相當錯亂的戲，情節發生在一個太空站，寇靈納‧哈福奇在第一幕扮演將軍，充滿性愛和尖叫，三個小時的典型卡斯托爾夫，但是他把楚克邁爾的劇作拉到現代。

田納西‧威廉斯 Tennessee Williams

慾望街車

A Streetcar Named Desire

情節

布蘭琪‧杜布瓦出身好世家，她和妹妹史黛拉在美國南方農莊成長，但是農莊必須被拍賣，而布蘭琪後來也失去教師工作，於是她動身前往紐奧良，史黛拉和丈夫史丹利‧寇瓦斯基就住在那裡。為了抵達他們的住處，布蘭琪要搭「慾望號」街車（注意：象徵符號！）。

布蘭琪裝得高貴又有修養，毫不掩飾她覺得妹妹的生活狀況屬於小市民階級而且原始。史黛拉這時正努力改善生活，擺脫失敗家庭的樣貌，她的丈夫雖然有點肥胖（而且有時揍她），但是床笫之事順利，兩人都滿意。直到布蘭琪出現，對一切指指點點，這讓史丹利很火大，就打探布蘭琪的往事。看啊：布蘭琪有酗酒的問題，而且情史不斷，甚至包括一名學生，她因此被開除。

史丹利把這些訊息告訴他的朋友米契，他正和布蘭琪打得火熱，兩人的婚事於是告吹。史丹利強暴大姨子，他的妻子正懷著孩子。布蘭琪告訴史黛拉強暴的事，她卻不相信布蘭琪（家族已遠離現實）。最後布蘭琪崩潰——精神危機！於是被送進精神病院。終點站。

小道消息

馬龍‧白蘭度是最初運用「方法演技」的演員之一，在當時是種創新而且受到關注的方式：比較少劇場式的姿態，更自然——演員應感受他的角色。白蘭度的演出非常成功，

伊力‧卡山也就讓他擔任《慾望街車》電影的男主角，這部電影於 1951 年上映，使得馬龍‧白蘭度（和 T 恤）一舉世界聞名。

迴響

這部戲在百老匯首演是由伊力‧卡山導演，他啟用二十四歲的演員擔任史丹利‧寇瓦斯基的角色：馬龍‧白蘭度。觀眾（尤其是女性）非常興奮，在舞台上少見這麼強烈的男性吸引力。特別是服裝師的大膽點子：白蘭度穿著牛仔褲和 T 恤。現今雖不足為奇，T 恤在當時卻只被穿在襯衫底下，牛仔褲也不貼身。白蘭度因此佔盡女主角的鋒頭。

不過這部戲依舊相當成功，甚至獲頒普立茲獎。偉大的桑頓‧懷爾德（得到三座普立茲獎！），滿懷興致地關注年輕一輩的威廉斯的工作，對《慾望街車》卻不是那麼滿意，他覺得史黛拉本是個體面的小姐，卻嫁給了「史丹利這種底層工人」，使得這部戲毫不真實。

英屬印度被分為
印度和巴基斯坦

1947

《慾望街車》D
威廉斯

《瘟疫》P
卡繆

威廉斯

錯亂者

★ 1911 年生於美國哥倫布
† 1983 年死於美國紐約市

「工作是看起來像藥
品的毒品。」

田納西・威廉斯是美國最
重要的戲劇家之一，他的
情節劇充滿象徵符號，他
的主角都絕望地尋找生命
中的一席之地。

田納西——不會取這種名字吧？的確：田納西・威廉斯原名湯瑪斯・蘭尼爾・威廉斯（Thomas Lanier Williams），但是他經常到田納西州探望祖父母，連講話都有當地口音，他在大學的朋友都叫他田納西，之後就成為他的筆名。

威廉斯的真實生活和他心靈破碎的主角有許多共通點：他在拮据的環境中成長，父親毆打小孩，他的姊妹羅絲罹患心理疾病，田納西・威廉斯本身也一直幾乎墜入深淵。他的劇作經常帶有自傳色彩（好比《玻璃動物園》裡的羅拉就和羅絲有許多共同點），寫作對田納西・威廉斯而言就像種治療。

他在大學主修新聞學和戲劇學，參加著名的爾文・皮斯卡托開設的劇作家課程，在好萊塢當編劇。《玻璃動物園》起初也是電影劇本，但是被拒絕了。之後當作舞台劇本而在百老匯大獲成功，讓威廉斯在美國有所突破。但是他在國際間的名聲則是因為《慾望街車》而建立，從沒任何劇作像田納西・威廉斯那麼受歡迎，二十年間的聲名都如日中天。他的許多劇本都被拍成電影，好比《朱門巧婦》被作者認定是自己最好的作品。

四十年後，當他和演員法蘭克・梅洛的關係破裂，威廉斯開始走下坡：焦慮狀態，憂鬱，酒精，毒品。他繼續寫作，但是作品平庸，他再也無法接續之前的成就，而且從不曾確實克服他的精神危機。

1983 年 2 月 25 日，田納西・威廉斯在紐約旅館房間裡被發現死亡，被藥瓶蓋子噎死。至少正式死亡證明上是這麼寫的。

也許他的咽反射功能已經失常（太多毒品和酒精），也許他其實死於毒品過量，也可能是完全不同的原因。沒有人知道。

太棒了！
紀錄和奇聞

照明

1816

最初的煤氣燈被裝設在美國的劇院裡，視野比較清楚＝比較安靜。缺點：許多劇院被火災夷為平地。

拍拖鞋

在古代，人們並不鼓掌，而是用腳頓地。

1865 年射殺林肯之前，約翰・威爾克斯・布斯是知名的劇院演員。

林肯

了不起的數字

350 000 斯托特貝克戲劇節是德國最成功的露天劇院：每年有 350,000 個訪客來到呂根（Rügen）。

20 000 威廉・莎士比亞在他的劇作裡使用大約 20,000 個字——其中 1,500 字是他自行創造的。

4 000 世界上最大的室內舞台（4,000 平方公尺）是位於美國雷諾的獅子山大酒店劇院。

直立在墓穴裡

伊莉莎白時期的劇作家班・強生垂直地被埋在西敏寺裡，可能是因為他沒有足夠的錢買一塊適當大小的地。

漫長的暫停

全世界最知名的受難劇在上阿瑪高（Oberammergau）上演，但是每十年才演出一次，由村民自行擔綱演出！

古老希臘人

① 西元前 534 年，狄斯比斯（Thespis）是第一位悲劇詩人和演員。

戲劇：足球＝ 3:1

每年在德國有 3,500 萬人去觀賞戲劇或音樂會——是足球比賽觀眾的三倍。

最長的一部戲　23:33:54

尤金‧尤內斯寇把《禿頭歌女》寫成循環劇，一再重頭開始演出。大部分的演出都只演一回，但是有個美國劇團演了二十五回。

領袖

獨裁者墨索里尼寫了一部有關拿破崙生前最後百日的劇作，甚至在 1932 年上演。

助力

聖維特 和
聖吉內修斯

這兩位三世紀的烈士是戲劇的守護聖者。

紀錄

阿嘉莎‧
克莉絲蒂

她的《捕鼠器》創下最長不中斷上演的劇作紀錄，從 1952 年開始，每天都在倫敦上演。*

噓聲！

唯一的「男同性戀鬼魂」在（倫敦）皇后戲院作怪，會捏俊男的屁股！

＊譯註：根據官方網站 https://uk.the-mousetrap.co.uk/，2020 年的新冠肺炎使得此一傳統中斷。

沃夫岡・波歇爾特 Wolfgang Borchert

大門之外 —— 一部沒有劇院想上演，沒有觀眾想看的戲

Draußen vor der Tür. Ein Stück, das kein Theater spielen und kein Publikum sehen will

情節

這是一個戰爭返鄉者的故事。貝克曼被俘虜三年後，從西伯利亞回到家鄉漢堡。衣衫襤褸、瘦弱、被射傷，而且必須面對自己的家已經不存在的事實。

他的妻子投入別人的懷抱，未曾看過的孩子已經死去，雙親開瓦斯自殺，貝克曼不知何去何從。他想淹死自己，但就連易伯河也不想要他，他被沖上岸，有個女孩帶他回家，但是女孩的丈夫一回來，貝克曼就又必須離開。

他去找從前的長官——在戰爭中，長官把二十個男人的性命交給他負責，其中十一個死亡。貝克曼每晚夢到這些人的家屬質問他：我的父親、我的兒子、我的兄弟、我的未婚夫在哪裡？長官應該要負起責任，但他卻只是笑，推卸自己的罪責，希望盡可能不再想起。

戲劇以貝克曼的獨白結束，並且絕望地大叫：「難道沒有任何人，沒有人有答案？」

名言

> 您還能活著嗎，長官，您能活著一分鐘而不尖叫嗎？

這是貝克曼對前長官提出的問題之一。

迴響

《大門之外》起初以廣播劇形式在北德國家廣播電台播出，使作者一夕成名。波歇爾特的作品正好切中戰後人心，許多聽眾從貝克曼身上看到自己的命運，但是也有些人討厭這部戲，覺得太粗糙。

在他死後一天，也就是 1947 年 11 月 1 日，這部戲在漢堡小劇場首演，演出之後，觀眾之間先是瀰漫著靜默，之後才響起如雷掌聲。《大門之外》於 1949 年在美國首演，同樣令劇評家印象深刻。*

今日呢？

光是在德國，至今共有超過 250 種編排，書籍售出超過 200 萬冊——這部戲依然是學校教材的一部分。但是文字其實並不容易理解：人物沒有名字，現實和夢境交錯，卻沒有直接的關連。可以無限詮釋這本劇作，因此這個劇本頗受德文教師的喜愛，卻常遭到學生痛恨。

如今這部戲的演出也不易理解，非常切中戰後世代的劇本如今只剩古老的感覺。

＊當時就有劇評家並非一味贊同本劇。本劇常被引用的震撼點也可能變成粗糙的手法：被批評的包括簡略的設定，以及深度陳述太少。之後批評比較集中在主角太偏向犧牲者角色，太少著墨於他也是犯行者——而且基本上太多激情。

波歇爾特
戰後作家

★1921 年生於德國奧格斯堡
†1947 年死於瑞士巴塞爾

他也寫下聞名的一份反戰宣言：「能做的只有一件事！」*

沃夫岡・波歇爾特是所謂的「瓦礫文學」（Trümmerliteratur）作者之一，其主題乃是被摧毀的城市、人民的生活困境、返鄉戰士以及罪責問題。風格手法也相對應：無彩的文字，只描述而不做價值評判。重複的片段，人物很少，沒什麼場景，侷限的敘述時間。

沃夫岡・波歇爾特和他的「反英雄」貝克曼有許多共同點，他也被戰爭摧毀，不論是心靈或是身體。戰爭奪走他的夢想，但波歇爾特還是以堅定的樂觀心態，在短時間內創作了一部令人印象深刻的作品，即使他原本想做的事情完全不同。

沃夫岡・波歇爾特在還是少年的時候就對文學和戲劇感興趣，寫下最初的作品，主要是詩，也寫劇本，但是從未曾上演。他堅定地想成為演員，也得到機會，過得很快樂——直到二十歲被召入伍參戰。

他必須上前線，到了俄國，一直生病，也一再入獄，好比因為諷刺戈培爾——破壞軍心！在德國投降前不久，他所屬的單位必須在法蘭克福對抗美軍，但士兵投降。波歇爾特成為戰俘，在五月逃亡到漢堡，筋疲力竭而且重病。他想彌補失去的時間，立即全心投入戲劇，但是他太虛弱，一再發燒，1945 年不得不住院。他開始寫作，在一個晚上就寫完記述小說《蒲公英》。文學評論家感到驚奇：這個人有著不可思議的天賦！

他在四月離開醫院，但尚未恢復健康，還是經常發燒，和雙親住在一起，終日臥床。波歇爾特還有兩年可寫下一生大作，他寫了超過五十篇短篇小說。好比《麵包》或是《廚房時鐘》——這些小說都相當抑鬱，幾十年來卻都受到德語教師的鍾愛（是短篇小說的完美範例）。

《大門之外》是波歇爾特唯一的劇作，在短短八天之內寫完，直到今日還是最重要的戰後劇作。

*這句話成為後來和平活動的箴言：「你，操作機械和在工廠裡做事的人，如果他們明天命令你，你不可再製造水管，也不要再製作鍋子，而是打造頭盔和機關槍，能做的只有一件事：說不！」

特別精選
快速瀏覽戲劇作品

馬克斯・佛里希 Max Frisch
中國長城
Die Chinesische Mauer

注意套疊形式，有框架情節、敘事劇和許多訊息：有個類似敘述者角色的「今日人」串起情節，他站在長城前面，宣布要演出一場戲以榮耀皇帝，戲中出現各個知名的人物，例如拿破崙、（謀殺凱撒的）布魯圖斯、羅密歐與茱麗葉、哥倫布以及林肯。

這些人物都戴著面具，說著各角色的台詞，「今日人」做出評論，把一切都扯上剛起始的原子時代。劇情間歇出現幾個中國人：皇帝、他的女兒、一個王子，以及一個啞巴賣水人。「今日人」發表演說，警告可能發生原子戰爭，皇帝顯然毫不知情。最後發生起義，皇帝被推翻，但是顯然新的擁權者一樣獨裁地統治。權力和壓迫的循環。

馬克斯・佛里希從 1945 年 11 月開始寫作這部戲劇，就在原子彈轟炸廣島（8 月）之後幾個月。他所關注的主要是知識份子（＝今日人）的無力，以及歷史的無意義。

尚・惹內 Jean Génet
女僕
Les bonnes

怪異的角色遊戲：女僕克蕾兒和索琅因地位低下，以及對依賴女主人維生而苦惱。為了填補生活不滿，她們玩起極端的「女僕與小姐」遊戲：克蕾兒扮演女主人，索琅扮演女僕。遊戲變得有些施虐受虐，雙方彼此羞辱和壓迫。現實當中，兩個女僕早已謊報讓主人被關進監獄，這時又想毒死女主人。但是沒有成功，於是升級她們的變態遊戲，打扮成女主人的克蕾兒強迫扮演女僕的索琅把下了毒的茶端給她，好從她有如「發臭娃娃」的生存狀態中解脫。克蕾兒最後喝下毒藥，索琅自行投案。

貝爾托特·布雷希特 Bertolt Brecht
高加索灰闌記
Der Kaukasische Kreidekreis

序幕是兩個集體農場爭奪一個山谷，達成協議，觀賞灰闌記這部戲。
省長阿巴西威利在暴動中被殺，他的妻子娜塔麗亞得以逃脫，卻留下了小兒子密薛。女僕古魯雪帶著這孩子到她兄弟的農莊，為了不要像個未婚生子的母親，她和一個病得快死去的農夫結婚，他卻出人意料地很快恢復健康。這對古魯雪的愛人西蒙來說可是個壞消息，他只得失望地離去。接著受省長夫人所托前來尋找孩子的士兵現身，他們帶密薛到首都，讓那裡的法官判決孩子屬於誰。這時，著名的灰闌測試一幕上演。兩名婦人都試著把孩子從圈子拉向自己，古魯雪拒絕傷害孩子，因此證實她的母愛。法官把孩子判給她，並且判她與農夫的婚姻無效，使她得以和西蒙（已經原諒她）結婚。
這部戲改編自中國寓言，布雷希特把場景轉移到高加索——當然有個框架情節，也就是序幕。布雷希特加進這一幕，好引發疏離效果。

尚·阿諾伊 Jean Anouilh
美狄亞
Médée

尚·阿諾伊喜歡改編其他作家的素材，尤其是古希臘的材料。他的美狄亞雖然生活在某種篷車上，她就是用這輛車和伊阿宋一起逃離科爾基斯，不過除此之外，作者相當忠於歐里庇德斯的劇本：
美狄亞要離開科林斯，因為她的丈夫伊阿宋想娶國王的女兒克蕾歐莎。可想而知，美狄亞非常憤怒——她毒死克蕾歐莎和她的父親克瑞翁，刺死自己的孩子。但是最後不是搭著飛龍戰車離開，而是點燃自己的車子，並且讓自己被燒死。伊阿宋決定忘記這一切，放眼未來。

阿爾貝‧卡繆 Albert Camus

戒嚴

L'état de siège

有顆彗星讓卡地茲的人們陷入不安——是即將發生不幸的跡象嗎？省長命令，任何人都不許談論這顆彗星，這時瘟疫（＝穿著制服的胖男人）和尖刻的秘書（＝死亡）前來，奪走權力，省長被驅逐，城門被鎖起來，男性和女性被迫分開。新的獨裁者禁止任何生活娛樂，所有的居民都聽命，除了年輕的醫生迪亞歌，他為了摯愛維多莉亞奮戰，和擁權者談判，最後他犧牲自己，換來全城的自由，瘟疫和死亡離去，原來的省長回歸。

當然是比喻所有的獨裁者，呼籲個人在這種情況下奮起抵禦。可惜劇評家不喜歡這部戲，卡繆平靜地接受排斥，但仍捍衛他的《戒嚴》，據稱這是最像他的一部作品。

阿爾貝‧卡繆 Albert Camus

正義者

Les justes

俄羅斯，1905 年：五個革命人士想殺死大公，卡里亞耶夫本來負責丟擲炸彈，但是他看到馬車裡有兩個孩子便住手。他的革命夥伴明白他何以猶豫，只有史蒂凡能接受犧牲孩童。

兩天後，暗殺成功了，大公死亡，卡里亞耶夫被捕。警察局長提議赦免他，只要他反省自己的行為，並供出他的夥伴。但是卡里亞耶夫堅定不移，這場暗殺在他眼中是道義之舉：「我若不死才是殺人犯。」

其他夥伴不久後得知卡里亞耶夫被吊死，他的愛人朵拉立即決定，她將是下一個投擲炸彈的人。

亞瑟·米勒 Arthur Miller
推銷員之死
Death of a Salesman

銷售代表威利·羅曼六十三歲，為同一家公司工作了三十年。他年紀越大就越看清美國夢只是虛幻，他越來越沒有績效，必須接受朋友查理的援助。

威利的兒子畢夫和黑琵也不那麼符合他的期望，畢夫曾經是個成功的足球員，但自從他發現父親有另一個女人，整個人完全懈怠，只顧著和威利爭吵。畢夫的兄弟黑琵的工作並不好，也沒有任何野心，痛恨主管，出於沮喪勾引主管的太太。威利的妻子琳達就是個和藹的人，照顧丈夫，對真實情況一無所知。

威利最終被開除的時候，畢夫強迫他認清並接受現實。威利卻依然相信自己，最後一次扮演美國英雄：他策劃假車禍，自殺身亡，好讓畢夫獲得保險金，使他在工作上終獲突破。

艾略特 T. S. Eliot
雞尾酒會
The Cocktail Party

拉薇妮亞邀請大家參加雞尾酒會，她本人卻因缺席而成為焦點，她的丈夫愛德華太尷尬了，他偷偷告訴一個不認識的賓客，拉薇妮亞已經離開他。但很明顯地，愛德華想給自己的婚姻再一次機會。陌生的賓客承諾會協助他——多麼神祕……第二幕，愛德華去找大名鼎鼎的心理治療師亨利爵士，結果——驚喜！他就是那個陌生的酒會賓客。而且，哈！拉薇妮亞本來就是他的患者。亨利爵士的確成功地讓兩人言歸於好。第三幕發生在兩年後：愛德華和拉薇妮亞又邀請大家參加雞尾酒會，而且兩人顯得非常滿意生活。

名言

地獄就是我們！

這部戲使得詩人艾略特也以劇作而知名。在愛丁堡國際藝穗節首演，《雞尾酒會》在百老匯尤其成功。亞歷·堅尼斯扮演亨利爵士，使這部戲獲得一座東尼獎。

蘭尼埃三世成為摩納哥親王	發明咖哩腸	第一座SOS兒童村	第一個利樂包	魔鬼氈獲得專利

阿嘉莎·克莉絲蒂 Agatha Christie

捕鼠器
The Mousetrap

情節

莫莉和吉爾斯·拉斯東在郊區開了一家旅社，在做最後準備的時候，他們聽到收音機報導說有個莫琳·萊恩在倫敦被謀殺。然後第一批客人來到：克里斯多夫·韋倫（＝年輕的建築系學生，舉止怪異），波矣爾太太（＝嚴苛的年長女士），美特卡夫上校（＝退休軍官）以及凱斯威小姐。稍晚帕拉維奇尼先生加入，他的汽車陷在雪地裡。

天氣變得更糟，街道很快就無法行駛，旅館和外界隔絕。嗚～

這時卓特警官出現，他為了調查謀殺案來到倫敦，據他說被害人莫琳才剛出獄不久，她在戰爭期間把科里根兄妹收留在農場裡，並且虐待他們，其中一個孩子甚至死亡。但究竟是誰謀殺了莫琳？

毫無疑問，兇手可能就在投宿此處的客人之中！而且兇手無法逃離，啊——

很快地就發生下一個謀殺：波矣爾太太在書房裡被勒斃。事後揭露，當時就是她把孩子帶到莫琳那裡，某人正在此處進行殘忍的復仇。卓特偵訊所有住客，會是拉斯東嗎？他們倆在案發當天都在倫敦。或者是怪異的韋倫先生？

注意——答案揭曉：兇手就是卓特本人！他根本不是警察，而是科里根最年長的哥哥，凱斯威小姐是他的妹妹，妹妹認出哥哥，並告訴美特卡夫上校——他才是真正的警察，正潛入調查謀殺案。

小道消息

標題經過精心設計，阿嘉莎·克莉絲蒂借自莎士比亞的戲劇——《哈姆雷特》。在《哈姆雷特》劇中有個劇團登場，克勞迪（＝殺死哈姆雷特父親的兇手）詢問劇團要演出哪齣戲，哈姆雷特以絕佳的譏刺回答：「捕鼠器」。哈哈，根本不是，他們要演的根本不是「捕鼠器」，但是哈姆雷特就是要給可惡的克勞迪設下陷阱（其餘情節複雜，無法在此細述）。

迴響

這齣戲並未影響戲劇史，但卻是好看、結結實實的偵探劇。劇評算可以，觀眾很興奮，而且長長久久。《捕鼠器》連續每天在倫敦上演超過六十年——是世界上演出最久的劇作。

此外，每次上演之後，觀眾都被要求絕不能洩露答案，媒體也要三緘其口，好讓觀眾永遠能跟著猜測。狡猾的溫斯頓·邱吉爾在中場休息的時候就已經猜到誰是兇手。

作者

阿嘉莎·克莉絲蒂（1890-1976）寫了 66 部偵探小說，除此之外還有短篇故事和劇作。她筆下的主角瑪波小姐和赫丘勒·白羅聞名全球。她的小說《無人生還》銷售量達一億本，是有史以來最暢銷的偵探小說。

尤金·尤內斯寇 Eugène Ionesco

椅子

Les chaises

情節

小島上有個高塔房間，裡面住著非常老邁的一對夫妻塞米哈米斯和波珮，兩人已經有些老糊塗。這兩人正準備一個特殊夜晚：他們等著一個發言者，他要說明波珮的遺囑——給人類的一個重要訊息。為了這件事，他們邀請了一些客人（女總統、郵差、警察、皇帝、藝術家、精神科醫師＋瘋子，以及——該怎麼說呢——染色體和屋子）。老人家歡迎他們看不見的訪客，不停地端出椅子，越來越快，越來越多。他們一邊聊著兩人的婚姻，也互相責備對方的錯誤。

一切愈形混亂，直到發言者終於到來。不知是否因為此人的到場而興奮，他們覺得正處在人生高峰，此時波珮和塞米哈米斯跌出窗戶掉進水裡。

結果發言者卻是個聾啞人，發出一些難以理解的聲音，在黑板上寫了些無法辨識的東西和「再見」，然後離開舞台。

小道消息

尤金·尤內斯寇推出的是極致的荒謬劇，一切都完全沒有意義，不真實的混亂。要是有人想進劇院學些什麼（例如從布雷希特的戲劇）或是接受啟發（就像古代）：那麼運氣可就太壞了。荒謬劇並不會提供額外效應，經過詮釋也不會產生深層意義。尤內斯寇表示，他本人都不理解自己的劇作，他等著有人能向他解說。

迴響

起初尤內斯寇找不到願意上演他的作品的劇院（也難怪……），然後他也得不到觀眾，舞台上空蕩的椅子，舞台前空蕩的椅子，巴黎觀眾還無法接受一部有關……再說一次是關於什麼？……對了，什麼都沒有的戲劇。

作者

他的母親是法國人，父親是羅馬尼亞人：尤金·尤內斯寇（1909-1994）輪流住在巴黎和布加勒斯特。第二次世界大戰期間，他和妻女移居法國，他以法文寫作劇本，幾乎沒人想看。直到 1950 年代初期，他的作品才帶來收入，並且立即成為戰後最重要的法語劇作家之一。他最常被演出的作品《犀牛》在 1959 年造成全球轟動。今日的觀眾已經習慣劇場裡的光怪陸離：所有主角都模擬犀牛——又怎樣？

今日呢？

如今劇院裡的觀眾再也不會對空無一物感到大驚小怪，何況是空蕩蕩的椅子，因此這齣戲主要受到沒什麼資金的小劇場歡迎，因為只需要三個演員和很多椅子。但是這齣戲在今日看來已經不夠荒謬，因此有幾個導演——很瘋狂！——把觀眾擺在舞台上，讓演員在觀眾席演出。看到的一片都是空椅子。

亞瑟‧米勒 Arthur Miller

熔爐
The Crucible

情節

1692 年，薩勒姆，這個位在新英格蘭的小城被清教徒拘謹且毫無樂趣的生活籠罩，牧師帕里斯狂熱地呼籲對抗邪惡。有天晚上，他正巧碰上幾個年輕女性，她們顯然在樹林裡舉行某種精神儀式，而帕里斯的女兒貝蒂和侄女阿比蓋兒也在其中。她們被發現之後就慌亂地跑開，貝蒂過度恐懼而陷入失神狀態。

一切都清楚了，這些女孩被魔鬼附身，被迫裸身起舞。

魔鬼是哪一個呢？獵巫者哈爾前來澄清這個問題，女孩們很快就誣指討厭的社區成員是女巫，是侍奉魔鬼的人，以避免受到處罰。阿比蓋兒很快就注意到，如何從這個行動當中獲益，因為她和約翰‧普羅克托曾有一段情，現在卻被他所拒。阿比蓋兒於是堅稱普羅克托的妻子依莉莎白是女巫。

女巫法庭召開，依莉莎白也被列為被告，約翰‧普羅克托感覺絕望，最後他承認了婚外情，好結束這個瘋狂事件，但是法官不相信他，他們相信阿比蓋兒的話，她在這場詭譎的鬧劇裡散發無比的說服力。普羅克托也因為妻子的關係被判死刑。

終於開始有人反對獵巫的時候，就連法官也開始起疑，他們希望被告能認罪。普羅克托拒絕認罪，被送上了絞刑台，法官必須保住顏面，於是執行死刑。

名言

> 你這傢伙記住，魔鬼再過一個小時就將墜落，上帝覺得他是天堂的裝飾。

獵巫人哈爾對普羅克托這麼說，後者質疑何以受大家敬重的瑞貝卡‧諾斯會被指控為女巫。潛台詞：無人能倖免於密告。

小道消息

1. 故事整體根據歷史事實改編，在樹林裡跳舞的女孩對嚴謹的清教徒而言是禁忌。她們被撞見的時候假裝受到攻擊，以避免受到處罰，於是不幸就開始蔓延，正如本劇所描述的，當時有三十個薩勒姆人被判死刑。

2. 和納粹以及猶太人迫害的共通點非常明顯，但是亞瑟‧米勒寫這齣戲主要在於影射美國的共產主義者迫害：1950 年代，參議員麥卡錫呼籲追捕共產主義者，《熔爐》首演之後，亞瑟‧米勒也成為嫌疑犯之一。

迴響

米勒在他的自傳對《熔爐》排演寫道：「我必須想到古老的劇場智慧，一部穿著清教徒服裝的戲還不會是大熱門。」這部戲在百老匯首演時也的確成績不佳，太冷靜，太少激情，太無聊——就連作者本身都這麼覺得。直到兩年後重新編排才一舉突破。

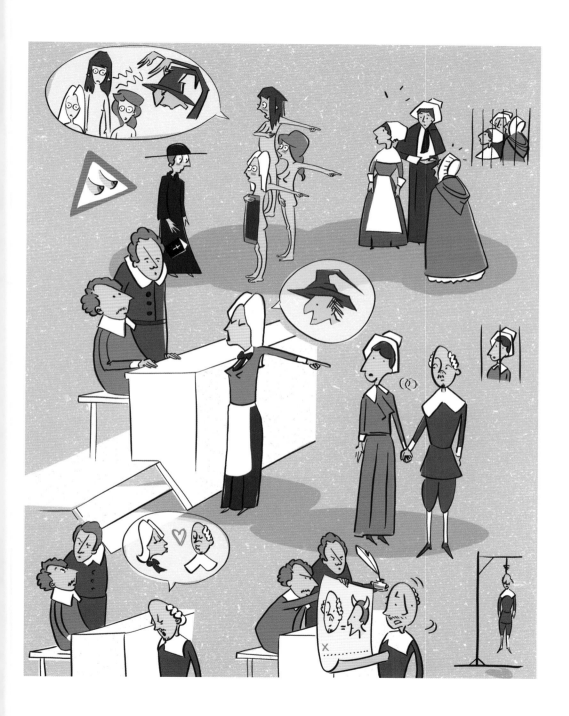

米勒

瑪麗蓮的丈夫

★ 1915 年生於美國紐約市
† 2005 年死於美國羅克斯
　伯里（Roxbury）

——

「不奮戰的人早已死
亡。」

——

亞瑟・米勒在八十九歲的
時候再次登上新聞頭條：
他的妻子過世之後兩年，
他愛上一個三十四歲的畫
家，兩人想結婚，但米勒
不久後就死亡，他的女兒
就把父親的愛人趕出去。

亞瑟・米勒是富裕猶太家庭的孩子，在紐約長大。他十四歲的時候親身經歷世界經濟危機：父親的公司破產，全家搬到布魯克林，亞瑟在學校前賣麵包，好補貼家計。

畢業之後，他試過各種工作，也寫了幾部劇本，甚至得過獎，1944 年以《天之驕子》在百老匯出道——非常失敗。但從這時起一切慢慢好轉，《吾子吾弟》上演成功，然後是大師之作《推銷員之死》。米勒在一天之內就寫完第一幕，其餘的部分在六星期內完成。劇評家和觀眾都反應熱烈，這部戲贏得普立茲獎和東尼獎。

1956 年是亞瑟・米勒的命運之年：他和瑪麗蓮・夢露結婚，只維持了五年，協議離婚時多次爭吵，米勒後來說：「我們雙方都沒找到能改變對方生命的神奇魔咒。」

同一年，他被請到「眾議院非美調查委員會」，因為參議員麥卡錫認為共產主義正威脅美國，於是設立這個委員會。米勒的朋友，導演伊力・卡山也必須在該委員會自清。為了不要危害自己的好萊塢事業，卡山說出八名共產主義者的名字，其中包括亞瑟・米勒，兩人的友情走到終點。米勒拒絕密告自己的朋友，他被判緩刑，但是判決在一年後被撤銷。

1960 年代比較平靜，米勒和攝影師英格・莫拉特結婚，寫作劇本《墮落之後》（包含了自傳式的整理他和瑪麗蓮・夢露的婚姻），這個劇本使他和伊力・卡山言歸於好，卡山導演這部戲的首演。

即使他後來的作品都不如之前成功，亞瑟・米勒還是很偉大的美國劇作家。

山謬爾‧貝克特 Samuel Beckett

等待果陀
En attendant Godot

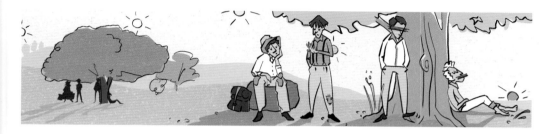

情節

兩個流浪漢愛斯特拉岡以及弗拉季米爾在一棵樹下等待某個叫果陀的人，但是果陀並未前來。兩人根本不知道何時以及為何和果陀約好見面，在等待期間，兩人有意無意地閒聊著。

不知何時又加入了兩人：波卓用繩子牽著幸運兒，發號施令。最後幸運兒必須表演跳舞和思考，以十分荒謬的獨白結束。這是第一幕。

第二幕（＝第二天）愛斯特拉岡和弗拉季米爾又等著果陀前來，幸運兒和波卓也再度路過。波卓（這時已瞎了）必須讓幸運兒（這時已啞了）牽著走。兩人都不記得前一天發生的事情。然後──驚喜！──果陀又沒有前來。

名言

愛斯特拉岡：來吧，我們離開！
弗拉季米爾：我們不能離開。
愛斯特拉岡：為什麼不？
弗拉季米爾：我們要等著果陀。
愛斯特拉岡：啊！

迴響

觀眾同樣徒勞地等待──期待劇情、意義和邏輯。奇怪的是，這部荒謬的戲劇首演卻大獲成功。也許因為每個人（導演、劇評家、觀眾）盡可任意詮釋，行家則從中看到許多文學暗示和更深層的意義，但是貝克特並未提出自己的解說。

作者

愛爾蘭人山謬爾‧貝克特（1906-1989）從1937年開始就住在巴黎，直到去世。他以法文寫作，非常失敗，總是阮囊羞澀。後來以《等待果陀》突破，貝克特當時將近五十歲，成為荒謬劇的明星。即使如此，他還是深居簡出。他1969年獲頒諾貝爾文學獎，但是他寧可留在家裡，而非參加慶祝儀式。

第一部
濾泡咖啡機　　德國贏得世界足球賽冠軍　　麥卡錫聽證會
（伯恩傳奇）　　結束

1954
《魔戒（第一部：魔戒現身）》^P
托爾金

精彩絕倫！
重要的戲劇獎

美國
東尼獎
Tony Award
自 1947 年起
🏅無／🏆最佳百老匯戲劇製作，各種獎項／🏆銀牌獎座

德國
慕海默劇作家獎
Mühlheimer Dramatikerpreis
自 1976 年起
🏅15,000 歐元／🏆最佳新劇作的作者／🏆花束和證書

英國
勞倫斯・奧立佛獎
Laurence Olivier Award
自 1976 年起
🏅無／🏆頒給倫敦西區亦即戲劇區的最佳戲劇和歌舞劇製作，有許多項目／🏆奧立佛的銅製胸像

德國
柏林戲劇獎
Theaterpreis Berlin
自 1988 年起
🏅20,000 歐元／🏆頒給對德語戲劇有卓越貢獻的單一人選／🏆花束和證書

奧地利 *
內斯特羅伊戲劇獎
Nestroy
自 2000 年起
🏅無／🏆十二個獎項，頒給對奧地利戲劇做出最佳貢獻的人／🏆奇特的金色塑像，呈現的可能是枝羽毛筆

德國
浮士德戲劇獎
Der Faust
自 2006 年起
🏅無／🏆八個項目／🏆金色獎盃，看起來像把巨大的釘書機

＊當然還要一提奧地利戲劇界的伊夫蘭之戒：戒指乃生前繼承，目前的佩戴者在遺囑中載明，哪個德語舞台藝術家將成為下一任的佩戴者。

圖例
🏅獎金｜🏆項目｜🏆獎盃｜📅日期和期限

放手一搏！
重大戲劇活動

世界戲劇節
Theater der Welt
自 1981 年起
📅 五月至七月之間，持續約兩週
每兩到三年舉行一次，每次都在德國不同城市舉辦。受邀的演出製作來自全世界。

柏林戲劇節
Berliner Theatertreffen
自 1964 年起
📅 在五月舉行，持續約兩週
不是慶典，但卻是戲劇界當年度最重要的活動。十部最佳德語戲劇被邀請參加，光是受邀就已經是表彰，還可以贏得獎項。同樣重要的：「劇目市集」，輪流針對不同主題演出劇作家的出道作品。

亞維農藝術節
Festival d'avignon
自 1947 年起
📅 七月，持續三週
尤其對歌舞戲劇有指標性，在普羅旺斯夏季，整個藝術節不僅在亞維農橋上舉行，也在城內各處進行！

薩爾斯堡音樂節
Salzburger Festspiele
自 1920 年起
📅 七月和八月，持續五至六週
不僅戲劇，也演出歌劇和音樂會。最重要的劇目：主教座堂廣場上演出《每個人》（每年都列入演出劇目中），最重要的問題：由誰演出「愛欲」？

愛丁堡國際藝穗節
Edinburgh Fringe Festival
自 1947 年起
📅 八月，持續二十五天
行家都稱之為「藝穗」。演出稍微偏門的戲劇，整個城市都是盛宴！

魯爾三年藝術節
Ruhrtriennale
自 2002 年起
📅 介於八月到十月之間，持續約六週
很多現代性表演，劇作在工業紀念地標裡上演──壯觀！（每個人都談論這個藝術節……）

弗列德里希・杜倫馬特 Friedrich Dürrenmatt

老婦還鄉

Der Besuch der alten Dame

情節

情節發生在小城古倫（地名經過刻意設定，請參考「小道消息」）。小城沒落而且財務不佳，但有其原因。百萬富婆克蕾兒・查罕納希安從遙遠的地方操控，讓她的故鄉每況愈下，她想要復仇。

她十七歲時住在古倫，當時名叫克拉拉・衛雪，懷了阿佛列德・伊尤的孩子。但是阿佛列德否認自己是父親，克拉拉必須背負墮落女孩的汙名離開家鄉。雖然她起先以賣淫維生，但是後來嫁給歐慕堤，並且繼承了龐大的財產。如今老婦人造訪老家，帶著一批怪異的人（同樣參考「小道消息」），一隻黑豹，一副棺材，以及一個不道德的提議：要是有人殺了阿佛列德，這個城市就能獲得十億元。

這算什麼？自然沒有人會這麼做！但是另一方面，古倫城居民對阿佛列德・伊尤畢竟有點惱火，就是他的錯，小城才困頓到這個地步。要是他當時沒有……其實每個人都想著那筆贈與早晚會成功，於是每個人都揮霍起來。

阿佛列德擔心害怕，試著想改變克蕾兒的心意，逃離這裡。但是最後一切都沒有用，城裡的人表決是否要接受這筆錢，結果一清二楚，民眾逐漸圍到他的身邊，越來越緊，最後阿佛列德死亡。市長拿到支票，克蕾兒啟程離去。伊尤的屍體被她帶走（手邊就有棺材）——她想把他帶到卡布里放進墓園裡。

小道消息

1. 應知的重點：這部劇作和希臘悲劇有許多共通點，甚至還有歌詠隊。除此之外，克蕾兒（富有、年老、有權力）就像女神一樣凌駕一切。還有復仇這個主題——歡迎來到奧林匹斯與哈德斯的國度！

2. 應知的笑點：設想地名的時候，杜倫馬特顯然想要來點樂趣，小城叫古倫（Güllen，即 Gülle ＝垃圾＝負面意義），壞人叫伊尤（取自英文的 ill ＝疾病），好人叫克拉拉・衛雪（意即洗淨）。再來是克蕾兒的隨從：她的前夫們默比、霍比和佐比，她的管家叫勃比，瞎眼的僕人叫寇比與羅比，嚼著口香糖的轎夫是若比和托比，每個人的名字其實都差不多，因為——注意詮釋！他們都是不重要、可調換的可笑角色。

迴響

在蘇黎世首演受到歡呼，使杜倫馬特名揚海外。世界性的成功，甚至為他帶來財富！

今日呢？

這齣戲依然受到歡迎，美好之處在於：也可以完全忽略古典悲劇的所有潛台詞，只享受一個好故事的演出。在著名的電影版本當中（英格麗・褒曼演出克蕾兒），導演伯恩哈特・威基甚至創造了皆大歡喜的結局（克蕾兒原諒伊尤，他沒死）。但是電影標題只剩「造訪」（The Visit）。

杜倫馬特
道德家

★1921 年生於瑞士科諾芬
　根（Konolfingen）
†1983 年死於瑞士諾伊恩
　堡（Neuenburg）

「永遠都不要去停止
想像世界最理性的樣
子。」

杜倫馬特也為海茲・呂曼
的電影《光天化日》寫劇
本，他覺得這部電影還可
以，但不喜歡標題，好的
結局太過不切實際。於是
他就把劇情改寫成長篇小
說《承諾》——結局比較
鬱悶。

可悲的中學生，懶惰的大學生——此外，杜倫馬特原本想
　成為畫家，但因為（錯誤地）被認定沒什麼繪畫天賦，
於是改修哲學，不久之後就開始寫作。＊

他的第一部劇作《照本宣科》失敗，下一部《盲人》也好不到
哪裡去。杜倫馬特這時和演員洛蒂・蓋斯樂結婚，兩人生了一
個兒子，很快就陷入經濟困境。洛蒂放棄自己的職業（1950
年代嘛！），杜倫馬特絕望地試著以寫作餵飽他的家人，但是
很長一段時間都必須竭盡全力才能維持。他們必須放棄位在巴
塞爾的住宅，起初搬去和洛蒂的母親一起住在畢勒湖畔。在困
境之中，杜倫馬特為報社寫連載小說，即偵探小說《法官和他
的劊子手》。這份稿費拯救了杜倫馬特一家，他們的女兒誕生
之後，他們有能力租下房子。但是他們沒預料到，這本偵探小
說卻獲得世界性成功，直到今天還是德語課程的教材主題之
一。

這時一切都有起色，不過進展還是相當緩慢。杜倫馬特寫作廣
播劇，儲蓄準備買房子，缺的就向各方借貸。他的時代終於來
臨：喜劇《密西西比先生的婚姻》受到觀眾及劇評家的肯定，
《老婦還鄉》使他終於擺脫經濟依賴（他還建了第二和第三棟
房子！）。《物理學家》和《彗星》在世界各地都很成功。

弗列德里希・杜倫馬特和馬克斯・佛里希是當時德語文學界的
燈塔，兩人是相互競爭的好朋友，以瑞士德語討論，但隨著時
間，兩人的關係變淡，杜倫馬特稍微氣惱的預言，獲得諾貝爾
獎的會是佛里希。錯了，兩人都沒獲得諾貝爾獎。這兩個偉大
的瑞士作家在短時間內相繼去世——佛里希享年近八十，杜倫
馬特近七十歲時去世。

＊杜倫馬特在伯恩上大學時住的閣樓，被他畫了許多大幅壁畫加以裝飾，今日
被當作伯恩文化機構的訪客住宿處，和機構有關係的人士可以在該處過夜。

德國電視首度播放廣告 （Persil）	《上流社會》 （葛麗絲・凱莉主演）	雷尼爾三世 迎娶葛莉絲・凱莉

1956

《克里奇的平靜日子》P 亨利・米勒	《老婦還鄉》D 杜倫馬特	《墮落》P 卡繆

尤金‧歐尼爾 Eugene O'Neill

長夜漫漫路迢迢

Long Day's Journey into Night

情節

1912 年 8 月某一天，新英格蘭的一間夏日渡假屋裡：泰榮一家又聚在一起，以詹姆斯和妻子瑪麗之間的小鬥嘴展開序幕，但是很快就看出這田園景色只是假象。詹姆斯是個有名的演員，富有但吝嗇，而且相當自戀。他的兒子詹米也是個演員，但是並不成功，酗酒，嫖妓，不斷和父親爭執。比較年輕的兒子愛德蒙嘗試當個詩人，但是病懨懨的。妻子瑪麗因為第三個孩子早夭而充滿愧疚，她生下愛德蒙之後便長時間對嗎啡成癮，此時顯然益形嚴重。

氣氛越來越糟，醫生診斷愛德蒙罹患肺結核之後，瑪麗完全錯亂，再也無法遮掩她的毒癮。詹米責怪他的父親：要是他肯花錢找個比較好的醫生，有些事情的發展說不定就會不一樣；如果他沒強迫自己當演員，詹米現在也許會比較快樂。愛德蒙也明白了：他的父親應該想著他反正會死去，於是想把他送進便宜的療養院。在這期間愛德蒙一再嘗試調解家庭糾紛——所有家族成員都被某種愛中生恨的情緒連在一起。

瑪麗受夠了一切，給自己打上一針，在午夜穿上舊的嫁衣，喃喃叨念著舊時光。生病的愛德蒙偏偏是唯一一個似乎能脫離家庭得救的人。

名言

如非必要，誰想正視生命？

愛德蒙對他的父親這麼說——這個說法適用所有家族成員。

小道消息

這部劇作開頭寫著窩心的獻詞——獻給他的妻子夏洛塔以慶祝結婚十二年。獻詞開頭是這麼寫的：「摯愛，這是我手書的一部有關往日傷痛的劇本，以血與淚寫成。」然後以一段愛的宣言結束。尤金‧歐尼爾其實曾限定這部作品在他死後二十五年方能上演，因為這部戲想當然有強烈的自傳色彩（請見右側），夏洛塔‧蒙特瑞卻在 1956 年就釋出劇本。

迴響

首演在斯德哥爾摩舉行——畢竟瑞典人最支持歐尼爾。首演成功，但是真正轟動起來是半年後在百老匯的首演。這部戲（在作者死後）於 1957 年獲頒普立茲獎，是作者的大師之作。

★1888 年生於美國紐約市
†1953 年死於美國波士頓

——
「快樂是讓人成為好人的最佳方式。」

歐尼爾為上演作品有些標準配備：古典時期的歌詠隊評論劇情，邦戈鼓強調戲劇張力，誇張的面具呈現人物的個性。創新，但是並非一直都百分之百有效。

歐尼爾可說是現代美國戲劇的創立者，他獲頒諾貝爾獎和四座（！）普立茲獎。有魅力，有天賦，但是生命充滿悲劇。

尤金・歐尼爾的童年十分不幸，或者如他本人所說：「我沒有童年。」他的父親是個病懨懨的咨詢演員，母親有毒癮，一個兄弟早年死於麻疹，另一個是酒鬼。（是的，就像在戲劇裡一樣！）

尤金二十歲出頭就結婚，也很快就離婚。他當上船員，後來當演員，最後成為記者。但緊接而來的是崩潰，歐尼爾罹患肺結核，必須住進療養院，在那裡開始閱讀——以及寫作。1920年他獲得最初的大成功：他的劇本《地平線之外》在百老匯上演，獲得許多掌聲和普立茲獎。他的下一部劇作也受到歡呼，剖析中產階級，結合心理學和社會分析，在美國戲劇史上寫下一章。

他和小說作家艾格妮斯・柏頓結婚，他們有兩個孩子。但是幾年之後，歐尼爾為女演員夏洛塔・蒙特瑞離開家人，蒙特瑞成為他的第三任妻子。從這時起越來越悲慘：1934年起，尤金・歐尼爾完全退隱，他罹患了帕金森氏症、憂鬱症和肺結核。婚姻生活不斷發生爭吵，他喝太多酒，趕走他的女兒歐娜，因為她十八歲就和查理・卓別林結婚，他第一次婚姻生下的兒子自殺，歐娜的兄弟尚恩對海洛因成癮。

即使如此，歐尼爾還是寫下令人尊敬的晚年作品，最後尤其是他的自傳式作品如《長夜漫漫路迢迢》，所有晚年作品都在他死後才出版。而有許多手稿在他死前就被他銷毀。

六十五歲時，尤金・歐尼爾在波士頓一家旅館裡死於肺結核。他最後的遺言是：「我就知道，我就知道，在一個旅館房間出生，也在一個旅館房間死去。」

特別精選
快速瀏覽戲劇作品

約翰・奧斯本 John Osborne

回首憤怒
Look Back in Anger

吉米，二十五歲的大學生，和他的妻子艾麗森住在破爛的頂樓公寓裡。吉米出身工人階級，對既得利益者的憤怒，都被他發洩在和艾麗森的爭吵當中，艾麗森的出身正是中高社會階級。有些冷淡的艾麗森無力改變清貧狀況，她忍受一切，不敢告訴吉米她已經懷孕。

她的朋友海倫娜主動告知艾麗森的雙親，她的父親帶她回家，海倫娜也告訴吉米孩子的事情，出人意外地和他產生了戀情。艾麗森流產，回到吉米的身邊，海倫娜於是離開。夫妻和好，呼，好結局！

這位年輕英國劇作家的（自傳式）首部作品非常成功，雖然劇評家起初的意見分歧。奧斯本是第一個「憤怒的年輕人」（Angry Young Men），年輕的英國作家們激烈地以作品凸顯階級差異——好比亞蘭・席利托和哈羅德・品特。

埃里希・凱斯特納 Erich Kästner

獨裁者們的學校
Die Schule der Diktatoren

有個虛構的國家實施獨裁制，很實際的是：這所學校為國家首領訓練替身，讓他們得以快速取代真正的國家首領。

獨裁者被暗殺死亡的時候，他的替身於是就位，好讓人民根本不會胡思亂想。替身其實是幕後掌權者的傀儡，獨裁者替身如果不聽話行事，下一個早就等著繼任。

但是有個反抗者溜進學校裡，第七個替代人選計畫政變！他確實推翻了前掌權者，但事後揭穿，他只是被利用了，好建立新的獨裁制。

山謬爾・貝克特 Samuel Beckett
終局
Fin de Partie

四個人聚在一個沒有傢具、非常昏暗的房間裡——歡迎來到荒謬劇場：克羅夫是盲眼且癱瘓的哈姆的僕人，哈姆坐在輪椅上，總是給克羅夫一些沒意義的任務。克羅夫從廚房把東西拿出來，把輪椅推來推去，一直說要離開哈姆。

對了，還有納格和內歐，哈姆缺了雙腿的雙親，他們坐在垃圾桶裡，隨時有東西可吃，但是幾乎無足輕重，說的話也不多。門外也是一片蒼涼，克羅夫一再透過望遠鏡從窗戶看出去。內歐在垃圾桶裡死去，哈姆敘述一個輸掉了終局的淒涼故事，克羅夫隨意站在門裡。

艾略特 T. S. Eliot
元老
The Elder Statesman

政治家洛德・克拉佛頓出於健康理由退休，開始思考起來。很多人來拜訪他，每個賓客都喚醒一段不愉快的回憶：費德里科・戈梅茲是克拉佛頓在狂野大學時期就認識的人，知道洛德之前曾撞死人，卻肇事逃逸。他本來想迎娶梅希・芒特玖依，卻違背了承諾。然後還有他的女兒夢妮卡，他只想把女兒留在身邊，惹火她的男朋友。

不管戈梅茲還是梅希都沒有指責克拉佛頓，反倒是他責備自己。他的兒子米克想和戈梅茲一起去南美，他害怕歷史重演，米克會被戈梅茲「帶壞」。於是克拉佛頓脫下面具，承認自己的行為並且悔改。大家都原諒他，他讓他們拉著，像個當之無愧的政治家一樣死去。

名言

> 這是出自悔改之心的平靜，
> 因為悔改之心源自認知真相。

馬克斯・佛里希 Max Frisch

老實人和縱火犯 —— 不說教的一堂課

Biedermann und die Brandstifter. Ein Lehrstück ohne Lehre

情節

洗髮水工廠老闆高特利普・畢德曼從報紙得知，有一群假裝成小販的縱火犯四處放火，畢德曼斥責地說：「應該把他們吊死」，但不久之後，卻讓小販史密茲進到家裡。史密茲和他的同夥艾森靈一起住進畢德曼家的閣樓。

畢德曼徒勞地嘗試擺脫他們兩人，他因為被開除的員工自殺而良心不安，因此並未告發史密茲及艾森靈——雖然他們早已拖了好幾桶汽油到房子裡。他們的意圖越明顯，畢德曼就越害怕，也就越試著說服自己一切都正常。

為了和史密茲以及艾森靈打好關係，他邀請兩人用餐，於是發生怪誕的一幕，史密茲述說他從前在戲劇界的事蹟，一直喊著「每個人！老實人！」此外，這兩個縱火犯經常說起他們的意圖，畢德曼絕望地試著把這些當作笑話。

最後房子當然就燒光了，伴隨著消防隊員歌詠隊的控訴——他們其實在整部戲中一直評論劇情。

名言

> 要是他們是真的縱火犯，你以為他們會沒有火柴嗎？

這是畢德曼在房子起火之前所說的最後一句話。他自己給了他們火柴，是他美化邪惡現實的最後嘗試。

小道消息

佛里希想用這部戲的副標題「不說教的一堂課」和貝爾托特・布雷希特有所區隔——布雷希特明顯地想教育觀眾，對觀眾說教。佛里希比較想傳達一些普遍的人間訊息，因此刻意讓情節、地點顯得非常抽象，就連人物也一樣。但是一開始卻導致錯誤詮釋，因為……

迴響

整部戲是對懦弱從犯的批判，但觀眾不巧沒這樣詮釋，反誤以為這是警惕大眾提防共產主義份子。於是佛里希為防萬一，在劇尾加了怪異的地獄一幕，可以當作是對照納粹的國家社會主義。但是後來他又刪掉這一幕，好讓這部戲不限於指涉單一國家和時期。

今日呢？

《老實人和縱火犯》是最重要的德語戲劇之一，這本書銷售超過百萬冊，其中一個原因在於德語課很喜歡用這本書當教材。出於同一因素，這部戲不能算是當代導演最喜歡的一部——好像該說的都說了（沒有其他發揮的空間）。

布魯塞爾立起原子塔

1958
《老實人和縱火犯》▷
佛里希

佛里希
追尋者

——
★1911 年生於瑞士蘇黎世
†1991 年死於瑞士蘇黎世

——
「文學凸顯某個時
刻,這是它存在的原
因。」

——
馬克斯・佛里希說過:女
人老得比較優雅。這個看
法並未阻止他一直追求比
較年輕的愛人。值得一提
的,和他一起生活到死的
女人是前情人的女兒。

馬克斯・佛里希在每張照片上都戴著黑色牛角的眼鏡,抽著煙斗,看起來嚴肅,有點市儈。很能想像他怎麼坐在書桌邊,打著手稿,或是在他的建築事務所設計獨棟的住宅。但不見得能想像他引誘美貌女性,但是他的確這麼做。而且他一生都在追尋——追尋他的天命,追尋自我。

馬克斯・佛里希大學主修德語文學,後來中斷學業當上記者。他二十三歲就寫了第一部長篇小說,緊接著是一本記述小說,故事敘述一個不知道自己想當藝術家還是平凡人的男人。佛里希非常不滿意這本書,於是排斥作家生涯。他重新進入大學攻讀建築,後來開設自己的建築事務所。但是他很快又重新開始寫作,起先只是隨興,而且是寫劇本(例如《中國長城》),於是幾乎算是違背了他的意願,他成為戰後最重要的德語劇作家。

1954 年他發表長篇小說《史狄勒》——重大突破。佛里希結束建築事務所,離開他的家庭(在他多次欺騙妻子之後)。他寫下《造物之人》和他最重要的舞台劇本《老實人和縱火犯》,和女作家英格柏・巴赫曼相戀,但巴赫曼期待佛里希也縱容她的戀情,佛里希卻很難辦到,這段關係維持不久。然後佛里希認識年輕三十歲的瑪麗安娜・歐樂,不久之後也和她結婚。

女人、情史、旅行、寫作——這就是佛里希的生活。他的寫作主題一直都是罪惡、認同、辯解以及/或者關係、婚姻和愛。也可以說他最重要的主題是他自己,而這也是評論家經常批評的一點,再加上他鉅細靡遺的日記常是他作品的基礎。

即使如此:沒有馬克斯・佛里希,戰後德語文學就會好像缺了什麼。

巴迪・霍利 死於墜機	古巴革命結束 (卡斯楚成為總理)	紐約古根漢博物館 開幕	《賓漢》 (卻爾登・希斯頓主演)	寶馬 迷你汽車

1959

《錫鼓》P 葛拉斯	《黑人》D 尚・惹內

文學時期 Ⅲ
從敘事劇到後現代

在二十和二十一世紀的戲劇界，天才和瘋子經常只有一線之隔。

敘事劇

貝爾托特・布雷希特在 1920 年代受夠了古典戲劇，所有的幻境和表演──觀眾根本不能從中學習，如此一來完全無法改變社會！

於是他想出全新的戲劇──敘事劇。觀眾在其中不斷被搖醒，如此可使觀眾不至於和角色產生同一感，或是被誘入舞台上的虛幻現實。布雷希特藉助疏離效應來達到這個目的，行家稱之為 V 效應。舉例而言，演員並不表演，而是敘述，有時也直接評論情節，或是直接朝著觀眾訴求。在最不其然之處插入音樂，有時則舉起牌子，有時投影畫面，或是播放短片。

這些都是方法，好讓觀眾注意到：這裡上演的是有教育意義的一部戲，而非娛樂戲劇。如今這種教育的出發點比較會招來訕笑，當時卻是爆炸性的手法。

荒謬劇

先不把早期幾部實驗戲劇算在內（好比《烏布王》，1896），在二次世界大戰之後，舞台上才出現真正的荒謬劇。看看會怎麼發展──尤其是法國的幾個劇作家這麼說（貝克特和尤內斯寇）。他們不只製造疏離，而是讓一切異化，異化語言、現實和登場人物，直到觀眾根本不知所云離開劇院為止。

沒有意義的對話，沒有任何邏輯，漫無目的的角色，完全缺乏張力：荒謬劇不是觀眾磁鐵，至少當時不是。如今有許多荒謬劇算得上世界文學作品，不過，今日在舞台上出現一些讓觀眾感到特別混亂的意義真空算不了什麼⋯⋯

後戲劇劇場

不管是布雷希特還是荒謬劇，雖然有各種反戲劇元素，上演的時候基本上還有劇本，到了 1960 年代就改變了，劇情？主角？主線？無所謂！原則上一切都能搬上舞台。連續場景、獨白、表演、自由聯想，《哈姆雷特機器》或《冒犯觀眾》都是後戲劇劇場的例子。

導演劇－作者劇

二十世紀末，古典戲劇完全過時。這不僅意味著出現許多新的、怪異的戲劇，也表示舊的作品經過古怪的編排。例如 2005 年在杜塞多夫，買了一張票等著觀賞莎士比亞《馬克白》的人，只能徒勞地尋找過去熟知的角色：所有的演員都裸身演出，被噴上血液和糞便。呼！去看戲變成一種冒險。哈姆雷特可能由女性扮演，艾米莉亞・加洛蒂是踩著高蹺的男人，梅菲斯托是個異形生物，這就是導演劇。有些觀眾視之為畏途，另一些則很喜愛這種戲劇。有些導演把這種戲劇當作精神錯亂的免責票券，也有些導演創造了舞台藝術。許多令人印象深刻的編排都得歸功於導演的勇氣，沒有匍匐在劇本的腳下。

和導演劇相反的是作者劇＊，忠實遵照劇本的編排，試著將一切按照作者的意圖演出，這當然也意味著服裝及佈景必須符合作者設定的劇情年代。在戲劇界，作者劇比較算是有著貶低意味的名詞，代表沒有新意，編排保守。大部分的導演都想放手一搏，創造自己特有的演出。但是特別在比較小的城市，他們經常被制止不要這麼做，寧可編排比較傳統的演出方式，免得所有的人退訂戲票。

＊不要和柏林及漢堡的「作者戲劇節」概念搞混：當代劇作家是焦點所在，而非像其他戲劇節把演出當作重心。

特別精選
快速瀏覽戲劇作品

哈羅德・品特 Harold Pinter
房屋管理員
The Caretaker

阿斯頓是個三十出頭的青年，住在倫敦一間破舊的房子裡，這間房子屬於他弟弟米克，阿斯頓要整修房子才得以住在那裡（後來才揭露他剛離開精神病院）。阿斯頓幫助一個遭到毆打的老流浪漢戴維斯之後，就給他一個睡覺的地方。第二天早晨米克得知一切，就想把戴維斯趕出去，但是給戴維斯一個工作，擔任住宅管理員。

戴維斯是個放肆的傢伙，意圖要挑撥兩兄弟——起初也成功離間。直到他拿刀威脅阿斯頓，並且罵他是個神經病，真是夠了！阿斯頓要戴維斯離開，米克站在哥哥這一邊。

哈羅德・品特寫下這部成名作品的時候將近三十歲，起初沒有人覺得這齣戲會成功，但是首演後，觀眾和劇評家都反應熱烈。品特於 2005 年獲頒諾貝爾文學獎。

黑慕特・夸亭格＋卡爾・梅爾茲
Helmut Qualtinger + Carl Merz
卡爾先生
Der Herr Karl

這部單人劇起初被拍成電影，說唱藝術家夸亭格擔任卡爾的角色，不到兩星期之後在維也納首演。在一家生活用品店倉庫裡，有個六十歲的卡爾先生述說自己的生命，大部分以維也納方言敘述。卡爾先生在 1930 年代先是個社會主義者，然後失業，之後變成納粹份子。戰爭後忙著巴結佔領勢力，一生總是這樣變換陣營。三次婚姻之後，現時住在社會住宅裡。

卡爾先生想被當成見過世面的人，卻被拆穿不過是個投機份子、自私的人、惟利是圖的小資產份子。

披頭四首次登台表演 （漢堡）	《驚魂記》 （希區考克）	避孕藥 上市	甘迺迪成為 美國總統

1960

《房屋管理員》D 品特	《梅岡城故事》P 哈波・李

愛德華・阿爾比 Edward Albee

誰怕維吉尼亞・吳爾芙？

Who's Afraid of Virginia Woolf?

兩對夫妻，數不盡的爭執——全部發生在一個夜晚。瑪爾塔（家庭主婦）和喬治（歷史教授）在凌晨兩點左右從大學宴會回到家，還等著賓客到來。瑪爾塔邀請尼克（生物教授）和他太太漢妮。真是的！喬治被惹惱，兩人都醉了，然後發生第一回爭執。

漢妮與尼克來到，每個人喝下更多的酒。喬治挑釁尼克，羞辱瑪爾塔。而瑪爾塔和喬治幻想生活中有個兒子，因為他們生不出（真正的）孩子。漢妮則假裝懷孕，好讓尼克和她結婚。一切被拆穿的時候，爭吵就更激烈了。期間瑪爾塔不時帶尼克消失在臥室裡，接著取笑他的性能力。喬治把互相毀滅的行為推到極致，宣稱（想像的）兒子發生意外而死亡。但當賓客離開，喬治安慰他的妻子——這段婚姻的希望微光。

故事情節和女作家維吉尼亞・吳爾芙沒有任何關連，劇名指涉的是童謠《誰怕大惡狼？》，在故事開頭，瑪爾塔在傻氣醉酒的情緒下唱著這首歌，並且加以變化。阿爾比這部戲因為拍成電影而聞名全球，由李察・波頓和伊麗莎白・泰勒主演。

弗列德里希・杜倫馬特 Friedrich Dürrenmatt

物理學家

Die Physiker

三名前物理學家謊稱有精神病，在精神科醫師瑪蒂達・贊德的療養院裡相遇。波矣特勒假裝自以為是牛頓的瘋子，爾內斯提表現出瘋狂版的愛因斯坦。其實這兩人是不同情報機關的情報員，他們要探查莫比烏斯，他發明「世界公式」，足以讓全人類走向滅亡。為了阻止這個公式落入壞人手裡，莫比烏斯就隱身在精神病院。每當護理師察覺病人的身分，他們就被殺害。莫比烏斯摧毀公式，並說服爾內斯提與波矣特勒繼續扮演瘋子，保守這個祕密。但是他們漏掉了瑪蒂達・贊德，她複製公式的計畫，此時試圖統治世界。愛因斯坦／爾內斯提無力地深信：「世界已經落到一個瘋狂的精神科醫師手裡。」

洛夫・霍赫胡特 Rolf Hochhuth

代理人

Der Stellvertreter

情節

1942 年夏天，親衛隊上級突擊隊領袖庫爾特・葛爾斯坦其實是祕密反抗人士，想爭取教會支持，對抗納粹黨人。他向耶穌會神父李卡多・馮塔納說出驅逐猶太人的計畫，李卡多想讓梵蒂岡公開抗議毀滅猶太人，但是教宗和大主教拒絕，表示天主教會對猶太人沒有責任，必須以外交手段進行。他們擔心如果史達林往西方推進，將使他們喪失權力……

李卡多繼續絕望地試著說服梵蒂岡採取行動，最後他甚至考慮殺死教宗，讓親衛隊背負暗殺的罪責。最後一次以教宗的榮耀所做的呼籲也失敗之後，李卡多別上猶太人的大衛之星，和一群義大利籍猶太人一起被送到奧斯維茲，代表背起教會的罪責。葛爾斯坦嘗試從集中營救出他，但李卡多想贖罪。李卡多被射殺，葛爾斯坦被逮捕。

名言

> 基督的代理人，看到「那一切」卻出於政治算計保持沉默，只思考了一天，只猶豫了一個小時，[……]這樣的一個教宗……是個罪犯。

（虛構的）馮塔納神父清楚的話語，讓（真正的）天主教會非常不悅。

迴響

在選帝侯大街柏林劇院首演，總監爾文・皮斯卡托親自編排（他把劇本精簡成一半，否則演出將長達八小時）。

掀起巨浪──天主教會斥責這是部「污衊作品」，政治家收到警訊，外國興味盎然。紙本書登上暢銷榜，電影版權售出。大部分的劇評家（還有一些戲劇界同仁）覺得這部戲的藝術價值只達中等，卻認為它所提出的質疑實屬合理。

作者

洛夫・霍赫胡特（1931-2020）第一部作品就達到世界級的成就，以《代理人》和其他以歷史為基礎的劇作奠定了紀錄戲劇。他蒐集很多資料，研讀許多文獻，以這種方式處理政治課題，好比邱吉爾在空戰當中的角色（《士兵》），法官在納粹時期的責任（《在德國的愛》），大規模裁員（《麥肯錫來了》）和兩德統一（《西德佬在威瑪》）等。霍赫胡特算是文學界的異類，其實每一部作品都引發討論。

尼爾・賽門 Neil Simon

裸足佳偶

Barefoot in the Park

情節

紐約一個寒冷的二月天：剛結婚的科麗和保羅・布拉特搬進新公寓，科麗希望度過浪漫夜晚，但是她丈夫是個十足理性的律師，必須準備案子。呃，危機逼近。偏偏這時，科麗的母親愛瑟也過來，因為她覺得寂寞。叮咚──現在連鄰居維克多・維拉斯可也站在門前，他破產了，無力支付租金，他的住處被鎖了起來──於是必須從布拉特家臥室的窗戶進到他的公寓。

維克多一直對布拉特家人喋喋不休，直到他們邀請他用晚餐為止。嗯，科麗心想，可以把愛瑟託付給他，或許能製造雙贏結局。晚餐雖然是場災難，但維克多還是提議請愛瑟去他家拜訪。他們才剛離開，科麗和保羅就開始吵架。他實在太不浪漫／太無聊／太理性！永遠不做瘋狂的事，好比赤腳在公園裡散步！科麗想離婚。愛瑟這時在維克多家過夜──哎呀，科麗覺得這太過分了！後來保羅真的赤腳走過被雪覆蓋的公園，他喝醉了，而且冷得發抖。看吧，行得通啊！老、少都有好結局。

小道消息

在百老匯非常成功，二十七歲的勞伯・瑞福擔任主角。他飾演保羅超過 1,500 次。四年後他也擔綱演出電影主角，以此建立他的全球職業生涯。

作者

尼爾・賽門（1927-2018）是二十世紀的喜劇作家，是有史以來最成功的百老匯劇作家。他寫了超過 30 部劇本，大部分也改寫成電影劇本。《裸足佳偶》是他最初成功的幾部劇作之一，緊接著是《單身公寓》（難忘的電影版，由華特・馬殊和傑克・李蒙演出），以及之後的《陽光小子》。

特別精選
快速瀏覽戲劇作品

彼得‧魏斯 Peter Weiss
馬拉／薩德
Marat / Sade

這部戲到底講些什麼，從原始的標題就看得出來：「夏倫東關懷醫院的演員在薩德先生的指導下描繪了讓‧保羅‧馬拉的迫害和謀殺案」（通常只會使用縮寫劇名）。在法國革命十五週年紀念日當天，瘋人院裡演出戲劇，由病患薩德侯爵統籌。他也親自參與演出，在劇中和馬拉進行許多討論（馬拉由一個偏執狂病患扮演）。這兩人的看法大相逕庭：馬拉認為，必須強迫人民達到幸福，以此合理化革命份子的恐怖統治；薩德則偏重個人自由。為了不要讓演出無聊，發瘋的演員們破壞情節，院長不時說出他的意見，在時間和劇情層面激烈變換，此外還有跳舞和唱歌，歌詠隊和默劇演出。

埃里亞斯‧卡內提 Elias Canetti
婚禮
Hochzeit

許多人物，複雜的關係交錯，內容涉及維也納一棟出租大樓裡的貪婪和渴望。女屋主的孫女等著祖母過世好繼承遺產，其他房客計畫如何併吞老太太的房子，房屋管理員不為病危的妻子請醫生。

二樓正在慶祝婚禮，但是非常不浪漫，因為所有參與者都受到性慾的驅動：新娘的母親覬覦女婿，新娘想要八十歲的家庭醫師，醫生則和其他非常年輕的女孩糾纏不清，凡此總總。在這種充滿情慾的氣氛當中，有個客人開玩笑地提出一個問題：要是世界就要毀滅，會為摯愛的人做些什麼？於是整個情慾流動再次高漲，直到不久後房子真的傾頹。

每個人都試著自救──毫不顧及他人。

埃里亞斯‧卡內提在 1932 年就已經寫下這部作品，三十年後才在德國布朗史威格首演，卻形成醜聞，當時甚至因為「激起性別憤怒」而被控告。狄奧多‧阿多諾於是嘗試讓人們明白，這是一部荒謬劇，亦即並非描繪現實。1981 年，卡內提獲頒諾貝爾文學獎。

愛德華・邦德 Edward Bond

拯救
Saved

倫敦一個工人住宅區：潘結識內向的林恩，林恩向潘的雙親租房子，但是和潘的戀情很快就結束。潘開始和粗暴的佛列德談戀愛，懷孕之後被拋棄。林恩照顧潘和嬰兒。

和佛列德一次爭吵之後，潘把嬰兒車留在公園裡。佛列德和朋友生嬰兒的氣，便虐待嬰兒，然後用石頭丟孩子，直到孩子死亡。佛列德被關進監獄，林恩想要照顧潘（雖然他和潘的母親正暗通款曲）。潘慢慢理解，佛列德刑滿出獄之後也不會回到她身邊。最後看起來好像潘和林恩能一起規劃未來。

因為投石場面，這部戲在首演不久之後被禁演。對藝術自由的後續討論導致英國於 1968 年廢除審查制度。

湯姆・史達帕 Tom Stoppard

羅森克蘭茲和桂頓斯坦已死
Rosencrantz and Guildenstern are Dead

有點像從另一個角度看《哈姆雷特》：羅森克蘭茲和桂頓斯坦正在前往丹麥村落的路上，可惜忘記這趟旅程的意義何在（向果陀問好！）。不知何時他們又想起來，然後又繼續荒謬下去。他們首先要讓哈姆雷特開朗起來，小心翼翼地問出點什麼，然後搭船陪他航向英國，順便帶一封信。他們得知信件內容：收件人要殺死哈姆雷特！愚蠢地，兩人卻在遭受海盜襲擊的時候，遺失了這封信和王子。

其實哈姆雷特早就擺脫海盜，並且事先把信偷換成另一封，信裡寫著要殺死桂頓斯坦和羅森克蘭茲。這中間劇團演員一直搗亂，有個演員想刺死桂頓斯坦，了不起的一幕，沒有人死掉，刀子只是道具。結尾的時候還有原始的莎士比亞對白：大使對賀雷修報告，羅森克蘭茲和桂頓斯坦已經死亡。

看或不看
幫助您下決定

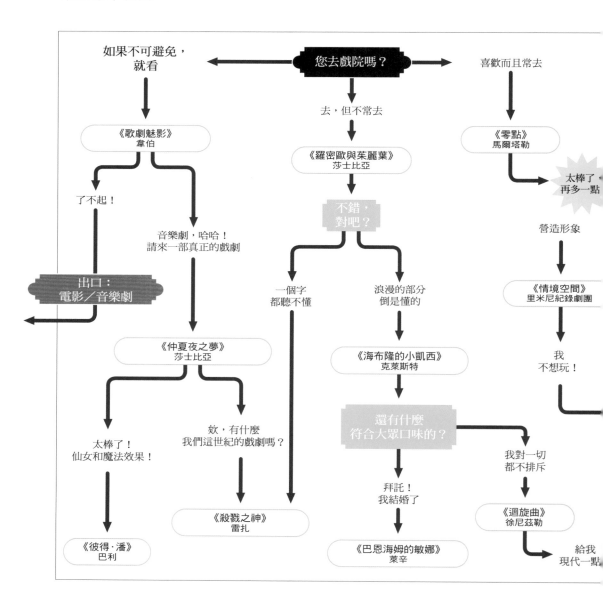

如果不可避免，就看

您去戲院嗎？

喜歡而且常去

去，但不常去

《歌劇魅影》
韋伯

《羅密歐與茱麗葉》
莎士比亞

《零點》
馬爾塔勒

了不起！

不錯，對吧？

太棒了，再多一點

音樂劇，哈哈！
請來一部真正的戲劇

營造形象

出口：
電影／音樂劇

一個字
都聽不懂

浪漫的部分
倒是懂的

《情境空間》
里米尼紀錄劇團

《仲夏夜之夢》
莎士比亞

《海布隆的小凱西》
克萊斯特

我
不想玩！

太棒了！
仙女和魔法效果！

欸，有什麼
我們這世紀的戲劇嗎？

還有什麼
符合大眾口味的？

我對一切
都不排斥

拜託！
我結婚了

《殺戮之神》
雷扎

《迴旋曲》
徐尼茲勒

《彼得‧潘》
巴利

《巴恩海姆的敏娜》
萊辛

給我
現代一點

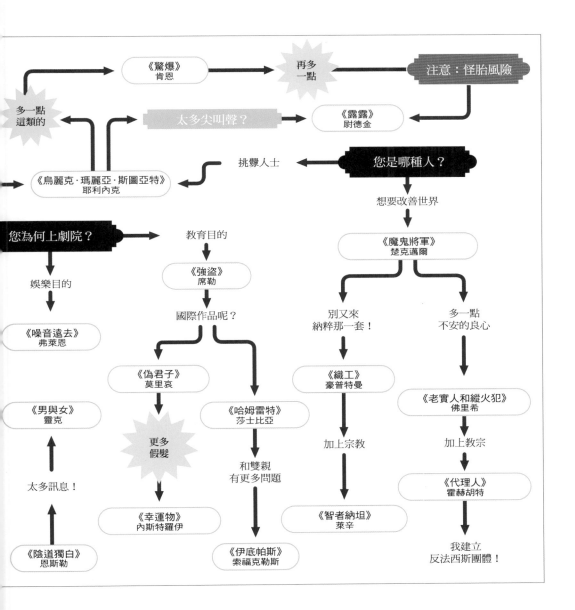

《驚爆》
肯恩

再多
一點

注意：怪胎風險

多一點
這類的

太多尖叫聲？

《露露》
尉德金

您是哪種人？

挑釁人士

《烏麗克·瑪麗亞·斯圖亞特》
耶利內克

想要改善世界

您為何上劇院？

教育目的

《魔鬼將軍》
楚克邁爾

娛樂目的

《強盜》
席勒

《噪音遠去》
弗萊恩

國際作品呢？

別又來
納粹那一套！

多一點
不安的良心

《男與女》
靈克

《偽君子》
莫里哀

《織工》
豪普特曼

《老實人和縱火犯》
佛里希

太多訊息！

更多
假髮

《哈姆雷特》
莎士比亞

加上宗教

加上教宗

《陰道獨白》
恩斯勒

《幸運物》
內斯特羅伊

和雙親
有更多問題

《智者納坦》
萊辛

《代理人》
霍赫胡特

《伊底帕斯》
索福克勒斯

我建立
反法西斯團體！

彼得・漢德克 Peter Handke

冒犯觀眾

Publikumsbeschimpfung

名言

> 您不會看到演員，
> 您的觀賞慾望不會被滿足，
> 您不會看到演出，
> 沒有上演任何戲。

這齣戲就這麼開始，然後繼續下去。因為：

情節

……沒有故事情節也沒有舞台佈景、道具、服裝——什麼都沒有，只有四個發言者，朝著觀眾說話——談論戲劇，觀眾的角色、期望和行為舉止。大部分時間觀眾只是被動接受對話，直到劇尾才轉為訓斥觀眾大約十分鐘。觀眾因此從被動的消費行為被拉出來：「我們訓斥諸位的時候，各位就不再專注傾聽而是只能聽從我們！」然後四個發言者以歌詠隊形態對觀眾說出各種斥責言語（「你們這堆死魚眼，沒用的傢伙，無神論者，反社會，行刑專家，低等人，紅色部族，盲從者，垃圾」）——交雜取自戲劇評論而劈啪落下的字彙（「你們即事件，你們活過自己的角色，你們拯救了這部戲」）。
劇尾發言者留在舞台上，直到所有觀眾全都離席。

迴響

雖然觀眾稍微顯得迷惑，克勞斯・派曼的編導在法蘭克福上演時，依然獲得許多掌聲。

劇評家的情緒高昂，總算來點不一樣的戲劇了！比荒謬劇還荒謬！而且也獲得一個響亮的新名稱：「演說劇」。因為沒有舞台動作演出，只是站在台上說話。

作者

奧地利作家彼得・漢德克（1942-）中斷大學學業以成為作家，二十三歲，頂著（難看的）披頭四香菇頭，戴著太陽眼鏡——他的舞台劇處女作《冒犯觀眾》讓他直接成為戲劇界的流行巨星。在這之前不久，他還對戰後文學的大人物們，也就是四七社（Gruppe 47）提出意見，指責他們「無能描述」。在他的劇本當中，他顯然想和布雷希特的教育劇以及紀錄戲劇有所區隔——演說劇，這是漢德克專屬，他於是成為著名的散文作家：大部分德國學生都在德語課堂上讀過《守門員的焦慮》。
1990年代，彼得・漢德克製造出政治新聞頭條，不過是負面的新聞：漢德克在南斯拉夫戰爭時的親塞爾維亞態度，以及在米洛塞維奇的喪禮中致詞，在當時都引發眾怒。

今日呢？

1960年代轟動一時，今日只顯得過時，二十一世紀的觀眾已經體驗過許多除魅的舞台表演，《冒犯觀眾》已經不再有挑釁效果。

1966	英國奪得世界足球冠軍（溫布利射門）	示威學生奧內佐格被射殺	布拉格春天	馬丁・路德・金恩被射殺	首度登陸月球
	1966《冒犯觀眾》ᴰ漢德克	1967		1968《外籍勞工》ᴰ法斯賓達	

萊納・維爾納・法斯賓達 Rainer Werner Fassbinder

外籍勞工

Katzelmacher

情節

年輕的企業家依莉莎白製造福袋，雇用外籍工人若果斯，村子裡很快升起排外敵意。依莉莎白假裝和若果斯發生感情（雖然她也只把對方當作便宜的人力濫用），同樣在依莉莎白手下工作的布魯諾忌妒起來（雖然他早就看不慣女上司）。瑪莉愛上若果斯，夢想著和他一起回到希臘。甘妲可不只夢想，而是乾脆投懷送抱，若果斯拒絕她，她就謊稱對方要強暴她，於是對外來人的恨意更加高漲。男人聚集在一起，打算揍若果斯一頓，若果斯受傷，但不嚴重，這回攻擊也不是他最後離開村子的理由。若果斯離開乃是因為依莉莎白的工廠雇了一個土耳其人，而他不想和「宿敵」一起工作。

小道消息

Katzelmacher（意即外籍勞工）是奧地利對南歐人的（老式）罵人詞語。1960 年代主要用來罵義大利的外籍勞工，因為村莊居民起初以為若果斯是義大利人，Katzelmacher就變成對他的謔稱。

大同小異

「外來人對村莊」的主題，加上寫實的語言（拜昂方言），這兩項要素出現在佛蘭茲・薩佛・克羅茲的《斯塔勒農莊》以及瑪麗路易斯・弗萊瑟於 1926 年寫下的《印果城煉獄》。法斯賓達對弗萊瑟的平民劇讚嘆不已，把自己的劇作《外籍勞工》獻給她。（法斯賓達很喜歡把作品獻給某人，也很喜歡在作品前面放上一些口號。）

作者

大家對他的認識主要來自他的演員及電影製作人的角色，但其實萊納・維爾納・法斯賓達（1945-1982）也是戰後非常重要的劇作家。1960 年代末期，他帶領集體決策的「反劇院」（antitheater），和國家劇院由上往下的決策模式相反。劇團的成員包括漢娜・席古拉（他的繆斯，幾乎他的每一部電影都由她擔綱）以及英格麗・卡文（他的親信，也曾有短暫的婚姻關係）。法斯賓達的劇作和電影緊密相扣，他從兩個領域擷取元素，然後重新加以串連。他也喜歡為自己的電影寫劇本、擔任導演、主演——而且很成功。劇情片形態的外來人故事十分受歡迎，最大的電影成就是《恐懼吞噬靈魂》（1974）、《瑪利亞・布勞恩的婚禮》（1979）及《羅拉》（1981）。電視界則挖掘法斯賓達來寫腳本，巔峰之作是改編阿佛列德・德布林的《柏林亞歷山大廣場》，分成幾部分演出。令人屏息的一生，讓他以生命付出代價。萊納・維爾納・法斯賓達死時年僅三十七歲，太多工作，太多酒精，太多毒品，令他心臟驟停。

尼克森 成為美國總統	威利・布蘭特 成為德國總理	胡士托 音樂節	美國 攻擊柬埔寨	布蘭特總理 在華沙下跪致意	RAF 紅軍 成立	搖滾樂手吉姆・莫里森 去世
	1969		1970			1971
	《教父》P 馬里奧・普佐					

特別精選

快速瀏覽戲劇作品

奧斯卡・潘尼察
Oskar Panizza

愛情委員會

Das Liebeskonzil

故事發生在 1495 年，上帝把梅毒當作懲罰——切入正題：父神（造型是咳嗽的老叟）震驚不已，因為就連教宗都寧可和情婦取樂，而非服侍教會。他想聽取瑪麗亞（虛榮、高傲、狡猾）和基督（哮喘、哭哭啼啼）的建議，想想該對耽樂的人處以何種懲罰。最後是被召來的惡魔想出點子：他和莎樂美生出一個美得難以抗拒但是暗啞的女兒，然後派她到人間，起初先讓教宗，接著是主教，最後讓所有人類都感染梅毒。

這部劇作完成於 1894 年，但隨即被禁演（就像作者其他許多作品一樣）。刻意挑起爭議的奧斯卡・潘尼察因褻瀆罪被判單獨監禁一年，之後逃亡到瑞士。在他死後，家族成員長時間都未釋出版權，使得《愛情委員會》在七十四年後才首演——完全沒有引發醜聞。

佛蘭茲・薩佛・克羅茲
Franz Xaver Kroetz

斯塔勒農莊

Stallerhof

貝琚是斯塔勒農夫家的女兒，智能發展遲緩。雙親以她為恥，犯錯時就處罰她，把她當作負擔，只有本身也是外來人的老僕人賽普關心她。他們一起去年度市集，探訪鬼屋，發生性關係，以情侶的身分示人。貝琚懷孕了，她的父親為了報復就毒死賽普的狗，趕走賽普。

漢斯・烏里希・皮倫茲杜夫
Hans Ulrich Plenzdorf

新少年維特的煩惱

Die neuen Leiden des jungen W.

前東德一個青少年的成長故事，愛德嘉・維波十七歲，一頭長髮，穿著牛仔褲，聽流行音樂，常和母親爭吵。他中斷學業，前往柏林，窩在一座公園涼亭裡，發現了一本老舊的《少年維特的煩惱》，愛上年輕（而且已經和狄特訂婚）的查莉。起初愛德嘉覺得歌德的書難以忍受，後來卻發現故事和自己的痛苦有明顯的共通點。查莉的確留在未婚夫身邊，愛德嘉沒有被藝術大學錄取。他勉強加入房屋粉刷隊，發明一種噴漆機器，在測試機器的時候被電擊致死。

達里歐 · 佛 Dario Fo
絕不付帳
Non si paga! Non si paga!

起初只是反對物價高漲的示威抗議，接著興高采烈地掠奪超市。安東妮亞也拿了許多食物回家，把東西藏在床下——她的丈夫喬凡尼卻是個守法的共產主義者。安東妮亞的朋友瑪格麗塔也拿到食物，她把東西藏在大衣底下，喬凡尼驚訝瑪格麗塔何以這麼胖，安東妮亞宣稱「懷孕」，然後立刻離開公寓。當她和瑪格麗塔回來的時候，有個警察上門尋找被搶的貨品。為了轉移警察的注意力，瑪格麗塔假裝早產，警察和女人消失在救護車裡。不一會兒，瑪格麗塔的丈夫路伊吉前來，喬凡尼責備他有關懷孕的事，路伊吉卻根本聽不懂。他們兩人一起去尋找太太們，接著發生許多極端荒誕的事：男人偷了麵粉袋，把她們裝在棺材裡偷渡出來，太太們繼續假裝懷孕，而警察誤信女人捏造的魔幻故事，以為自己瞎了，結果昏死過去。最後市民戰勝國家暴力。

湯瑪士 · 布拉旭 Thomas Brasch
可愛的瑞塔
Lovely Rita

瑞塔是個十七歲的戰爭孤兒，被一個佔領軍官兵強暴，她父母的屍體就在一旁，在戰後世界根本不知該如何自處。她開始搶劫，槍殺她的情人（他想和她結婚），因為女性同夥的謀殺案被捕。她們被判死刑。瑞塔想自殺，但是卻進入電影界，在最後一幕用棒針墮掉腹中胎兒。

名言

> 沒興趣生活的人可以工作。有理性的人只有兩種選擇：藝術家或罪犯。

湯瑪士 · 布拉旭在前東德成長，一再和政府發生衝突。他的劇作被禁演，1976 年和他的女朋友卡塔琳娜 · 塔巴赫前往西方。塔巴赫在這部戲首演時扮演女主角，當時二十三歲。

越南戰爭結束	微軟公司成立	蘋果電腦公司成立	德國婚姻權改革（終結男主外女主內婚姻形態）	
1975《非關命運》P 卡爾特斯		1976《夜訪吸血鬼》P 安 · 萊絲		1978《可愛的瑞塔》D 布拉旭

被噓下台的導演……

……以及醜聞編導

《越南論述》 1968

慕尼黑室內劇院

彼得・史坦

這齣戲之前在法蘭克福上演的時候並未引發醜聞，但是在慕尼黑，演員沃夫岡・諾矣斯在結尾觀眾鼓掌的時候為越共募資——有些觀眾和劇院管理階層大為光火，戲劇停演，導演被開除。

《奧賽羅》 1976

漢堡劇院

彼得・查德克

奧賽羅全身塗上黑色鞋油，在演出當中沾染到苔絲狄蒙娜等演員身上，觀眾的反應非常激憤——半年之後，這個演出版本受到全歐歡迎。

《莎拉・山普森小姐》 1989

慕尼黑攝政王劇院

法蘭克・卡斯托爾夫

其實只有一個演員在台上手淫——但是在 1989 年的拜昂邦就夠了：觀眾大叫「噁心」，內政部長要求停演該劇。

《馬克白》 2005

杜塞多夫劇院

約根・哥許

七個男人扮演所有角色——而且全都赤身裸體，血液、糞便和尿液橫流，開演十五分鐘後，整個舞台就已經一團糟。許多觀眾憤怒地離開劇場。一年之後，戈許因此劇獲得浮士德獎的最佳導演獎。

《約翰・嘉布里耶・柏爾克曼》 2011

柏林人民劇院

維戈爾德，維涅

易卜生晚年的劇作，演出超過八小時：刺眼、可怕、尖銳、極端。導演本身參與演出，把尿射進自己嘴裡，以及其他各種橋段。只有少數觀眾看到最後。

被噓的作者……
……以及他們的醜聞劇作

《西方世界的英雄》1907
約翰‧米林頓‧辛格
類似農夫喜劇，愛爾蘭人覺得一點都不好笑，感到受辱，因此在劇院發生騷動，最後甚至引發民族主義者和學生之間的巷鬥。

《巴登教材》1929
貝爾托特‧布雷希特等人
兩個小丑「切割」同仁——當時「切割肢體＋許多戲劇鮮血」還不是舞台標準配備，觀眾和負責單位的反應相當不安。

《太早傷心》1968
愛德華‧邦德
維多利亞女王愛上佛羅倫斯的夜鶯，給牠貼上髭鬚，把牠當僕人使喚。在英國立刻被禁演，在蘇黎世由彼得‧史坦導演：憤怒、震驚、呼籲責任相關人士，觀眾摔門離開劇院。彼得‧史坦前往柏林，獲得世界知名度。

《驚爆》1995
莎拉‧肯恩
吸出眼睛然後吃掉，接著強暴——即使身經百戰的倫敦觀眾都受不了。

《戈爾戈塔野餐》2011
羅德里戈‧賈西亞
赤身在兩萬個柔軟的漢堡麵包裡翻滾——非常現代的最後晚餐版本。特別激怒了聖庇護十世司鐸兄弟會，其他觀眾只是覺得無聊。

海納・穆勒 Heiner Müller

哈姆雷特機器

Die Hamletmaschine

情節

嗯……很難說清楚……

大約是這樣：哈姆雷特站在舞台上，前文不搭後語地說起波隆尼爾、赫瑞修和一些莎士比亞劇中的知名人物。然後談論民主、歐洲歷史、共產主義和古典時期。

然後歐菲莉亞加入，撕碎他的衣服，同樣說著混亂語句。最後她坐在海底的輪椅上，由兩個醫生用繃帶裹起來，這時她變成（或者自認為是）厄勒克特拉，詛咒全世界。

名言

> 我的想法從畫面吸出血來，我的劇碼不再上演。

這是哈姆雷特最著名的句子，還算詩意。但是也可以引用下面的句子：

> 我的母親是新娘，她的胸膛是玫瑰花園，膝懷是蛇窩。你忘卻台詞了嗎，媽媽？我來提詞……

或是引用歐菲莉亞最後所說的台詞：

> 我把我生下的世界窒息在雙腿之間。

小道消息

手稿只有九頁，是穆勒於 1977 年翻譯莎士比亞原著的時候所寫下。沒有人確實知道整部戲和《哈姆雷特》有何關係，吹噓無所不知的相關劇場人士也不明白。海納・穆勒專家至今還在苦苦解密當中。

迴響

前東德直接禁演本劇，因為其中涉及工農國家不喜歡談論的話題。令人不得不驚訝於東德國安局竟然能從混亂的語句堆積當中，讀出反東德的批判。

今日呢？

羅勃・威爾森有個著名的版本（1986），劇評家在本劇於德國首演後寫道，要是沒有海納・穆勒的文本會更好。導演迪米特爾・戈契夫在他 2007 年的版本當中，親自演出哈姆雷特。一年之後，法蘭克・卡斯托爾夫把穆勒的文本切割成怪異的混合劇——結果當然是比原本的更混亂而不知所云。不過大部分的舞台根本不會上演《哈姆雷特機器》，太錯亂了。

1978

約翰・保祿二世　第一個試管嬰兒
成為教宗　　　誕生

1978
《墮落街》P
克里絲汀娜・F

★ 1926 年生於德國埃本多
夫（Eppendorf，薩克森
邦）
† 1995 年死於德國柏林

「我對回應及解答不
感興趣（我無法提供
任一種）。我只對問
題和衝突有興趣。」

海納‧穆勒直到今日還有
許多崇拜者，他們會到柏
林的墓園去看他樸素的墓
碑，不會帶花（大師不喜
歡），而是把香煙插在塑
膠瓶裡。老是叼著粗大的
哈瓦那雪茄，這是穆勒牛
角眼鏡以外的標誌。

他是東德最重要的劇作家之一，毫無疑問。同樣無疑的是：海納‧穆勒不容易！（他喜歡也常以大寫字母書寫。）當然是刻意搞得大家很累，他想誤導、動搖觀眾，創造新事物，因此他稍微消滅了戲劇性。比起《哈姆雷特機器》，貝克特等人的荒謬劇就像帶觀眾輕鬆散步一樣，而彼得‧漢德克的《冒犯觀眾》則有如低吟的民謠。

海納‧穆勒降臨，主宰人們對欣賞戲劇之夜所知與所重視的一切，尤其是在較後期的劇作，不管是語言或內容方面都非常扭曲——好比《柏林的日耳曼之死》（1978），以十三幕將德國歷史呈現為怪異的屠殺（其中戈培爾生了一隻反應停*畸形狼）。

海納‧穆勒在前東德成長，他的雙親和弟弟在 1950 年代初移居西方，穆勒留在東德。他的作品從一開始就引人側目，被終止、禁止演出，穆勒被排除在東德作家協會之外。相反的，他的作品在西德成功上演，有幾齣戲甚至在國外上演——紐約或巴黎。一段時間之後，他在前東德也受到認可，1986 年獲得國家獎，前一年他才剛在西德獲頒畢希納文學獎。海納‧穆勒當然隨時都能到西德去，但是他留在東邊。他需要和系統進行辯證以及革命才能創作。

在東德轉型之後（在他看來發生得太快），他缺乏靈感和刺激。他幾乎不再寫作，主要擔任導演的工作，接受一些頗受重視的採訪。他還是很會說笑：「十個德國人比五個德國人笨」，這是大家很喜歡引用的海納‧穆勒名言。

＊譯註：反應停是 1950 年代的孕婦止吐劑，造成許多胎兒畸形。

湯馬斯・貝恩哈特 Thomas Bernhard

世界改良人

Der Weltverbesserer

情節

（無名的）世界改良人是個年老、喜歡嘮叨的獨夫，他寫了一本哲學著作《世界改良論》，今天他正要接受榮譽博士的頭銜，這給他（另一個）理由到處抱怨——這本論文除了他以外沒人理解！

情節從早晨五點開始，世界改良人接受妻子的照料，一邊獨自訴說她的錯處。真是個討人厭的傢伙！客廳為了迎接學者而準備，因為頒獎典禮要在家裡舉行。他的妻子前前後後打點一切的時候，世界改良人滔滔不絕地抱怨掉髮和聽覺問題，可怕的羅馬，更可怕的茵特拉根療養地，沉迷於無足輕重的小事裡。

在這期間他一再羞辱他的妻子，但是也表現出有多麼需要她。在第五幕裡，校長、院長和市長終於帶著榮譽文憑大駕光臨，他們讚美他，世界改良人再次說明，沒有人能理解他的論文，而且根本沒有人理解任何事。

賓客離開之後，他還用一隻老鼠惹火他的妻子，因為他在妻子面前直接把老鼠從陷阱放走（嗯，他太太也這麼覺得），於是決定離開這個城市。

名言

> 只有在我們毀滅世界的時候，才能改變世界。

世界改良人典型的語句，典型的貝恩哈特語句。他並非樂觀的人（請見右欄）。

小道消息

這部戲被獻給他最喜歡的演員貝恩哈特・米內提：「給米內提／除此之外還有誰？」——湯馬斯・貝恩哈特並且堅持，只能由米內提演出世界改良人。有些極端，但是這個說法維持了五年，之後才准許由其他演員演出。

1976年，湯馬斯・貝恩哈特甚至為「他的」演員設立了自己的戲劇紀念：米內提劇——副標題：「藝術家的老人圖像」。

迴響

劇評家和觀眾對首演非常興奮——尤其是對米內提的演出。各地的人前往波鴻，好觀賞米內提演出的嘮叨老人。

奧地利首演卻在二十五年以後，因為貝恩哈特在他的遺囑裡載明，禁止他所有的作品在奧地利上演和公開——這位和家鄉處不來的作家對奧地利的最後羞辱。這份激烈的規範卻由貝恩哈特的繼承人，也是一半血緣的兄弟彼得・法比安放寬。於是克勞斯・派曼得以在城堡劇院讓貝恩哈特的劇作留在演出表上，然而新的編排直到1999年才著手進行。

貝恩哈特

悲觀者

———

★ 1931 年生於尼德蘭海爾
倫（Heerlen）
† 1989 年死於奧地利戈穆
登（Gmunden）

———

「生命是終究會輸的
過程，不管做什麼，
也不管是誰。」

———

貝恩哈特的書大暢銷，劇
作變成活動的焦點，這個
人成為奧地利最重要的作
家。

薩爾斯堡音樂節，1972 年，根據作者湯馬斯・貝恩哈特和
導演克勞斯・派曼的期望，在《狂人與瘋子》一劇的結
尾應該充斥著黑暗，音樂節總監原本同意，但是在首演的時
候，還是開啟了緊急出口照明。什麼？！整個劇團非常憤怒，
後續演出被取消，貝恩哈特表示：「一個無法忍受兩分鐘黑暗
的社會，就算沒有我的戲劇也過得下去。」

典型的湯馬斯・貝恩哈特，自戀、自我中心而且悲觀。糟糕的
世界，沒有人能改善，這就是他大約的人生觀。以他的生平來
看不足為奇：意外出生的孩子，被排斥，十八歲差點死於胸膜
炎。沒有妻子和小孩，不曾戀愛——湯馬斯・貝恩哈特一生只
有三個人和他親近：他的祖父（但是於貝恩哈特在醫院裡和死
神搏鬥的時候死亡），他的「生命之人」赫德薇希・斯塔維安
尼切克（一名三十七歲的女性，支持、陪伴著他），以及導演
克勞斯・派曼（幾乎所有貝恩哈特劇作的首演都由他執導）。

在貝恩哈特的作品裡有許多獨白，通常中心點是失敗的藝術
家，指責一切和每個人——尤其是中產尖酸的奧地利人，反對
國家、人際關係和一切。因此大部分的首演都以醜聞告終——
湯馬斯・貝恩哈特很快就變成奧地利最被痛恨的作家。但是媒
體指責越多，觀眾越鼓譟，貝恩哈特就越出名。

貝恩哈特的最後一部劇作再次造成醜聞：因為克勞斯・派曼給
他的靈感，在奧地利的「反思年」——也就是奧地利「結盟」
納粹帝國五十週年，他寫下《英雄廣場》一劇。在首演之前就
發表劇本文字片段，引發了抗議，被要求禁止這齣戲的上演
——這個國家的反應正如貝恩哈特一直在他的戲劇當中所批評
的那樣。最後《英雄廣場》演出成功，也是作者遲來的勝利，
因為首演之後幾個月，湯馬斯・貝恩哈特逝世。

特別精選
快速瀏覽戲劇作品

阿倫・艾克朋
Alan Ayckbourn

節日的贈禮
Season's Greetings

內維爾和貝琳達・邦克想要有個美好的耶誕節——和家人以及朋友一起慶祝。但是沒有醞釀出和諧的氣氛，內維爾的姊妹菲莉絲在晚餐前就已經喝得爛醉，內維爾和他的哥兒們艾迪不停聊著聖誕樹的遙控照明，貝琳達的姊妹瑞秋迫切期待男友克利夫到來。克利夫終於來了，卻完全沒注意到瑞秋，只黏著貝琳達。次日，菲莉絲的丈夫貝納德表演偶劇，讓大家都很難堪，哈維叔叔強硬中止演出，讓貝納德非常生氣。聖誕節第二天，克利夫想溜走，卻被內維爾當作入室盜賊，開槍射傷。他被送進醫院——剩下的只有內維爾和貝琳達。聖誕快樂！

湯克雷德・多爾思特
Tankred Dorst

梅林或荒蕪之國
Merlin oder das wüste Land

97 幕，分成兩部分，演出兩個晚上，許多人員——一部大作，幾乎涵蓋全部的故事。

梅林，凱爾特的魔法師，要讓人們信仰邪惡，卻建立了圓桌會議，好創造一個充滿和諧與和平的世界——當然不會成功。謀殺與擊殺、婚外情、猜疑等等，最後導致血腥的戰鬥，只留下「荒蕪之國」。

這部戲充滿暗示，有著各種戲劇形式，還可以認出亞瑟王傳說的種種元素。演出長達十五個小時，因此《梅林》一向只以短版本上演，即使如此還是要演出兩晚，各四個小時。

派翠克・徐四金
Patrick Süskind

低音提琴
Der Kontrabass

單幕，單一角色，簡約的戲劇，但是很成功：低音提琴手在一個房間裡等著演奏會開始，說著獨白談論他的樂器，他的一生，以及對世界的普遍觀感。提琴手先讚美低音提琴是不搶戲的樂器，但接著讚美就轉成怨言，低音提琴手從來就不是焦點所在，難怪他不被女中音莎拉注意。其實他一直覺得被他的樂器觀察著，女性到家裡來約會總是以失敗告終。

但是，誰知道呢？也許今天的演出會扭轉情勢，如果他大聲叫喊「莎拉」，或許會引發醜聞。他帶著釋然的情緒走上舞台。

貝恩納德－馬利・寇泰斯
Bernard-Marie Koltès
黑人與狗的戰鬥
Combat de nègre et de chiens

西非一處蒼涼的建築工地，工程師卡爾射殺了一個黑人，他的上司宏恩幫他掩蓋罪行，因此他也沒有把屍體交給受害者的兄弟阿柏里。宏恩的女友雷翁妮來訪，但也無助於緩解緊繃情勢，卡爾想引誘她，但是她對阿柏里更有興趣，最後卡爾被射殺，雷翁妮飛回巴黎。宏恩留在當地，擔心自己會是下一個被謀殺的人。

波多・史特勞斯 Botho Strauss
卡德威，一場鬧劇
Kalldewey, Farce

三幕劇，許多值得注意之處：琳覺得丈夫對她不好，她在酒館裡碰到兩個女同性戀，她們跟著琳一起回到住處，她們把琳的丈夫分屍，然後把屍塊塞在洗衣機裡。啪的一聲清醒過來，又是琳的情慾幻想。

下一幕，所有角色（包括琳的丈夫）都在地下室住處裡，激烈交換心理學廢話，有個名叫卡德威的陌生人加入，說著無意義的淫言穢語，被趕了出去，隨後卻被當成大師似地歡呼。

第三幕發生在一家心理治療機構裡，每個人以角色扮演的方式接受治療，最後各走各的路。

明白了嗎？媒體批判，消費批判，替代宗教批判，波多・史特勞斯是最備受爭議的當代德語作家之一；這齣戲在漢堡首演時，許多觀眾在中途搖著頭離席，捽門而去。第二次（柏林）演出相反的非常成功。

和平
運動

福克蘭
戰役

柯爾成為
德國總理

1982

《黑人與狗的戰鬥》D
寇泰斯

《卡德威，一場鬧劇》D
史特勞斯

《新罕布夏旅館》P
厄文

達里歐・佛＋芙蘭卡・拉梅 Dario Fo + Franca Rame

開放配偶

Coppia aperta, quasi spalancata

情節

安東妮亞和沒有名字的丈夫維持開放婚姻關係，這麼說吧：他有無盡的情史，但安東妮亞根本不想這麼做，完全不行使她發展婚外情的權利。丈夫的女性故事讓安東妮亞生氣又沮喪，甚至多次自殺，

最後她搬走，很快地認識了一個男人。這時安東妮亞的丈夫對開放婚姻關係有意見了，他忌妒妻子的情人，威脅著要自殺。兩人爭奪手槍的時候誤扣扳機，射中了安東妮亞的腿。

她有點慌張的宣稱，她的情史其實是她所杜撰，她的丈夫也說明自己根本沒打算自殺。情人這時卻現身，啊～～！安東妮亞的丈夫立即拿著吹風機跳進浴缸裡，觸電死亡。

名言

> 開放配偶能維持的前提是：只有一方開放，男性的那一方。因為，如果雙向都開放，最終就變成過客。

安東妮亞一針見血地總結劇情。

小道消息

即使通常只把達里歐・佛列名為作者，他的妻子芙蘭卡・拉梅可能投注同等精力在這部戲劇當中——就像達里歐・佛的其他作品一樣。

迴響

描繪不忠丈夫的戲劇完美適合義大利，那裡的丈夫以不忠聞名。只是陳腔濫調？嗯……義大利的保守人士反正相當惱怒，這部戲起初禁止未成年者觀看。

作者

在義大利，達里歐・佛（1926-2016）是民族英雄，但卻是分裂國家的一位。有人喜歡他辛辣的幽默和挑釁，有人（保守媒體／政治人物和教會）無法理解他為何在 1997 年獲頒諾貝爾文學獎。斯德哥爾摩諾貝爾委員會讚譽他「遵循中古世紀的騙子戲法，譴責權力，恢復弱者及被辱者的尊嚴」。

他二十六歲時和妻子芙蘭卡・拉梅成立了自己的劇團，他們的劇作承接專業表演戲劇的傳統，有許多隨性演出，每一部都很貼近大眾。

達里歐・佛——以及芙蘭卡・拉梅——不僅運用戲劇投身政治，也是義大利知名的媒體批評者（曾批評貝魯斯柯尼等人），曾在米蘭競選市長，是畢普・葛里洛「五星運動」政黨的一員。

今日呢？

《開放配偶》還是很受歡迎的劇目，因為對話精彩，也因為只要少數演員就能達到很大的效果。

發現 愛滋病毒	第一套文字處理程式 （微軟 word）	「希特勒日記」 出版

1983

《開放配偶》 D 達里歐・佛／拉梅	《發現緩慢》 P 納多爾尼

麥可・弗萊恩 Michael Frayn

噪音遠去

Noises Off

情節

這是部劇中劇，有個劇團正在排演《樂趣之必要》，這部戲的情節如下：菲利普・布倫特和妻子在被查稅之前躲到西班牙，在布倫特家漂亮的房子裡，女管家克拉凱特因此能無憂地度過美好午後時光，端著一盤油漬沙丁魚，舒舒服服地看電視。但是仲介羅傑・川普曼也想利用這間早已被沒收的房子，好在那裡和愛人維姬溫存一番。最後布倫特夫妻也返家，打算祕密慶祝結婚紀念日。故事就以典型八卦戲劇風格展開：門打開，關上門，一個進來，一個出去——所有的人物都剛巧錯身，對亂七八糟的傢具、上鎖的房間和奇怪的聲響感到驚訝。

第一幕是劇團在彩排（這中間演員和導演洛伊德・達拉斯討論這部戲的意義），第二幕在佈景的反面進行，以舞台空間的視角呈現該劇首演（演員登場時相當混亂），第三幕是巡迴演出的最後一次公演，重新以觀眾視角出發（至此每個角色都處在相當可悲的狀態下）。

重點當然不是劇中那齣戲，而是演員之間的戀情、忌妒和虛榮心。此外也描繪了劇團在公演前和公演期間承受的壓力，因為舞台技術陷入的麻煩，忘詞和沮喪。

小道消息

麥可・弗萊恩有一次從側邊舞台體驗他的一部戲劇上演，他發現「從後面看比從前面看奇怪」，於是就萌生這部喜劇的點子，弗萊恩將本劇標示為「喜劇」。因為即使《噪音遠去》因編排不佳而快速淪為空洞的鬧劇慶典——本劇依然是對八卦劇的機巧諷喻，並且呈現劇團內部的人際關係對每次演出的影響。

作者

藉著喜劇《噪音遠去》，英國作家麥可・弗萊恩（1933-）舉世聞名，他的另外兩部偉大作品是《哥本哈根》和《民主》——他在這兩部劇本當中傑出地組合歷史事實以及虛擬元素。《哥本哈根》（1998）述說原子物理學家波耳（Niels Bohr）和海森堡（Werner Heisenberg）二次世界大戰期間在丹麥的會晤，他們討論，萬一希特勒有原子彈會怎樣——以及科學家對個人研究成果負有多少道德責任。

《民主》（2003）描繪威利・布蘭特的紀堯姆間諜事件*——令人驚訝的，這部戲在英國上演成績比在德國好。

此外，麥可・弗萊恩是少數同時成功寫作長篇小說的劇作家之一，而且是不同的類型，尤其為人所知的是犯罪小說《間諜遊戲》（2002）及混淆喜劇《史基歐斯》（2012）。

*譯註：紀堯姆（Günter Guillaume）是西德總理布蘭特的核心執政人士，卻在 1974 年 4 月 24 日被揭穿是東德祕密情報局派來的間諜，但是他收集的主要是布蘭特私人生活相關情報，包括和女性的一些緋聞。為避免日後總理因此受制於東德，布蘭特於同年 5 月辭去總理一職。

康懋達 64 家用電腦問世	英國礦工罷工
1982	1984
《噪音遠去》D 弗萊恩	《東村女巫》P 厄普代克

喬治・塔博里 George Tabori

我的奮鬥

Mein Kampf

情節

1910 年，一座男性難民營：猶太書商徐羅摩・黑爾澤和失業的廚師羅博寇維茲正為他的小說想標題，也許用「徐羅摩和茱麗葉」？還是「等待徐羅摩」？最後他選了「我的奮鬥」──就連一個名叫阿道夫・希特勒的人也贊同。這個年輕的畫家身無分文，沒有天賦，但已顯露出控制欲，申請就讀維也納藝術學院，卻被拒於門外。黑爾澤非常順從地照顧他──看哪，希特勒露出口風，他其實最想征服整個世界。

然後──呼的一聲，失業藝術家轉身變成專制暴君。黑爾澤儘可能地幫助他：他把小說標題留給希特勒，用於他的政治情緒傳達，還從旁協助。最後，希特勒陪著擬人化的死神，進入他身為「行動者、手持鐮刀的劊子手和死亡天使」的未來。

名言

徐羅摩：您如何稱呼？

希特勒：希特勒。

徐羅摩：奇怪，您看起來一點都不像猶太人。

這個笑話對一部 1980 年代的德語戲劇而言有些不尋常，打破了禁忌。

迴響

羅博寇維茲的演員在首演前生病，作者就自行上台演出，觀眾很興奮，這部戲成為塔博里最大的成就。

作者

1933 年，匈牙利猶太人喬治・塔博里（1914-2007）必須離開德國，首先到布達佩斯，然後移民到倫敦。他的父親死在奧斯維茲集中營，他的母親在最後一刻逃過死劫。

戰爭之後，塔博里在美國擔任編劇，結識貝爾托特・布雷希特，愛上戲劇。他擔任導演的工作（自稱是「遊戲創作者」），成立劇團，在 1950 年代開始寫作劇本，他在劇本裡討論納粹時期。1971 年他返回歐洲，主要在維也納城堡劇院工作，後來在柏林劇團工作。

特別精選
快速瀏覽戲劇作品

阿佛列德・尤里 Alfred Uhry
黛西小姐和她的司機／溫馨接送情
Driving Miss Daisy

又是一部大家對電影比對戲劇更熟悉的劇作——劇本在百老匯非常成功，作者阿佛列德・尤里還因此獲得一座普立茲獎。

黛西・維爾坦七十二歲，還十分硬朗。但是當她把車開進前院，保險公司就拒絕她的保單。她的兒子為她雇了一個司機：霍克，六十出頭，黑人，為人沉靜。他不僅讓黛西小姐同意由他開車四處去（雖然她一開始非常不樂意），還讓她對黑人民權運動產生興趣。而她則成功地教霍克識字。總之：口舌便給的小姐和智慧的霍克成為朋友。

艾芙里德・耶利內克 Elfriede Jelinek
雲・家
Wolken. Heim.

沒有人物，沒有情節，只有相當混亂的「我眾」獨白。德國人民發聲，引用各個德語詩人，加上紅軍的書信。有點反納粹，主要駁斥排外心態。

名言

> 震驚。我們是我們。我們根本連我都不是。但是永遠都在家裡。

艾芙里德・耶利內克是奧地利人，諾貝爾文學獎得主，一向擅長令人迷惑。她的文字不易閱讀，打破禁忌，經常惹怒奧地利的保守人士。而這使得耶利內克非常生氣，於是在 1995 年禁止她的作品在奧地利上演——湯馬斯・貝恩哈特也做過同樣的事情。

第一隻
電腦病毒

葛拉芙
贏得大滿貫

貝克 17 歲
贏得溫布登網球賽

柏林圍牆
倒塌

1987
《黛西小姐和她的司機》^D
尤里

1988
《雲・家》^D
耶利內克

1989
《長日將盡》^P
石黑一雄

維爾納 · 施瓦布 Werner Schwab

女總裁們

Die Präsidentinnen

三個女朋友聚在一起看電視度過夜晚：艾爾娜和葛蕾特已經退休，瑪麗德是清潔廁所的人員。艾爾娜和葛雷特抱怨沒用的孩子，瑪麗德卻興致高昂地敘述她的工作——她帶著熱情清掃廁所，而且知道人類消化的所有細節。

第二幕，三位女士不知怎地進入一個幻想世界：在一個民俗慶典上，艾爾娜對屠夫的愛成真，葛雷特崇拜一個音樂家，瑪麗德愈形興奮地清掃堵塞的廁所。可惜瑪麗德入夢太深，破壞其他兩人的幻想，於是被割喉。

賀寧 · 曼凱爾 Henning Mankell

羚羊

Antilopern

劇情發生在非洲，主要人物應該是黑人，至少最初的導演指示是這麼寫的——但是他們在整部戲裡都沒有出現，看得到的只有三個人：一個（無名的）男人和他（無名）的妻子，他們十四年來都擔任發展協助人員——沒有成果。她的水井企劃就和她本人一樣失敗，理想主義只剩下放棄。然後女人還在丈夫身上發現黑人女孩的照片！她把照片給新來的發展人員倫汀（第三個人物）看，倫汀是來取代他們的接手人。倫汀卻顯得毫不在意，反而對工作人員發表有關他的計畫的自大演說。這時候有條毒蛇爬到屋子裡，沒有人注意到牠，而越來越響的鼓聲代表不祥。

大家認識的賀寧 · 曼凱爾主要是維蘭德偵探劇的作者，但他是個熱衷的戲劇人士，在瑞典擔任導演和總監，1985 年在他的第二故鄉莫三比克成立劇團。

德國贏得世界足球冠軍	兩德統一		第二次波灣戰爭	第一輛城際高速鐵路運行
1990			1990-91	1991
《女總裁們》D 施瓦布				《羚羊》D 曼凱爾

彼得·圖里尼 Peter Turrini
山巔彩霞
Alpenglühen

有個七十歲的盲人幾十年來都獨自住在高山小屋裡，為遊客模仿動物的聲音。有一天他希望能有個女人，盲人協會就把雅絲敏送過去，雅絲敏是個不再年輕的妓女，帶著一本《羅密歐與茱麗葉》。於是他們立即隨性地演出其中一幕——有何不可。至此一切正常（對後現代戲劇而言）。

接著一切都變成謊言，觀眾不知道該相信什麼：雅絲敏拿掉假髮，宣稱她是盲人協會的秘書，正在上演員課，此後就陷入茱麗葉的角色。盲人則對她（及觀眾）披露一段引人入勝的生平經歷。熱烈的職業猜謎：他是記者，某次原子試驗導致他盲眼？還是個躲藏在山間的納粹份子？或者只是劇院經理，而雅絲敏是他最喜歡的演員？嗯，或許吧，反正兩人最後演出知名的露台場景。

東尼·庫旭納 Tony Kushner
美國的天使
Angels in America

普里歐感染愛滋病，他的男友路易斯完全不知如何應對，於是離開普里歐，和喬展開一段關係。喬原本和哈爾珮結婚，在他出櫃之後，哈爾珮就離開他。保守的律師洛伊·寇恩也是同性戀，同樣感染愛滋病，但是沒有人知道。

接下來的情節就是敘述這幾個人物如何面對自己的性取向和愛滋病毒——以及美國社會如何處理這些課題。洛伊最後死亡，但普里歐得以和病毒共存，希望依舊存在。

這部戲由兩部分組成：「世紀之交」和「重建」。本劇非常成功（普立茲獎，兩座東尼獎），還有艾爾·帕西諾、梅莉·史翠普及艾瑪·湯普森演出的迷你影集，庫旭納親自撰寫腳本。

克里斯多夫·馬爾塔勒 Christoph Marthaler

零點或服務的藝術

Stunde Null oder die Kunst des Servierens

一開始由一名演員引述出自 1945 年的一段真實演說「致德國青年」，主題：現在德國人該怎麼前進？

布幕拉起：七位男士登場，拿著公事包，有著不同的性格，他們對著佈景牆上的麥克風練習著各種紀念時刻的演說，主題：德國罪責。

中間有個上了年紀的女服務生登場，零點小姐，她對這些男士做出指示，懲罰他們，端飲料給他們。室內鋼琴師（馬爾塔勒常用的元素）不時演奏小曲子。

最後這七位男士鋪好床，零點小姐唸《睡美人》給他們聽。

瑞士導演克里斯多夫·馬爾塔勒最愛編導自己的劇作，他的藝術伴侶是安娜·維布魯克，是舞台設計的指標人物。她設計的空間看起來常像往昔的邋遢客廳，但是印花壁紙有著許多隱藏意義。

雍·佛塞 Jon Fosse

名字

Namnet

又是一部角色沒有名字的戲劇，除了一個角色，而且和本劇內容及標題有直接關連：有個懷孕的女孩和男友一起拜訪雙親，雙親直到此刻都不認識這個年輕人，對他也沒有任何興趣。孩子命名的話題浮現，氣氛並沒有改善，女孩和男友無法對命名達成一致看法。畢昂登場，他是女孩的青梅竹馬，而女孩對他依然……。女孩的妹妹接著嘗試接近年輕人（也就是女孩的男友）。

在兩人獨處的時刻，女孩對青梅竹馬的朋友（也就是畢昂）說，她要把孩子命名為畢昂——驚喜！

折頸與斷腿
劇院裡的迷信

劇院是個很特別的地方，向來有些神祕。
這裡有那麼多古老儀式一點都不足為奇，
更何況是——迷信！很少觀眾知道這些迷
信，但是在舞台上務必遵守某些規矩。

絕不抽煙（斗）
從前的劇院以煤氣燈照明，
點了煙（斗）意味著有起火
的風險。

哎呀
如果腳本掉落：
拾起之前踩三次。

《馬克白》

超戲劇性的戲劇
《馬克白》有劇院詛咒！因此
必須稱之為「那部蘇格蘭劇」。

枯萎的花朵
裝飾裡有鮮花會帶來不幸
實際原因：太貴了！

飲食*
舞台上完全禁止（除非是
戲劇的一部分）。

脫下大衣！
不可穿著自己的大衣（或是
帽子／便帽）走過舞台。

不可鼓掌
彩排之後不可鼓掌！
（彩排失敗＝好預兆。）

圖例 △：帶來很多很多很多不幸

鏡子啊鏡子

舞台上不能有真的鏡子，否則
會發生不幸——不限於繼母。

棒，棒，棒！

向左肩後吐口水——唯一
許可的演出祝福！

不可言謝

對「棒，棒，棒！」的祝福唯
一許可的回答是「折頸與斷
腿」或是「很快就會出差錯」。

注意填充玩偶鬼魂！

也藏在嬰兒人偶裡，因此這些
道具擺放時都要把眼睛朝下！

邪惡的眼光

原則上任何有眼睛的裝飾都不能
用，尤其是孔雀羽毛最忌諱。

糟糕的飾品

永遠不要在舞台上佩戴
自己的首飾。

抵消的魔法

繞建築物跑三次向來有效。若
時間緊迫：以自己為軸轉三圈。

鬼火

如果晚間為劇院幽魂點盞燈，
他就對人寬容。

喜歡看見

黑貓對劇院而言是幸運物。

＊一般而言：不希望觀眾做些什麼事，在舞台上也就不該做。這也解釋何以舞台上絕不可抽煙。

伊芙・恩斯勒 Eve Ensler

陰道獨白

The Vagina Monologues

情節

紐約劇作家伊芙・恩斯勒詢問兩百位女性關於陰道的問題，於是產生對主題不同觀點的各種獨白。第一次月經、性虐、賣淫、各種性經驗、強暴、生育、氣味、外觀及稱謂。

名言

如果你的陰道能說話，會說什麼？慢慢來！

小道消息

伊芙・恩斯勒積極對抗女性受暴。1998 年她發明 V 日，自此每年的 2 月 14 日，全球的新女性主義者都加以慶祝（可能想取代情人節）。V 代表陰道（毫無疑問），但尤其代表「戰勝暴力」（victory over violence）。

迴響

《陰道獨白》起初是恩斯勒在紐約小型劇場裡的單人演出，有個百老匯製作人發現這部戲，使之成名。即使在拘謹的美國（光是劇名其實就讓人嘖聲連連），這部戲在 1990

年代末期並未造成醜聞——恰恰相反，大家都為之陶醉。許多名人想參與：葛倫・克蘿絲、琥碧・戈柏、珍・方達、辛蒂・羅波、艾拉妮絲・莫莉塞特以及其他許多人都在舞台上朗讀獨白。2000 年德文譯本出版，各劇院都爭取上演權。

作者

伊芙・恩斯勒（1953-）年幼時被父親性侵和虐待，寫作對她而言也是一種治療。她不僅建立 V 日，還號召十億人起義（One Billion Rising），呼籲十億名女性挺身抗議，不僅放下工作，還一起跳舞，好向所有的人展現女性團結的力量。

馬克・瑞文希爾 Mark Ravenhill

血拼和打砲

Shopping and Fucking *

情節

癮君子馬克和羅比及露露住在倫敦的一間公寓裡，曾經充滿風格的公寓已經破落，傢具都壞了。雙性戀的羅比和露露為企業家布萊恩賣毒品，那是個噁心的傢伙，他們兩人還為他做其他服務——好比電話性愛。羅比和露露私藏搖頭丸，布萊恩震怒，威脅要暴力解決。這期間馬克試著走上正道，於是離開公寓。之後他來拜訪，帶著他的新「朋友」蓋瑞——是個男妓，馬克支付的酬勞是用刀折磨他。結局開放，無論如何，對羅比、馬克和露露而言，什麼都沒有改變，依舊血拼和打砲度日。

名言

> 文明是錢，錢是文明。

資本家布萊恩煩人的箴言之一。

小道消息

主角羅比、馬克和蓋瑞是按照男子樂團「接招」的成員命名——露露則依照和他們合唱〈重燃我的火焰〉的女歌手命名。

迴響

這部戲相當極端，各種性愛和暴力都被搬上舞台——這樣激烈的表演以前只出現在電影當中。不過在倫敦首演非常成功，前後幾場都一售而空。

德國首演在一年之後，在柏林德國劇院的小舞台演出，由湯瑪斯・歐斯特麥耶編導。99個觀眾當中大部分當然都很震驚，許多人在中場就離開。

但是德國戲劇界對年輕的英國劇作家瑞文希爾很感興趣，對更年輕的導演也很熱情。

作者

《血拼和打砲》這齣戲是導演馬克・瑞文希爾（1966-）第一部大作。他被診斷出愛滋陽性的時候，需要一個比導演更有彈性的工作，於是成為劇作家。

在他的作品裡經常討論資本主義和消費的效應，也少不了暴力和性愛。瑞文希爾於是成為「撲面戲劇」（in-yer-face theatre）的建立者之一（和莎拉・肯恩一起）。觀眾應該直接受到衝擊。

效果非常地好——戲劇界立刻想要更多這種戲，想要更多作家創作劇本，因為當時一段時間以來，主要上演舊劇本的瘋狂編排，或是新的劇本卻沒有清楚的劇情。瑞文希爾讓劇作家的工作重新變得有趣。

＊哎呀，那個 F 開頭的字！！特別是英國的記者很糾結，他們起初真的只寫 Shopping and F...ing，就連英文紙本書的標題都這麼寫。

莎拉‧肯恩 Sarah Kane

淨化
Cleansed

情節

戲劇背景是在一家療養院——雖然劇本裡都寫「大學」，其實比較像是精神病院。有個叫汀克的男人監督病人：卡爾和洛德（一對同性戀人），葛蕾絲和她親愛的兄弟葛拉漢（癮君子，一開始就由汀克為他進行黃金注射），羅賓（愛上葛蕾絲），還有一個窩在盒子裡的脫衣舞孃。

並沒有具體情節——到這裡還是很 1990 年代。嶄新的是這部戲中的粗暴：汀克對院民施以酷刑，切下卡爾的舌頭、手、腿、最後是陰莖——然後把陰莖縫到葛蕾絲身上——在他把葛蕾絲的乳房切下之後。葛蕾絲完全變性，好讓自己能更接近瀕死的兄弟。洛德被割喉，羅賓穿上女人的衣服上吊自殺，汀克得到脫衣舞孃。

小道消息

莎拉‧肯恩以其極細緻卻無法執行的演出指示而聞名：好比「一朵向日葵破土而出」，或者「老鼠抬著卡爾的腳走開」。導演以不同的方式處理這些指示——彼得‧查德克導演的德語首演真的實現向日葵那一幕，此外還砍斷許多橡膠肢體。其他導演只用錄音帶播放老鼠咬嚙的聲音，以及象徵性地表現：墨水＝血，黑色線條＝被切開的咽喉。

作者

除了馬克‧瑞文希爾之外，莎拉‧肯恩（1971-1999）是英國恐怖戲劇的頂尖代表人物，「撲面戲劇」是指稱這種戲劇的專有名詞。直接打到臉上，啪！暴力和性。

她的第一部作品《驚爆》就出現食人魔和強暴，在倫敦引發巨大爭議＊。一半劇評家厭惡地離去，其他劇評家則深受這位戲劇界新秀的吸引——結合了粗暴的畫面和詩意的文字。莎拉‧肯恩刻意地製造驚恐：「有時必須在幻想之中前往地獄，好避免在現實中墜入地獄。」她的恐怖戲劇充滿象徵和意象，卻未改變事實：她的戲劇對觀眾而言是一趟相當恐怖的旅程。

劇評家很快就統一看法：莎拉‧肯恩非常有才華。但是她反覆受憂鬱症所苦，必須一再住進精神病院裡（她也把這段經歷寫在《淨化》中）。莎拉‧肯恩先嘗試吞服安眠藥自殺未果，於是上吊自殺，年僅二十八歲。

＊這位年輕劇作家的最初贊助者之一是愛德華‧邦德，三十年前，他的劇作《拯救》也引發激烈的正反意見。《驚爆》—《拯救》：原始標題相關並非偶然。

特別精選
快速瀏覽戲劇作品

約翰‧杜佛 John von Düffel
狂牛症
Rinderwahnsinn

注意：所有人物都有奇怪的名字！就像所有家庭：雙親卡爾馬克思（《資本論》作者）與姆特邁因霍夫（母親＋紅軍女頭子的姓氏）為了信念而奮鬥——但是孩子漢賽爾葛麗特（《糖果屋》兩個主角的名字合一）及浮士德愛斯特泰爾（直譯：浮士德第一部）想做的事情完全不同。女兒想要建立一個中產階級家庭，新納粹的兒子甚至反抗父母。然後費特奧斯丁斯達（直譯：那東西作成的表哥）偶然前來——母親姆特邁因霍夫想著，不必懷疑，這一定是紅軍的連絡人。雖然閒聊瞎扯狂牛症，但是誰知道真正的意圖。漢賽爾葛麗特愛上他，他讓女孩懷孕，射殺卡爾馬克思。糟透了，本來是兒子想做的事。

葛辛娜‧瑞克瓦爾特
Gesine Danckwart
女孩之夜
Girlsnightout

三個女性朋友為了聚會精心打扮，一邊說個不停，赴會遲到。起初她們是十七歲的少女，然後長成女人。第一部分談論青春痘、男孩及未來，第二部分說起皺紋、愛情、失望和過往。並沒有情節，三個女演員可以／應該自行變化台詞，以腳本為基礎決定誰在何時說什麼。

法克‧里希特 Falk Richter
上帝是 DJ
Gott ist ein DJ

嚴格說起來不是戲劇，比較像表演秀活動。有一對年輕情侶，「她」是 VJ，「他」是 DJ。他們倆隨處架起攝影機，好讓網路上每個人都看得到他們的生活。她拍攝有關自己和日常生活的影片——把自己的生活當作藝術作品。何者為真，何者為虛擬，什麼是藝術，什麼是真實？

北約空襲 塞爾維亞	科倫拜高中持槍濫殺事件 （美國）	科索佛戰爭 結束

1999

《狂牛症》^D 杜佛	《女孩之夜》^D 瑞克瓦爾特	《上帝是 DJ》^D 里希特

瑞內・波列許 René Pollesch
全球網路貧民窟
world wide web-slums

在筆記型電腦搭成屋頂的全球網路貧民窟裡，住著網路社會受害者。好比德拉侯斯・古巴，他的睡袋被塞在一個冷凍公司裡。復活－聖誕節（這是人名！）完全掛在電腦架出的軀體上，銅鑼・標題樹（這也是人名！）抗議失控的電力中斷。未完待續……

這部非常錯亂的反肥皂劇前面七集在漢堡劇院的小型座位廳上演，第八至十集則在大舞台上演。觀眾很樂，波列許獲頒（重要的）慕海默劇作家獎。

莫利茲・靈克 Moritz Rinke
文內塔共和國
Republik Vineta

六個來自不同領域的頂尖人士，聚集在一個歡樂的別墅裡，展開一場祕密的計畫會議。企劃案「文內塔」要成為偉大的計畫，成為未來的城市，在海中的一個島上。很快地，男士之間發生激烈的權力鬥爭。

後來才發現，整個聚會是針對傑出職業人士所設計的治療，別墅其實是個療養院，企劃主持人是治療師。但是這些男人覺得這一切都無所謂，每個人都執著於自己的想法──他們繼續規劃文內塔共和國。

羅蘭・辛默芬尼希
Roland Schimmelpfennig
阿拉伯之夜
Die Arabische Nacht

夏日，炎熱。法蘭琪絲卡住在八樓，每天晚上都在沙發上睡著。她永遠記不得任何事情，也記不得她是個阿拉伯公主。這一晚，法蘭琪絲卡有著各種狂野夢境──三個男子試著吻醒她：老是觀察她淋浴的鄰居（親吻她的時候變成瓶中精靈），室友法蒂瑪的男友（他只是看錯人才吻她，然而隨即被法蒂瑪刺殺），以及房屋管理員羅麥爾，他辦到了：法蘭琪絲卡醒來。

羅蘭・辛默芬尼希是德國最常被上演的當代劇作家，而且在全球獲得成功。

尼爾・拉布特 Neil LaBute

恩典的座位

The Mercy Seat

情節

紐約，2001 年 12 月，世界貿易中心恐怖攻擊之後的某一天，班的辦公室已經沒了，但是他存活下來，因為飛機撞進大樓的時候，班在他的女上司阿比的豪華公寓裡。這兩人三年來有婚外情。

當時，班的手機響個不停：他的妻子想知道她丈夫、孩子們的爸爸是否安然度過煉獄，但是班沒接電話，因為班（這混球）想要從 911 恐攻製造出他個人的最大利益：他讓家人相信自己已經死亡，然後和阿比到某處展開新生活。阿比相反地希望班向家人說出真相，向她坦然告白情意。

小道消息

《恩典的座位》是第一部涉及 911 恐攻的劇作，直到目前，只有少數劇作嘗試把這次災難當成舞台素材，但是沒有任何一部讓人信服。拉布特的第二部戲《死者的國度》也沒有成功，這部戲描述了一對正決定墮胎的情侶，她到診所去，他則去辦公室，那是 9 月 11 日，他的辦公室在世界貿易中心。

迴響

這部戲演出成功，但原因在於精彩的對話而非恐攻主題。許多劇評家甚至斥責作者把恐攻當作他的男女關係劇的可怕背景。劇評提到他應該再等等，拉布特理所當然地表示這些劇評是在胡說八道，他如果已經有這樣的點子，為什麼不早點寫出來。

作者

尼爾・拉布特（1963-）熱愛戲劇，大學的時候就寫了戲劇作品。莊重的摩門教徒很快就後悔他們的猶他大學給他一份獎學金。天啊！這些情節！充滿性愛和糟糕的東西！據說他們關閉劇院以阻止戲劇上演。

真正惹火眾人是在 1999 年，拉布特在劇作《重擊》當中，給兇手安上摩門教背景。後續引發激烈的論戰，探討美國的宗教仇恨與暴力，最後尼爾・拉布特退出教會。之後拉布特以《重擊》成功突破國際戲劇界。

他看起來像隻友善、毛茸茸的熊，但是也能相當卑鄙。他的主角們會開種族的玩笑，羞辱愛滋病患和同性戀者，殺死兒童，強暴婦女。這個「最憤怒的白人男性」算是最好的當代劇作家，也是成功的導演和腳本作家。

黛亞‧羅爾 Dea Loher

無罪

Unschuld

情節

在海邊的一座歐洲城市裡，各種人相遇，命運交織。非法的黑人移民艾利希歐和法杜看到一個女人走進海裡淹死，他們本來可以救她，但是並沒有。艾利希歐因為罪惡感而無法入眠，法杜卻在巴士站發現一整袋的錢。神存在的證明！如果他能用這筆錢讓瞎眼的脫衣舞孃阿波娑露重見天日，他自己就會是個神了。

同一個房子裡，除了艾利希歐及法杜，還住著羅莎（看起來像是一開頭走進海裡的女人──這是偶然嗎？）和她的丈夫法蘭茲，他終於在葬儀社找到工作。羅莎的母親楚克太太搬來和小倆口一起住，她有糖尿病，必須加以照料。然後還有艾拉，一個年長的哲學家，以及哈柏薩特太太，她在報紙上尋找罪犯，然後向受害者遺族自我介紹是兇手的母親，請求對方的原諒。最後羅莎（再度）走進海裡。

小道消息

2013 年在德國布萊梅劇院的演出引發怒火：導演刪掉了艾拉的角色，女作家提早離開首演，而且非常生氣。她申請禁止演出，因為在她看來，艾拉是凝聚整部戲的核心。劇院卻有不同的看法，刪減是常事。最後布萊梅人介入，重新安排艾拉的角色，《無罪》於是得以再度上演。

作者

守林人的女兒黛亞‧羅爾（1964-）本名安德蕾亞‧貝阿特。她沒有留在森林區，而是上大學研讀德語文學和哲學。二十八歲時，她的第一部劇本《歐嘉的房間》上演，以她的藝術家名字「黛亞」署名，這是她孩童時期的暱稱，後來她正式改名。

1995 年，她首度和導演安德雷亞斯‧克里根布爾格合作，從這時起，她大部分的作品就交給他導演。夢幻組合？不盡然。許多劇評家挑剔導演和作者的合作並不討喜。

不管怎樣，黛亞‧羅爾是重要的當代劇作家之一，而且還寫了好幾部成功的長篇小說。

里米尼紀錄劇團 Rimini Protokoll

加爾各答

Call Cutta

情節

內容……嗯……又是不那麼名符其實，後戲劇劇場嘛。但是這個有些新穎之處：沒有舞台，沒有演員，沒有觀眾。每次只有一個看不見的「表演者」，和一個「劇場過客」，體驗非常個人的「戲劇」。

劇場過客（里米尼紀錄對觀眾的稱呼，因為他並不觀看，而是參與其中）會拿到一支手機，他用這手機打電話到加爾各答的電話中心，然後和一個演員連上線。注意：資本主義批判！表演者是外包人員，就像成千上萬個工作機會一樣。他們對來電者一無所知，但是要盡可能表現得熟識，他們拿到一篇寫好的文句，必須加以變化，從遠方指引劇場過客穿越柏林。

整部戲就像尋寶遊戲，一直在電話中提到特定細節，找到電話中心那個印度人的所謂童年足跡，以及在柏林十字山地區的德－印歷史的驚人遺跡。表演者自我描述，提問，唱印度自由歌——長達一個半小時。

名言

> 「你看到你前面的紅色房子嗎？走過去，彎下身，就像你要綁鞋帶，然後不要引人注意地望進地下室窗戶。窗簾是拉開的嗎？」

表演者的指示大概就像這樣，從一個印度的電話中心引著劇場過客穿過城市。

迴響

努力參加「全球首部手機戲劇」的劇評家深受這個實驗觸動，讓自己投入的劇場過客應該也有相同感受。但是這種排他性高的戲劇很難進行專欄評論，也不易討論這個企劃的品質。

小道消息

三年後，里米尼紀錄想出這個實驗的變化演出：《盒子裡的加爾各答》。在這個版本中，劇場過客不必在市區各處遊走，而是被帶到一個辦公室裡，他一踏進室內，電話就會響起，加爾各答來電。電話中心的表演者這時來電，指引劇場過客進行某種招募對話。表演者詢問過客的資歷，但是在談話之中，詢問越來越偏向個人隱私。無法預測通話內容如何發展。最後劇場過客甚至可以透過視訊看到談話對象，電話中心也看得到影像。

里米尼紀錄劇團
互動者

———
成立時間：
2000 年於德國基森
（Gießen）成立
成員（由左向右）：
史戴方·凱基，1972-
黑嘉爾德·豪克，1969-
丹尼爾·衛澤，1969-

———
劇場對實境影集和肥
皂紀錄片的回應。

———
「里米尼紀錄」重新發明
戲劇——沒人知道舞台始
於何處，現實止於何處。

里米尼紀錄的三個成員是德國當代劇場的瘋子，黑嘉爾德·豪克、史戴方·凱基和丹尼爾·衛澤於 2000 年組成作家導演團，以「里米尼紀錄」為名呈現他們的作品（他們和同名的政治倡議組織沒有任何關係）。

在舞台上呈現最多現實，其實這在後戲劇劇場是大趨勢。里米尼紀錄翻轉走向：現實當中藏有多少戲劇，這是他們提出的問題，並且試著以他們的計畫將戲劇性傳輸到現實當中。他們的作品沒有演員，只用素人，他們比較喜歡稱之為「日常生活的專家」。

這個紀錄片式的戲劇團體以盜版行動而知名：波昂的市民在舊議事會場透過耳機收聽聯邦議會辯論，然後同步逐字重複。當時的聯邦議院主席沃夫岡·提爾瑟表示不可行，說這是完全無視「議會的尊嚴」。經過藝術自由的一番討論之後，盜版行動最後在波昂劇院進行。

戲劇、廣播劇、電影、裝置藝術——里米尼紀錄混合大不相同的呈現方式，樂於將演員整合其中。除了《加爾各答》，在他們獲獎的企劃《情境空間》當中，他們將結合觀眾做到極致，因為（唯一的）觀眾被轉變成（幾乎唯一）的行動者，享受某種私人演出。

里米尼紀錄編排古典戲劇時，日常生活專家也演出某個角色：在《華倫斯坦》一劇中，真正的政治人物和士兵說出他們的經歷，只有被放在舞台各處的口袋書，才讓人想到席勒的劇本。在《老婦還鄉》當中，首演目擊者（舞台技術人員、導演助理、女性觀眾）敘述他們的軼聞。里米尼團員都是考究魔人——因為完全貼合內容的日常生活專家都必須先被找出來。

這些演出和古典戲劇當然沒太大關係，是種特殊的戲劇活動。

雅絲米娜 · 雷扎 Yasmina Reza

殺戮之神

Le dieu du carnage

情節

兩對夫妻在一個巴黎的公寓裡,安內特和亞蘭 · 瑞勒硬是要拜訪薇若妮克和米歇爾 · 衛勒。因為瑞勒十一歲的兒子費狄南在學校裡毆打同年的布魯諾 · 衛勒,打掉他兩顆牙。太糟了,這種事情在善良的中產階層根本不應該發生,因此要鄭重談談這件事。

起初一切都很順利,薇若妮克和米歇爾願意原諒對方出手的兒子。

但是後來語調越來越嚴厲,夫妻之間的小衝突浮現,相互之間的偏見、弱點和各種複雜心結。亞蘭是成功的律師,手機每幾分鐘就響一次,因為他要協助遮掩一樁醫藥醜聞。他太太早就受夠這些鈴聲。米歇爾一直接到母親的電話,很快就顯示,他母親剛好服用亞蘭電話裡提到的那種藥物。薇若妮克正在寫一本有關達佛衝突的書,非常嚴厲地批判暴力,她的丈夫贊同──但是:他不是殺了女兒的倉鼠嗎?每個人都專踩對方的痛處,不時說起過去的創傷。

米歇爾提議喝一杯,情況逐漸失控。安內特吐在一本珍貴的畫冊上,把亞蘭的手機丟進花瓶裡。薇若妮克喝得爛醉,每個人都互相攻擊,最後大家都筋疲力竭。

名言

米歇爾:我告訴你們,這些白癡廢話漸漸令人厭惡,我們想當好人,買了鬱金香,我太太把我當作好人推出去,但我其實根本沒有自制力,我是最苦澀的膽汁。

亞蘭:我們每個人都一樣。

小道消息

羅曼 · 波蘭斯基在 2011 年把這部戲拍成電影,凱特 · 溫絲蕾、茱蒂 · 佛斯特、約翰 · 萊利和克里斯多夫 · 華茲擔綱演出。角色都改成英文名字,觀眾見證片頭的鬥毆──也看到孩子在最後又和好,雙方父母卻沒有。

迴響

超棒的,大家都這麼認為。

劇評家和觀眾＝令人屏息。

蒙特內哥羅及塞爾維亞宣告獨立	海珊被判死刑	推特建立	冥王星從行星降等	德國舉行世界盃足球賽(「夏日童話」)

2006

《殺戮之神》D雷扎	《穿條紋衣的男孩》P波恩

★1959 年生於法國巴黎

「我愛祕密。」

除了聰明、成功和風趣：雅絲米娜‧雷扎也相當扭曲。據說，她從不曾為兩個孩子拍照，而是把所有記憶寫成自傳式短文保存下來（可以閱讀她的論文集《無處》）——對目前已經成長的孩子而言，不見得是開心的事情。

終於！萬歲！有個寫戲劇的女人。有趣而且聰慧的劇作！每個人都喜愛雅絲米娜‧雷扎，啊，戲劇可以這麼美。

雷扎的父親是伊朗人，母親是匈牙利人，家族住在巴黎。良好中產階級組成，也是她大部分作品的基礎。她起初成為演員，很快就開始寫戲劇。雷扎一下子就功成名就，1994 年她以藝術達成國際突破。關於友誼的這齣戲獲得各種獎項，甚至包括東尼獎。她是最常被演出的當代女性劇作家，時間長達三十五年，真是難以置信。而且看不到任何對雅絲米娜‧雷扎的負面評語，她很少接受訪問（就算接受，也只限於平面媒體），謹慎思考遣詞用字，幾乎不說她的私人生活。她的丈夫是電影導演，他們有兩個孩子——就這樣。

她不止寫了許多備受歡迎的劇作（《三回人生》），還寫作散文（《幸福的人多快樂》）、電影劇本，以及在法國大選期間，針對尼古拉‧薩科吉所撰寫、備受重視的報導（《清晨、傍晚或夜晚》）。

她的長處：觀察人們。在日常生活當中，在彼此相處之間，瞬間變成相互對立。表面在何處翻轉，高貴的中產階級在何處脫下面具？她描繪完全正常的生活，卻將之變成戲劇，以精彩的對話讓劇情生動。觀眾笑得東倒西歪，但又能獲得思考的材料。

因為通常是一個角色脫離常軌，使情況極端爆發，也使她的劇作帶點八卦劇的味道。雅絲米娜‧雷扎可不想聽到這些，有時出現的只是小小的批評：有點過於浮面，這是劇評家的低語——要是他們膽敢說出來，因為其實大家的看法一致：戲劇界就等著這位女士！

特別精選
快速瀏覽戲劇作品

艾華德・帕梅茲霍佛 Ewald Palmetshofer

哈姆雷特已死，沒有重力
hamlet ist tot. keine schwerkraft

丹尼和曼尼兩兄弟回家探望，祖母已經九十五歲，有個老朋友過世了。在喪禮上，他們遇到畢納和歐利——他們四個人從前曾有段複雜的關係。這時畢納和歐利已經結婚，丹尼和曼尼相反的只有對方，沒有故鄉，沒有方向。兩人的雙親也相當不快樂。這期間有人死去，最後畢納和歐利出乎意料等著孩子降生。

怪異的標題「哈姆雷特已死，沒有重力」意味著：古老悲劇已經過時，古老的道德原則也一樣，但是也無法信賴自然法則。此外，小小的前衛怪僻——小寫的劇名在戲劇界沒什麼不尋常。

賽門・史蒂芬斯 Simon Stephens

色情
Pornography

七段故事，呈現八個大城市居民在倫敦的生活，時間是 2005 年 7 月第一個星期——介於宣布倫敦將舉辦奧運和地鐵發生慘烈恐怖攻擊之間。一個是帶著孩子的職業婦女，她洩漏公司機密。一個教授，曾強要從前的女學生接受他的好意。恐怖份子，他每天早上充滿愛意地和他一無所知的孩子們道別。有個學生，他愛上自己的女老師，無法面對她的拒絕。行為者和受害者的故事——大大小小災難的萬花筒。（此外，一切和色情沒有任何關係。）

卡特靈‧羅格拉
Kathrin Röggla
參與者
Die Beteiligten

2006 年，娜塔莎‧坎普希＊被囚禁八年後從誘拐者那裡逃脫，之後捲起媒體風暴，《參與者》的主題就與此相關。劇中未提到坎普希的名字，參與的人物和一個不在場的受害者說話。一個心理學家，一個「粉絲」，一個女鄰居，一個記者，和一個假的朋友，他們提供建議，情緒激昂，加以評論，表現出同情，對一切都比別人清楚，主要只有一個目的：盡可能接近大事件。但是受害者「沒有反應」，氣氛整個反轉。不在場的女主角這時被斥責、羞辱和取笑。最後傳來新的醜聞，五個人又能參與其中，任意插手。

＊譯註：Natascha Kampusch，1998 年真實發生在奧地利維也納的學童誘拐事件受害者。

菲利普‧羅樂 Philipp Löhle
我們不是野蠻人
Wir sind keine Barbaren!

瑞士郊區悠閒的景色中，保羅＋琳達和芭芭拉＋馬利歐這兩對情侶聚在一起喝氣泡酒，一邊閒聊著。這時有個陌生人來敲門，請求他們收留。觀眾不會看到這個陌生人，他名叫克林特或波波，可能是個黑人、棕膚色的人或是亞洲人。琳達和保羅趕走陌生人，但是芭芭拉接待陌生人，她有顆憐憫之心，想要協助他人，想感覺被需要。有個「家鄉歌詠隊」傳達大眾看法。

2014 年 2 月 8 日首演，2 月 9 日瑞士人舉行反對大舉移民的公投。只是恰巧——也是戲劇的精準命題。

費迪南‧馮‧席拉赫
Ferdinand von Schirach
恐怖行動
Terror

刑事辯護律師席拉赫的第一本著作就令讀者及評論家激賞，後續幾本著作使他成為暢銷作家，他的第一部劇作《恐怖行動》則大獲成功。故事核心是德國聯邦武裝部隊少校拉爾斯‧寇赫，被控多重謀殺，因為：他射下一部民航客機，客機當時被恐怖份子挾持，意圖撞向慕尼黑足球場，70,000 個人的生命對上 164 名乘客的生命。編排的法庭審判一幕最後要由觀眾裁決：寇赫究竟有罪還是無罪？每次上演後的觀眾判定結果都被公布在網路上，引發了道德辯論——包括這樣的戲劇實驗是否過於民粹的問題。2016 年秋天，這部戲被改編成電影，有將近 87% 的德國觀眾認定他無罪。

其實……
還有很多偉大的演員

……寫到這裡，其實對偉大演員的著墨太少，他們讓虛構的主角們活了起來。如果有篇幅，會提到下列演員：里查·布爾貝吉爵士（1567-1619），演過幾百個角色，是莎士比亞的同仁。豐腴的奈兒·昆恩（1650-1687）是最初登上舞台的女性之一（而且是查理二世的情婦），也被稱為「漂亮機智的奈兒」。

一定要用谷歌搜尋一下照片的是傳奇法國女演員莎拉·貝恩哈特（1844-1924），她也曾演過哈姆雷特一角（！），她的義大利籍競爭對手埃萊奧諾拉·杜斯（1858-1924），暱稱「杜斯」，建立了一種嶄新不造作的風格，還有英國人愛倫·特里（1847-1928），順帶一提，她的侄子是約翰·吉爾古德（1904-2000）：非常有名，非常有天賦，非常受到觀眾喜愛（特別是他所飾演的莎士比亞戲劇角色），受封為爵士。和他一樣的還有勞倫斯·奧立佛（1907-1989），特別是他非常有魅力（因此演出電影也大受歡迎），還有亞歷·堅尼斯（不過他主要演出電影）。再回頭說一下：艾拉·歐德里奇（1807-1867）是重要的非裔美籍演員（有很棒的照片！），奧古斯特·威廉·伊夫蘭（1759-

1844）是重要的演員、劇場總監和伊夫蘭之戒名稱源頭，現今戒指由布魯諾・岡茲（1941-2019）佩戴*，伊夫蘭獲得許多獎項，光是他演出彼得・史坦的二十一小時《浮士德》就夠讓人咋舌了。古斯塔夫・葛倫根斯（1899-1963），具備領袖魅力，是個麻煩人物，曾和艾麗卡・曼結婚。艾麗卡・曼又和知名的「勇氣媽媽」特蕾澤・吉澤戀愛，也和海蓮娜・魏格（1900-1971）有過一段情，魏格此外是卡塔琳娜・塔巴赫（1954-）的導師。還有那些劇場出身的知名電影演員：肯尼斯・布萊納（1960-），凡妮莎・蕾格烈芙（1937-），羅傑・摩爾（1927-），雷夫・范恩斯（1962-），當然少不了幾位女士，比如茱蒂・丹契（1937-），二十五歲演出茱麗葉而成名，無比精彩的演員生涯，007 系列第一位女性

「M」，還一再演出舞台戲劇。海倫・米蘭（1945-），2013 年在《女王召見》當中演出依莉莎白女王，光彩奪目（在倫敦吉爾古德劇院！）。派崔克・史都華（1940-）不僅駕駛「企業者號」航向遙遠的星球，之前還是（現在又是）絕佳的莎士比亞戲劇演員。哎呀，篇幅不夠了呢！再次快速提幾個德語演員：妮娜・霍斯（1975-）獲獎無數；尤阿興・麥爾霍夫（1967-），在蘇黎世劇院穿著高領衫演出哈姆雷特而聞名；極端的畢碧安娜・貝格勞（1971-）；以聲音演出的索菲・羅矣斯（1961-）；布爾格哈爾特・克勞斯納（1949-），也當起導演拍電影（就像許多演員一樣）。有著沙啞嗓音的畢爾基特・米尼希麥爾（1977-），莉娜・貝克曼（1981-）和他的丈夫

*譯註：岡茲已經過世，現在的擁有人是延斯・阿澤（Jens Harzer）。

睡著也是一種批評的方式，尤其在劇院裡。

蕭伯納